U0110688

大展好書　好書大展
品嘗好書　冠群可期

大展好書　好書大展
品嘗好書　冠群可期

象棋輕鬆學
11

象棋升級訓練

——棋士篇

傅寶勝　主編

品冠文化出版社

前　言

　　這是一套供象棋愛好者自測水準、升級訓練的習題精華集。分為初級篇、中級篇、高級篇和棋士篇，共四冊。

　　本套書突出以下特點：

　　試題編選遵照由淺入深、循序漸進的原則。題目實用、新穎，趣味盎然，由易到難，配套成龍，具有連續性，能給讀者新奇、愉悅之感。

　　注重題型和功能的多樣化。問題的提示和解析語言地道、鮮活易懂，達到激發讀者對試題思考感興趣的目的，讓讀者自然領略問題的實質、變化的必然、解題的精髓，充分感受象棋的樂趣和魅力。

　　本冊每單元均附有習題解答。解答沒有繁雜求證的過程，只簡單給出了正確答案和部分變化，更多的變化需要讀者仔細計算和揣摩。應該說，許多棋局和殺法是有規律可循的，我們只要多練多想，就可以發現並掌握其中的規律。

　　參加編寫的人員有：朱兆毅、朱玉棟、靳茂初、吳根生、毛新民、張祥、王永健。

編　者

目　　錄

第一單元
特級大師一劍封喉
問題測試

　　本單元的習題是涉及一劍封喉問題的。

　　一劍封喉的意思是指一招棋即可產生致命打擊。這種致命一擊在對局中，尤其在中殘局中經常存在。「一劍封喉」的發現和運用似乎很難，其實只要熟練基本殺法，養成善於思考和計算的習慣，逐步培養對「形」的感覺和對「勢」的判斷，加強對著手的認識和理解，一劍封喉也不難掌握。

　　我想讀者透過本單元試卷的習作，一定會對如何走出一招制勝的棋局有引導和啓發作用。

試卷1　特級大師一劍封喉問題測試（一）

問題圖1　紅先勝

黑方卜鳳波　紅方胡榮華

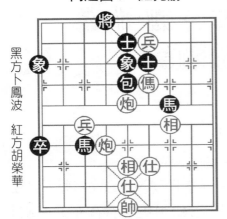

提示：棋諺曰：「槽傌肋炮」猛於虎。實施攻殺計劃，一招制勝是戰略目標。紅棋應該怎麼下？

問題圖2　黑先勝

黑方胡榮華　紅方姚嘉維

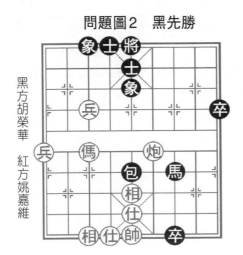

提示：棋諺曰：「馬後包」絕殺無改。黑包在被捉的情況下，能否實施一劍封喉的戰略計劃，出奇制勝。黑棋應該怎麼下？

問題圖3　黑先勝

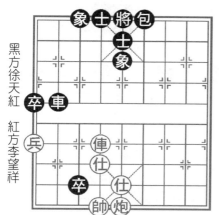

黑方徐天紅　紅方李望祥

提示：棋諺曰：「炮逢狹道」必死。根據棋諺，審時度勢，一招形成例勝殘局，也不失為一劍封喉的典例。黑棋應該怎麼下？

問題圖4　黑先勝

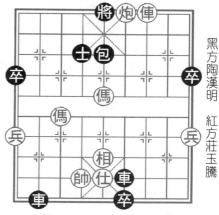

黑方陶漢明　紅方莊玉騰

提示：棋諺曰：「三車鬧士凶無比」。面對紅傌掛角和紅炮的抽將於不懼，以三伸鬧仕置對方於死地。黑棋應該怎麼下？

問題圖5　紅先勝

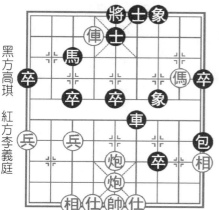

黑方高琪　紅方李義庭

提示：棋諺曰：「轆轤炮打轉重炮復打，抵敵最妙。」欲用此諺雙炮連續轟將制勝，須略施小計。紅棋應該怎麼下？

問題圖6　紅先勝

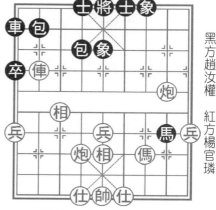

黑方趙汝權　紅方楊官璘

提示：謀取對方子力取得物質優勢是實戰中常用的戰術手段。俥的串捉和炮的串打是常見手法。紅棋應該怎麼下？

問題圖7　黑先勝

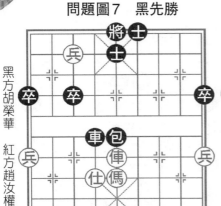

黑方胡榮華　紅方趙汝權

提示：棋諺曰：「戰機稍縱即逝」。一招亮劍，紅方頃刻間俥偶炮皆失。黑棋應該怎麼下？

問題圖8　黑先勝

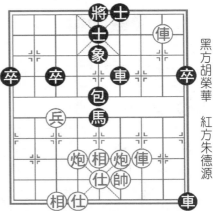

黑方胡榮華　紅方朱德源

提示：中殘局有力殺著之一乃「馬後包」。紅帥不安於位，佈置紅方俥炮自相堵塞。黑棋可否一招制勝，應該怎麼下？

問題圖9　紅先勝

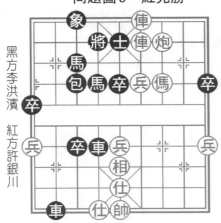

黑方李洪濱　紅方許銀川

提示：棋諺曰：「三子歸邊一局棋」。現紅方五子聯攻，能否抓住黑棋的缺陷一劍封喉？紅橫應該怎麼下？

問題圖10　紅先勝

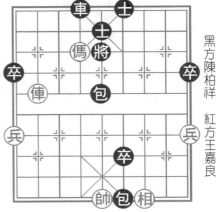

黑方陳柏祥　紅方王嘉良

提示：橫諺曰：「黑將高危」。千里照面和掛角偶的威力是紅方的制勝法寶。紅棋應該怎麼下？

試卷1 解 答

問題圖1解答

一劍封喉圖

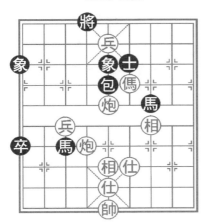

著法：紅先勝

兵四平五！

棄兵攻士妙著！一招制勝。

一招制勝圖1

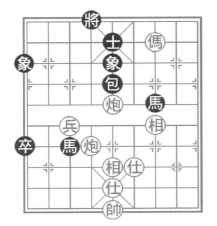

一招制勝圖2

黑如士6退5，則傌四進三。伏炮五平六，絕殺。

又如黑包5退2，則炮五進三，士6退5，傌四進六。紅勝。

問題圖2解答

一劍封喉圖

著法：黑先勝

1.……　　　卒7平6！

棄卒叫將妙手！一招定乾坤。

一招制勝圖

2.帥五平四　　馬7進8

3.帥四進一　　……

紅如改走帥四平五，則馬8退6，帥五平四，包5平6。馬後包殺，黑勝。

3.……　　　包5平9

4.炮四平三　　包9進2

5.炮三退三

以下黑包9平7，黑方得炮，多子勝定。

問題圖3解答

一劍封喉圖

一招制勝圖

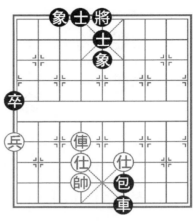

著法：黑先勝

1. ……　　　　卒3平4！

棄卒妙極！一招制勝，
紅方認負。

上接「一劍封喉」圖：

2. 帥六進一　車2進5

3. 炮五平四　包6進8

4. 仕四進五　車2平6

黑方得炮勝。

變化圖

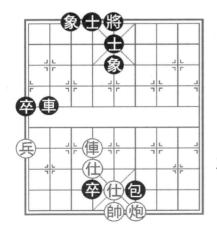

上接問題圖3：

1. ……　　　　包6進8

2. 炮五平四　卒3平4

3. 帥六平五

由於黑方第一手為無謀
之著，至此紅方仍可糾纏。

問題圖4解答

一劍封喉圖

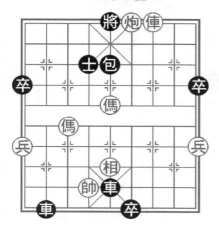

著法：黑先勝

1.……　　　　　　車6平5！

棄車殺仕，妙手！由此構成精彩殺局。

一招制勝圖

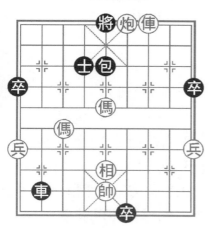

2.帥六平五　　　車2退1

黑勝。紅如改走帥六進一，則車2平4。黑亦勝。

問題圖5解答

一劍封喉圖

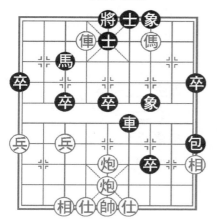

著法：紅先勝

1. 傌二進三！

　　紅傌臥槽，形成連殺！

若改炮五進四，則象7進

5，紅方無謀。

一招制勝圖

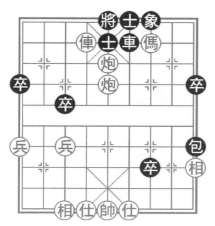

1. ……　　　　　車6退4

2. 後炮進四　　　馬3進5

3. 後炮進四　　　象7退5

4. 後炮進二

紅方重炮照將獲勝。

問題圖6解答

一劍封喉圖

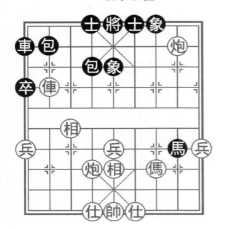

著法：紅先勝

1. 炮二進三！

　打車妙手，一擊中的。至此紅方得子勝定。

一招制勝圖

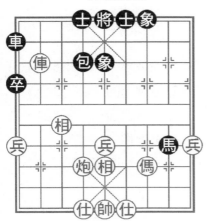

1. …………　　包2進1

　無奈之著，若包2退1，則底線漏風，必定失子。

2. 俥八進一

　黑方失子認負。

問題圖7解答

一劍封喉圖

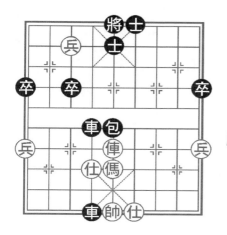

著法：黑先勝

1. ……　　　　　車3平4！

棄車殺炮絕妙！一招制勝。

一招制勝圖

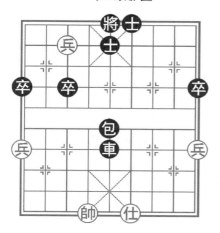

紅如帥五平六去車，則車4進2，帥六平五，車4平5，再車5退1。紅俥傌炮頃刻皆失，黑勝。

問題圖8解答

一劍封喉圖

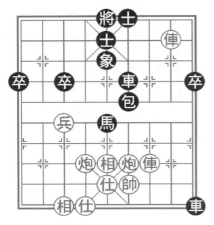

著法：黑先勝

1. ……　　　　　　包5平6！

平包照將，棄車封喉！

一招制勝圖

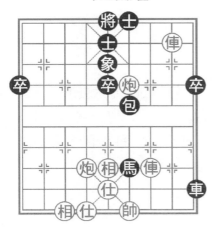

2. 炮四進四　　車9退1

3. 帥四退一　　馬5進6

馬後包殺，黑勝。

問題圖9解答

一劍封喉圖

著法：紅先勝

1. 後俥平五！

棄俥破士，形成連珠妙

殺，有如排局，令人叫絕。

一招制勝圖

1. ……　　　　　將4平5

2. 傌三進四　　　將5進1

3. 兵四進一！　　將5平6

4. 傌四進六（紅勝）

問題圖10解答

一劍封喉圖

著法：紅先勝

1. 俥八平五！

殺包照將，借紅帥之威，一劍封喉！

一招制勝圖

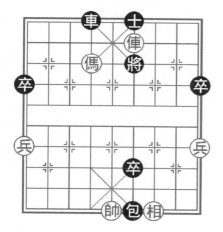

1. ……　　　　將5平6

黑不能將5平4，否則俥五平六殺。

2. 俥五進二　　將6退1

3. 俥五進一！　……

借帥力殺士雙照，制勝要著！

3. ……　　　　將6進1

4. 俥五平四

也可傌六退五殺，紅勝。

試卷2　特級大師一劍封喉問題測試（二）

問題圖1　紅先勝

黑方徐天紅　紅方臧如意

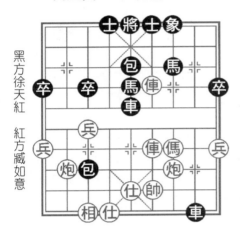

　　提示：霸王伸和紅帥恰到好處地占位，雙炮蓄勢待發，又挾先行之利，已暗伏殺機。紅棋應該怎麼下？

問題圖2　紅先勝

黑方王秉國　紅方柳大華

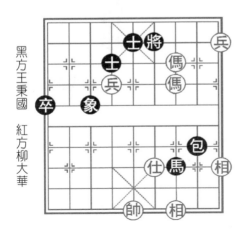

　　提示：素有「東方電腦」美稱的特級大師柳大華，記憶力驚人，擅長蒙目戰。此局乃柳特大在全國個人賽上的一招制勝的表演。您想想應該怎麼下？

問題圖3 黑先勝

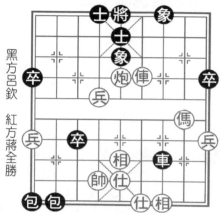

黑方呂欽　紅方蔣全勝

提示：棋諺曰：「三子歸邊一盤棋」。黑棋是逃車還是棄車攻殺，需要計算清楚。您看黑棋究竟怎麼下？

問題圖4 紅先勝

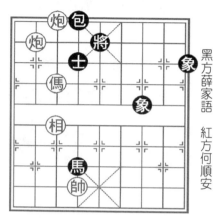

黑方薛家語　紅方何順安

提示：棋諺曰：「重炮殺王鬼見愁」。紅方第一招著手是關鍵，您看應該怎麼下？

問題圖5 紅先勝

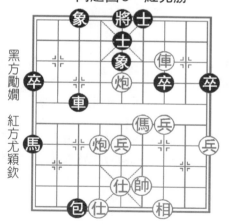

黑方勵嫻　紅方尤穎欽

提示：紅方雖多一子，但眼下連「將軍」都沒有，何從談起一劍封喉？但象棋就是如此奇妙。紅棋應該怎麼下？

問題圖6 黑先勝

黑方陶漢明　紅方鄭文寧

提示：一招形成例勝，也是一劍封喉的一種形式，黑將的位置起到不可低估的作用。黑棋應該怎麼下？

問題圖7　紅先勝

黑方李來群　　紅方胡榮華

提示：「三車鬧士」是著名的基本殺法之一。面對黑方雙車、馬及過河卒的嚴防，能否一招制勝？紅棋應該怎麼下？

問題圖8　紅先勝

黑方胡榮華　　紅方柳大華

提示：此局是「大膽穿心」殺法運用於實戰的典型棋例。黑方雖有「包輾丹砂」的殺勢，但已無濟於事。紅棋應該怎麼下？

問題圖9　紅先勝

黑方侯玉山　　紅方楊官璘

提示：棋諺曰：「窩心馬必遭凶」。抓住黑歸心馬之弱點，利用閃擊戰術一劍封喉。紅棋應該怎麼下？

問題圖10　紅先勝

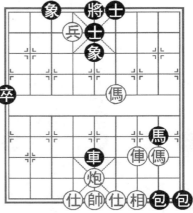

黑方徐天紅　　紅方胡榮華

提示：面對黑方馬8進6的殺勢，紅方可用解殺還殺術一招制勝。紅棋應該怎麼下？

試卷2 解　答

問題圖1解答

一劍封喉圖

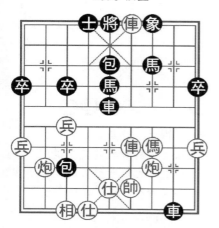

著法：紅先勝

1. 前俥進三！

棄俥砍士，迅雷不及掩耳！構成殺局，妙！

一招制勝圖

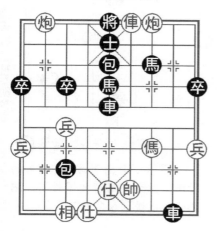

1.……　　　　　馬7退6

黑如改走將5進1，則雙車錯殺，紅速勝。

2. 炮八進七　　　士4進5

3. 炮三進七　　　馬6進7

4. 俥四進六

悶殺，紅勝。

問題圖2解答

一劍封喉圖

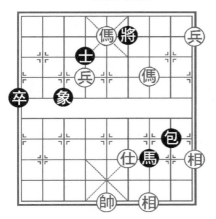

著法：紅先勝

1. 前傌進五！

紅方前傌閃將抽吃黑士，一錘定音。

一招制勝圖

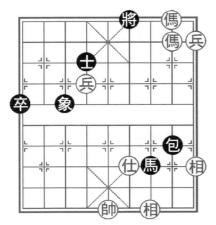

1. ……　　　　　　將6退1

黑如改走將6進1，紅則傌五進三照將，速勝。

2. 傌五退三　　　將6進1

3. 前傌進二　　　將6退1

黑如改走將6進1，則紅傌三進二勝。

4. 傌三進二

紅方雙傌連照成殺，勝得精彩異常。

問題圖3解答

一劍封喉圖

一招制勝圖1

著法：黑先勝

1.……　　　　卒3進1！

棄車，黑卒銜枚疾進，構成
「二路夾車包殺」，紅無解著！

2. 炮五退三　　卒3進1

3. 帥六進一　　包1退2

紅方無解，黑勝。

一招制勝圖2

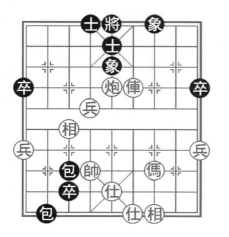

2. 傌二退三　　……

紅改走以傌去車也無濟於
事。

2.……　　　　卒3進1

3. 帥六進一　　包1退2

4. 相五進七　　包1平3

紅方亦無解，黑勝。

問題圖4解答

一劍封喉圖

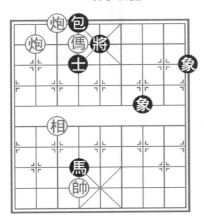

著法：紅先勝

1. 傌七進六！

紅傌強行入宮借炮照將，

妙！構成重炮殺。

一招制勝圖

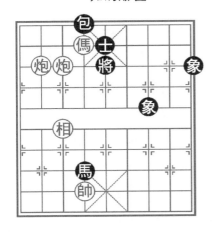

1. ……　　　　　將5進1

黑方上將無奈之著。如改

走將5平4，則紅炮七退一。

紅勝。

2. 炮七退二　　士4退5

3. 炮八退一

紅方連照成殺，黑在首著

時就已認負。

問題圖5解答

一劍封喉圖

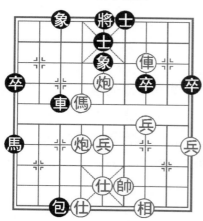

著法：紅先勝

1. 傌四進六！

紅迎車餵傌，妙極！一箭中的，可謂奇絕之神招。

一招制勝圖1

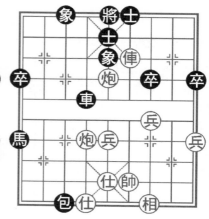

| 1. …… | 車3平4 |

2. 俥三平四

成「鐵門拴」絕殺，紅勝。

一招制勝圖2

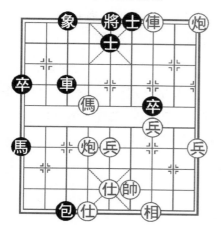

1. ……	車3退1
2. 炮五平一	卒7進1
3. 炮一進三	象5退7
4. 俥三退二	

至此，黑要解殺，勢必丟車，亦是敗定。

問題圖6解答

一劍封喉圖

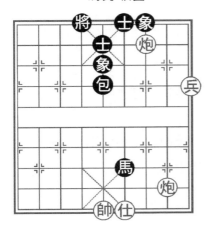

著法：黑先勝

1.……　　　　　馬7進6！

黑方進馬照將，因看到三路炮被抽吃，紅即認負。

一招制勝圖

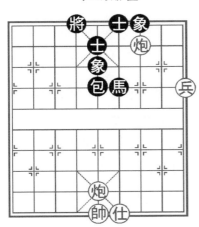

2.炮二平四　　馬6退5

3.炮四平五　　馬5退6

紅炮被抽吃，黑方多子勝定。

問題圖7解答

一劍封喉圖

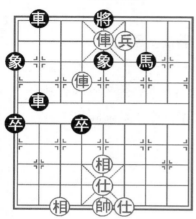

著法：紅先勝

1. 前俥平五！

棄俥殺士精妙制勝！令黑
方防不勝防。

一招制勝圖

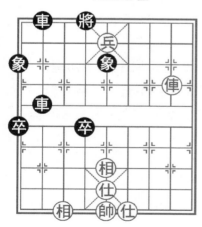

1. ……　　　　　馬7退5

2. 俥六平二！　將5平4

3. 兵四平五

紅兵「坐龍廷」，形成絕
殺，紅勝。

問題圖8解答

一劍封喉圖

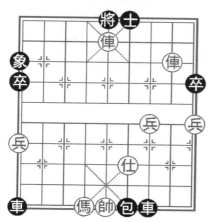

著法：紅先勝

1. 俥五進二！

　　紅方棄俥殺士，立成殺局，黑方認負。

一招制勝圖

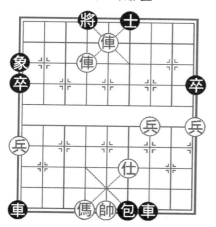

1. ……　　　　　　將5平4

　　黑如士6進5去俥，則俥二進二殺。

　　2. 俥二平六（紅勝）

問題圖9解答

一劍封喉圖　　　　　　　一招制勝圖1

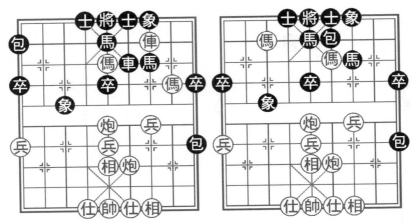

著法：紅先勝

1. 傌三進五！

紅不顧黑包打俥，進傌中路，突出奇兵，一劍封喉。

1. ……	包1平7
2. 傌二進四	包7平6
3. 傌五進七（紅勝）	

一招制勝圖2

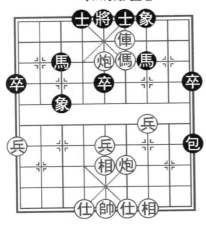

1. ……	車6平5
2. 炮五進三	馬5進3
3. 傌二進四	包1平6
4. 俥三平四	

至此，紅亦成絕殺，勝。

問題圖10解答

一劍封喉圖

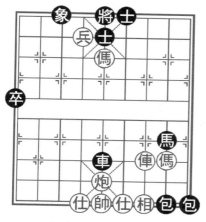

一招制勝圖1

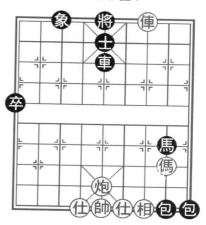

著法：紅先勝

1. 傌四進五！

傌踏中象，一招制勝，黑無解著。

1. ……	車5退5
2. 兵六平五	士6進5
3. 俥三進七	（紅勝）

一招制勝圖2

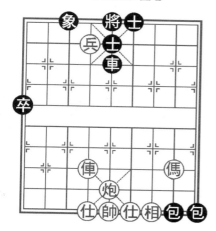

1. …… 　　　馬8進6

2. 俥三平四 　車5退5

黑如改走車5平6，則傌五進三殺。紅勝。

3. 俥四平六

成「鐵門拴」殺，紅勝。

試卷3 特級大師一劍封喉問題測試（三）

問題圖1 紅先勝

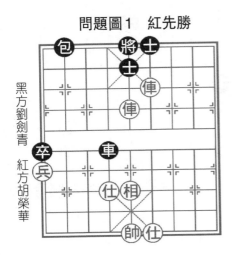

黑方劉劍青　紅方胡榮華

提示：棋諺曰：「機不可失，時不再來。」抓住戰機，妙手兌車，困斃制勝。首著是一錘定音之關鍵，紅棋應該怎麼下？

問題圖2 紅先勝

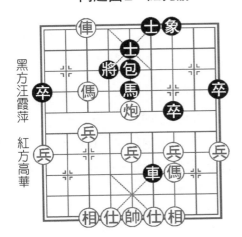

黑方汪霞萍　紅方高華

提示：「拔簧馬」殺法又稱「馬拉車」。此局即為「拔簧馬」殺法的典型實戰例。紅棋應該怎麼下？

問題圖3　紅先勝

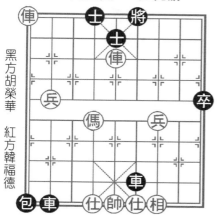

黑方胡榮華　紅方韓福德

提示：紅棋露帥，有一劍封喉之殺勢，應該怎麼下？

問題圖4　紅先勝

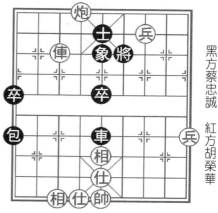

黑方蔡忠誠　紅方胡榮華

提示：炮有「隔山打牛一招鮮」的美譽。紅有一招致命的手段，應該怎麼下？

問題圖5　黑先勝

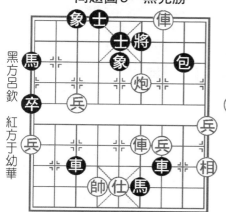

黑方呂欽　紅方于幼華

提示：因有紅一路邊相的存在，黑沒有「二字車」連殺。但黑有一招制勝的妙手，應該怎麼下？

問題圖6　黑先勝

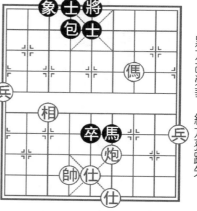

黑方胡榮華　紅方孫躍先

提示：黑方可採用棄子吸引戰術一劍封喉，您看黑棋應該怎麼下？

試卷3　解　答

問題圖1解答

一劍封喉圖

一招制勝圖1

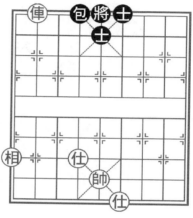

著法：紅先勝

1.俥四平七！

　紅平俥閃擊，制勝要著！
黑方必敗無疑。

一招制勝圖2

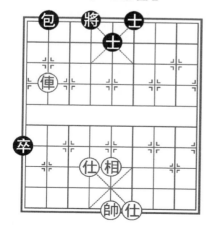

1. ……	包2平4
2. 俥七退三！	車4平3
3. 相五進七	卒1進1
4. 俥五平八！	包4進2
5. 俥八進三	包4退2
6. 帥五進一	卒1進1
7. 相七退九	

至此，黑方欠行，紅勝。

1. ……	卒1進1
2. 俥七進二	車4退5
3. 俥七平六	將5平4
4. 俥五平八	

紅得子，亦勝。

問題圖2解答

一劍封喉圖

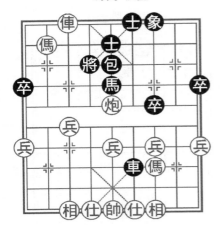

著法：紅先勝

1. 傌七進八！

進傌照將，一劍封喉！

一招制勝圖

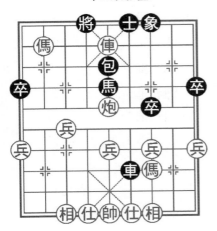

1. …… 　　　　　將4退1

2. 俥七退一　　　將4退1

3. 俥七平五！

俥借傌力抽將，闖入花心將死對方，紅勝。

問題圖3解答

一劍封喉圖

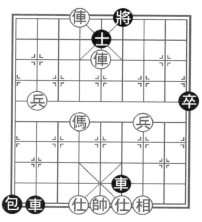

一招制勝圖1

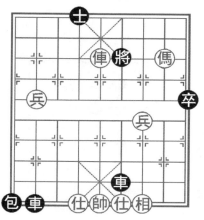

著法：紅先勝

1. 俥九平六！

紅方棄俥殺士，精妙絕倫，一擊中的！

一招制勝圖2

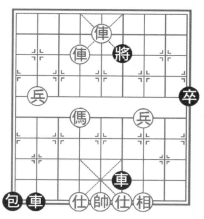

1. ……	士5退4
2. 俥五進二	將6進1
3. 傌六進五	將6進1
4. 傌五退三	將6退1
5. 傌三進二	將6進1
6. 俥五退二（紅勝）	

1. ……	將6進1
2. 俥五進一	將6進1
3. 俥六退二	

亦是紅勝。

問題圖4解答

一劍封喉圖

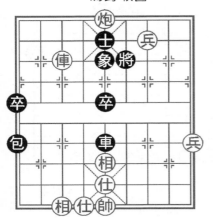

著法：紅先勝

1. 炮六平五！

紅方平炮要殺！黑方認輸。

一招制勝圖

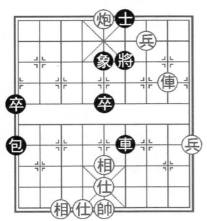

1. ……	士5退6
2. 俥七退一	車5平6
3. 俥七平二	

下著俥二進一，絕殺無解。若黑第2回合改走象5退3解殺，則紅炮五退六吃車，黑亦必敗無疑。

問題圖5解答

一劍封喉圖

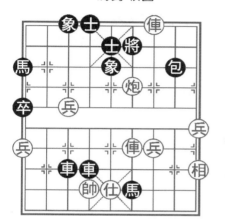

著法：黑先勝

1. ……　　　　　車7平4

黑平車當頭棒喝，捨生取義，紅帥斃命！

一招制勝圖

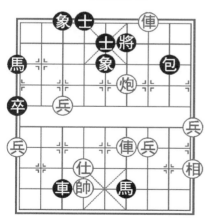

2. 仕五進六　　車3進1

（黑勝）。

問題圖6解答

一劍封喉圖

著法：紅先勝

1. ……　　　　　卒5進1

黑方棄卒疾進，巧妙地棄子吸引，輕易地殺敗紅方。

一招制勝圖

2. 相七退五　　　馬6進4！

3. 帥六進一　　　士5進4

絕殺無解，黑勝。

問題圖7解答

一劍封喉圖

著法：紅先勝

1. 俥四平五！

棄俥殺中士，猶如一箭穿心！迅速構成妙殺。

一招制勝圖1

1. ……　　　　　將5平4

2. 俥五平四　　　將4平5

3. 俥四進一

構成「釣魚俥」殺，紅勝。

一招制勝圖2

1. ……　　　　　士5退4

2. 傌五進七

紅傌臥槽成絕殺，紅亦勝。

問題圖8解答

一劍封喉圖

著法：紅先勝

1. 傌五進三！

儘管黑包守槽、黑車可墊槽，紅傌臥槽熟視無睹，一招成殺。

一招制勝圖

1. ……　　　　　車6退3

如包4平7去傌，則傌七進六殺，紅勝。

2. 炮八平五！

中路悶殺，精彩之著！紅勝。

問題圖9解答

一劍封喉圖

著法：紅先勝

1. 俥四平五！

棄俥形成「大刀剜心」，一招制勝，精彩之著。

一招制勝圖1

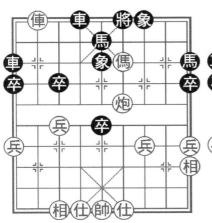

一招制勝圖2

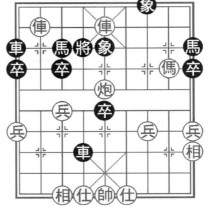

1. ……	馬3退5
2. 俥八進九	車4退7
3. 傌二進四	將5平6
4. 炮五平四	

傌後炮殺，紅勝。

1. ……	將5平4
2. 俥五進一	將4進1
3. 俥八進八	將4進1
4. 俥五退一	

成絕殺，紅亦勝。

問題圖10解答

一劍封喉圖

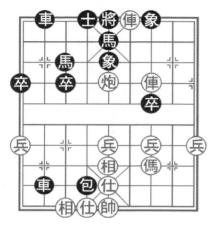

著法：紅先勝

1. 俥四進八！

棄俥殺士，鑄成「悶將」殺法，是眼前唯一的一招制勝的妙手！

一招制勝圖

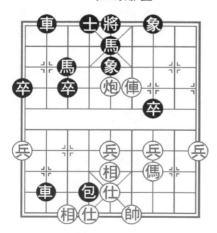

1. ……　　　　　將5平6

2. 俥三平四　　　將6平5

3. 帥五平四

「悶將」絕殺不改，紅勝。

試卷4　特級大師一劍封喉問題測試（四）

問題圖1　紅先勝

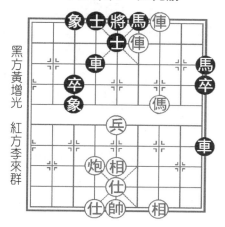

黑方黃增光　紅方李來群

提示：黑方4路車需堅守佈置線防紅傌掛角。紅方竟然一招制勝，應該怎麼下？

問題圖2　黑先勝

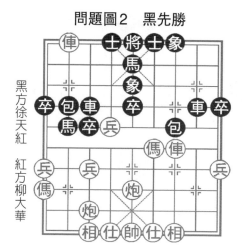

黑方徐天紅　紅方柳大華

提示：抓住黑窩心馬的軟肋及中防空虛的弊端，紅方一錘定音的招法在哪裏？紅棋應該怎麼下？

問題圖3　紅先勝

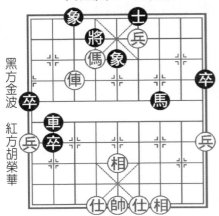

黑方金波　紅方胡榮華

提示：紅方伸傌兵協同作戰。兵臨城下，一劍封喉的招法在哪裏？應該怎麼下？

問題圖4　紅先勝

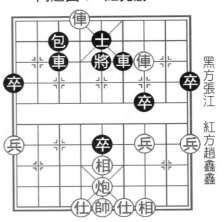

黑方張江　紅方趙鑫鑫

提示：紅方六路俥被捉、三路俥被邀兌，精妙入局，一招制勝的手段在哪裏？紅棋應該怎麼下？

問題圖5　紅先勝

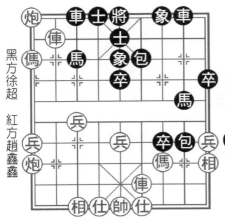

黑方徐超　紅方趙鑫鑫

提示：紅方三子歸邊，攻勢如火如荼，一劍封喉的節點在哪裏？紅棋應該怎麼下？

問題圖6　紅先勝

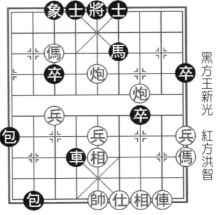

黑方王新光　紅方洪智

提示：紅攻中路，黑攻側翼，雙方激戰正酣。枰面黑馬正捉紅方騎河炮解殺，紅方有何妙招一劍封喉？紅棋應該怎麼下？

問題圖7　紅先勝

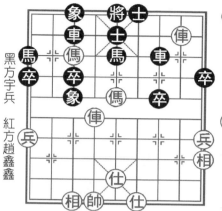

黑方宇兵　紅方趙鑫鑫

提示：紅雙俥雙傌聯攻，精彩絕殺，一劍封喉的著手在哪裏？紅棋應該怎麼下？

問題圖8　紅先勝

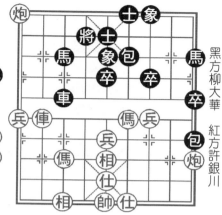

黑方柳大華　紅方許銀川

提示：黑方似乎防守嚴密，但紅方卻有一劍封喉的怪招，頃刻制勝。紅棋應該怎麼下？

問題圖9　紅先勝

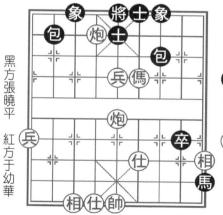

黑方張曉平　紅方于幼華

提示：如何一舉構成絕殺之勢，需採用何種戰術是關鍵。紅棋應該怎麼下？

問題圖10　紅先勝

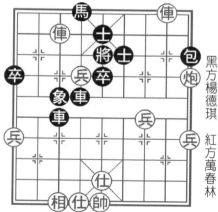

黑方楊德琪　紅方萬春林

提示：紅方雖少一子，但局面佔優勢是毋庸置疑的。著手如何選擇？紅棋應該怎麼下？

試卷4 解答

問題圖1解答

一劍封喉圖

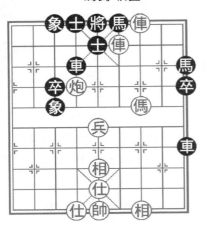

著法：紅先勝

1.炮六進四！

紅肋炮軟硬不懼，進炮準備鎮中作殺，妙！令黑左右為難。

一招制勝圖

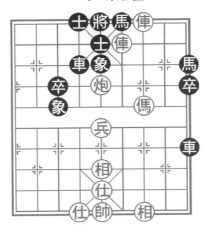

1.……　　　　象3進5

黑如改走車4進1去炮，則紅傌三進四，乘勢做成絕殺。

2.炮六平五（紅勝）

平炮鎮中，構成「鐵門拴」絕殺，紅勝。

問題圖2解答

一劍封喉圖

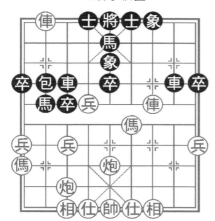

著法：紅先勝

1. 俥三進一！

　　紅棄俥砍包，妙！一招制勝。黑象望俥興歎。

一招制勝圖

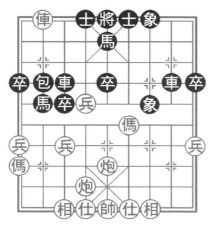

1. ……　　　　象5進7

　　假如黑象去俥，則炮七平六。成絕殺，紅勝。

　　又假如象不吃俥，則白丟包，也是必敗無疑。

問題圖3解答

一劍封喉圖

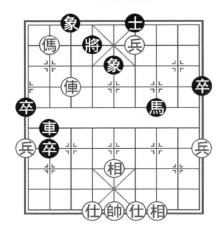

著法：紅先勝

1. 傌六進八！

進傌獻車口，妙！雙重威脅，一招制勝。

一招制勝圖

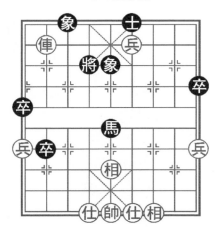

1.……　　　馬7進5

假如黑進馬解殺，則紅棋的應著為：

2. 俥七進二　將4進1

黑若改走將4退1，紅則俥七進一，將4進1，俥七平六殺。紅速勝。

3. 俥七平五　車2退4

黑丟車亦必敗無疑。

問題圖4解答

一劍封喉圖

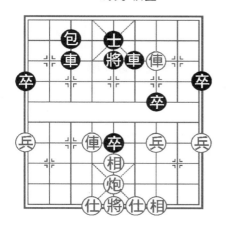

著法：紅先勝

1. 俥六退六！

退俥捉卒，妙！一劍封

喉。

一招制勝圖

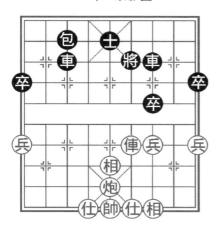

1. ……　　　　　車6平7

假如黑車吃紅俥，則紅

棋的應著為：

2. 俥六平五　　　將5平6

3. 俥五平四（紅勝）

問題圖5解答

一劍封喉圖

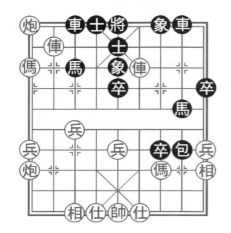

著法：紅先勝

1. 俥四進六！

棄俥砍包，石破天驚！
一舉擊潰黑方防線，從容獲
勝。

一招制勝圖

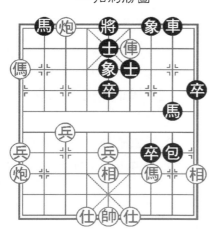

1. ……　　　　　士5進6

2. 俥八平四　　　馬3退2

3. 炮九平七

至此，黑方少子敗勢。

問題圖6解答

一劍封喉圖

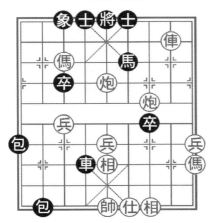

著法：紅先勝

1. 俥二進八！ ……

獻俥虎口，妙！一招致命。

一招制勝圖

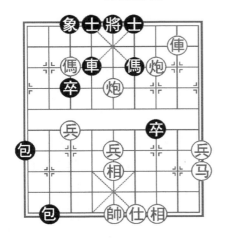

1. …… 車4退5

黑退車捉俥，只能如此。黑6路馬既不能吃紅俥，也不能吃紅傌，十分無奈，否則有「重炮」殺或「平頂冠」殺。

2. 炮三進二！

進炮打車，妙手連發！紅方勝定。

問題圖7解答

一劍封喉圖

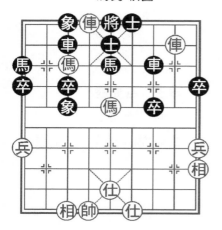

著法：紅先勝

1. 俥六進五！

棄俥照將，妙手！成「金鉤掛玉」之勢，一劍封喉。

一招制勝圖

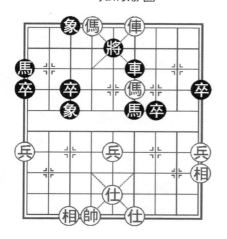

1. ……	士5退4
2. 傌五進六	車3平4
3. 俥二平六	馬5進6
4. 俥六進一	將5進1
5. 傌六退四	將5平6
6. 俥六退一	士6進5
7. 俥六平五	將6退1
8. 傌七進六！	車7平6
9. 俥五平二	將6平5
10. 俥二進一	將5進1
11. 俥二平四（紅勝）	

以下馬6退4，則傌六退七，將5進1，俥四平五連殺，精彩！紅勝。

問題圖8解答

一劍封喉圖

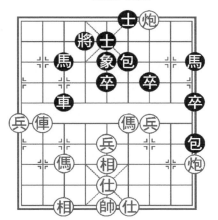

著法：紅先勝

1. 炮九平三！

挥炮轟象怪招，令黑措手不及，一擊中的。

一招制勝圖

1. ……　　　　馬3進4

黑如象5退7吃炮，則紅俥八平六，包6平4，傌四進五，象7進5，傌五退七抽車，象3進5，俥六平七。紅勝定。

2. 俥八進四　　將4進1

3. 俥八退二　　（紅勝）

黑見大勢已去，自動認輸。

問題圖9解答

一劍封喉圖

著法：紅先勝

1. 傌四進三！

撲傌臥槽，一招制勝。

一招制勝圖

1. ……　　　　　　將5平4

2. 炮六退三！　　……

退炮棄傌妙手！構成絕殺。

2. ……　　　　　　包2平7

3. 兵五平六　　　　士5進4

4. 兵六進一

黑方認負。

如接走將4平5，紅則兵六進一，絕殺。

問題圖10解答

一劍封喉圖

著法：紅先勝

1. 俥七平六！

平俥肋道，巧妙！一著定乾坤，構成絕殺。

一招制勝圖

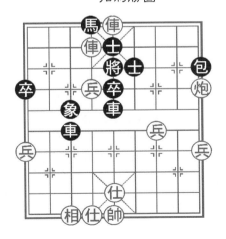

1. ……　　　　　　　　車4平5

黑平車護中防抽，解兵六平五殺著，只能如此。

2. 俥二平五（紅勝）

紅俥坐大堂，「釜底抽薪」，伏俥六退一的絕殺，精彩制勝。

試卷5 象棋大師、國手一劍封喉問題測試（一）

問題圖1 黑先勝

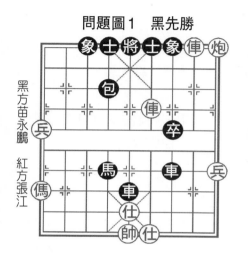

黑方苗永鵬　紅方張江

提示：這是一個「大膽穿心」和「千里照面」聯合起來的組合殺法。黑棋應該怎麼下？

問題圖2 紅先勝

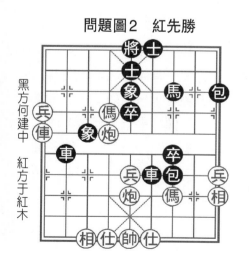

黑方何建中　紅方于紅木

提示：棋諺曰：「槽傌肋炮，老將難逃。」紅方要實現這種殺勢，需要施展絕妙之招。紅棋應該怎麼下？

問題圖3　紅先勝

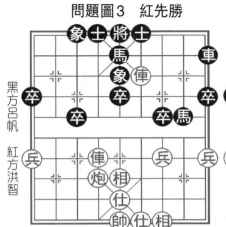

黑方呂帆　紅方洪智

提示：這是「霸王杯」全國少年象棋錦標賽上的中局片斷。紅方採用古譜殺法，一招制勝。您看應該怎麼下？

問題圖4　紅先勝

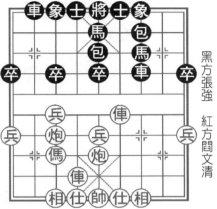

黑方張強　紅方閻文清

提示：欲解此題，可以由問題圖3的提示中得到啓發。紅棋應該怎麼下，您知道了吧？

問題圖5　黑先勝

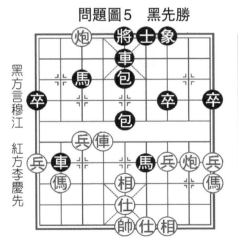

黑方言穆江　紅方李慶先

提示：根據局面的特點，把握兌俥時機。黑有一劍封喉的招法，應該怎麼下？

問題圖6　紅先勝

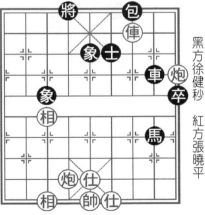

黑方徐健秒　紅方張曉平

提示：紅方一著即可形成「進洞出洞」絕殺，應該怎麼下？

問題圖7　紅先勝

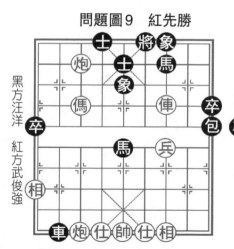

黑方孫勇征　紅方蔡忠誠

提示：紅方受黑中馬的制約，並無「側面虎」的連續殺著，但可另闢蹊徑。紅棋應該怎麼下？

問題圖8　紅先勝

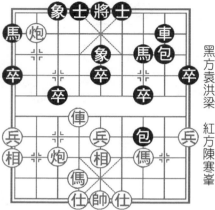

黑方袁洪梁　紅方陳寒峯

提示：紅方有不易為人注意的兇狠、巧妙的「鬼手」，一招致命。紅棋應該怎麼下？

問題圖9　紅先勝

黑方汪洋　紅方武俊強

提示：黑棋陣形有缺陷，如何突破？紅棋應該怎麼下？

問題圖10　紅先勝

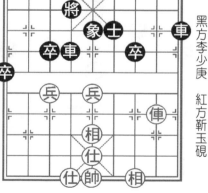

黑方李少庚　紅方靳玉硯

提示：黑方門戶洞開，陣形散亂，紅方一劍封喉的選點在哪裏？應該怎麼下？

試卷5 解答

問題圖1解答

一劍封喉圖

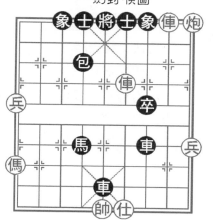

著法：黑先勝

1.…… 車5進1！

棄車殺仕，妙！巧妙構

成「白臉將」，連將制勝。

一招制勝圖

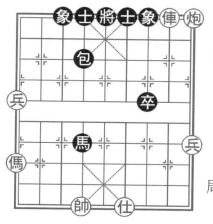

2. 仕四進五　　車7進3

3. 俥四退六　　馬4進6

4. 帥五平六　　車7平6

5. 仕五退四　　馬6退4

　　（黑勝）

　　自一劍封喉棄車殺仕入

局，確為實戰中少見。

問題圖2解答

一劍封喉圖

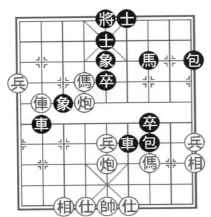

著法：紅先勝

1.俥九平八！

紅方輕平一步俥，雖不算「獻」與「棄」，只能是兌，但絕殺之極！

一招制勝圖

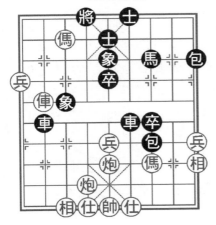

1.……　　　　車6退1

黑如改走車2平4，則俥八進四，士5退4，俥八平六殺。

2.傌六進七　　　將5平4

3.炮六退四

黑車無法跟上紅方後炮。至此形成「槽傌肋炮」絕殺，紅勝。

問題圖3解答

一劍封喉圖

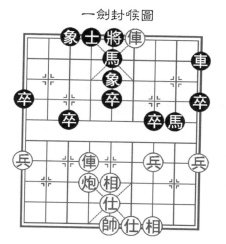

著法：紅先勝

1.俥四進二！

棄俥殺士，引離黑將，絕妙！一招制勝，屬古譜殺法型。

一招制勝圖

1.……　　　　　將5平6

2.俥六進六　　　將6進1

3.炮六進六　　　將6進1

4.俥六平四（紅勝）

以下黑只能車9平6，紅俥四退一，成絕殺。

問題圖4解答

一劍封喉圖

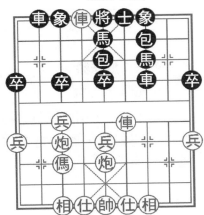

著法：紅先勝

1. 俥六進八！

棄俥殺士，一招制勝，與上一題解法有異曲同工之妙！

一招制勝圖

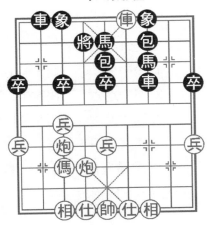

1. ……　　　　　將5平4

2. 俥四進五　　　將4進1

3. 炮五平六

絕殺，紅勝。

問題圖5解答

一劍封喉圖

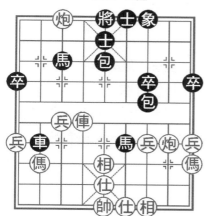

著法：黑先勝

1.……　　　　　前包平7！

黑方平包打相，引蛇出洞，深謀遠慮，一劍封喉！

一招制勝圖

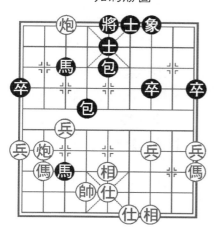

2.帥五平六　　……

無奈之著。紅如改走俥六平五，則車2進1，帥五平六，車2進2，帥六進一，包7平4。下著有重炮殺，紅也是敗。

2.……　　　　　馬6退4！

3.炮二平八　　馬4進3

4.帥六進一　　包7平4

至此紅方無法防禦重包殺，黑勝。

問題圖6解答

一劍封喉圖

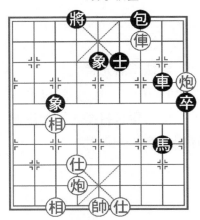

著法：紅先勝

1. 仕五進六！

紅方支仕照將兼「將軍大脫袍」！絕妙。一劍封喉。

一招制勝圖

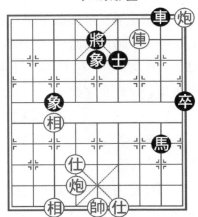

1. ……　　　　　將4平5

2. 炮一進三　　　車8退3

3. 俥三進一！　　將5進1

4. 俥三退一

絕殺，紅勝。

問題圖7解答

一劍封喉圖

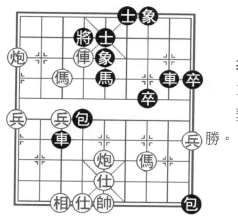

著法：紅先勝

1. 俥七平六！

棄俥雙照將，妙！一招制勝。

一招制勝圖

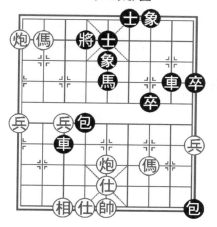

1. ……	將4進1
2. 傌七進八	將4退1
3. 炮九進一	

傌後炮殺，紅勝。

問題圖8解答

一劍封喉圖

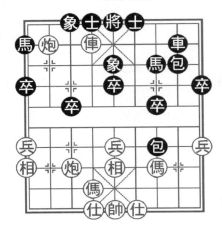

著法：紅先勝

1. 俥六進四！

紅方獻俥伏殺，巧！一招斃命，黑方難解。

一招制勝圖

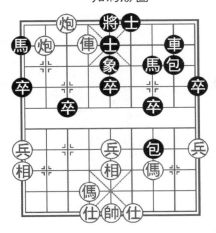

1. ……　　　士4進5

黑如改走車8平4吃俥，則炮七進七，士4進5，炮八進一。重炮連殺勝。

2. 炮七進七 （紅勝）

至此，紅炮擊象後，伏炮八進一絕殺，黑方無解，紅勝。

問題圖9解答

一劍封喉圖

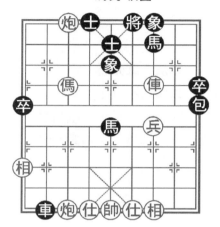

著法：紅先勝

1. 前炮進一！

棄炮叫將，是構成連照殺的唯一手段，絕妙！

一招制勝圖

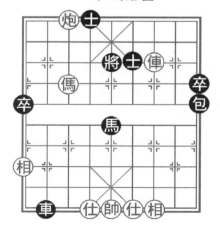

1. ……	象5退3
2. 炮七進九	將6進1
3. 俥三進二	將6進1
4. 傌七退五	將6平5
5. 俥三退一	士5進6
6. 傌五進七（紅勝）	

至此，形成絕殺。黑如接走將5退1，紅則俥三進一勝。

問題圖10解答

一劍封喉圖

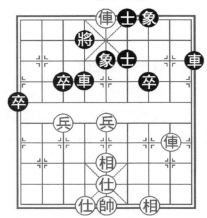

著法：紅先勝

1. 俥八平五！

紅俥坐大堂，一劍封喉，構成「二字俥」，絕殺無解。

一招制勝圖

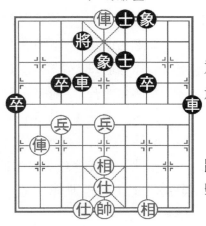

1. ……　　　　車9進2

黑升車準備搶佔2路線，為時已晚。因為此時不管怎麼走，都已無濟於事。

2. 俥二平八！（紅勝）

自上圖紅俥篡位，斷將歸路，黑方就無法阻止紅俥閃擊。至此，紅勝。

試卷6　象棋大師、國手一劍封喉問題測試（二）

問題圖1　黑先勝

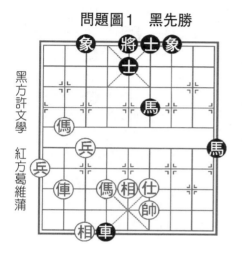

黑方許文學　紅方葛維蒲

提示：紅方多兵，黑方不宜久戰。如何突破紅方的防線，一招定乾坤？黑棋應該怎麼下？

問題圖2　黑先勝

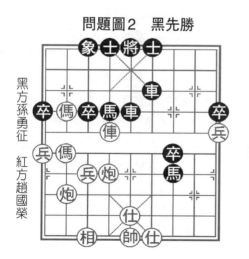

黑方孫勇征　紅方趙國榮

提示：枰面雖呈互纏之勢，但黑有先行之利。借老將露面，妙用雙車馬，冷著入局，一箭中的。黑棋應該怎麼下？

問題圖3　紅先勝

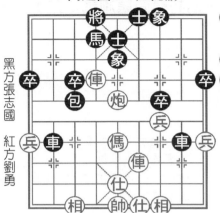

黑方張志國

紅方劉勇

問題圖4　紅先勝

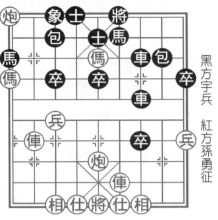

黑方宇兵

紅方孫勇征

提示：這是2006年全國象棋團體賽上的中局鏡頭。乍看並無硝煙彌漫，實則紅棋一招制勝，應該怎麼下？

提示：抓住黑棋底線漏風、正面受制的弱點，紅棋有一擊中的戰術手段，究竟應該怎麼下？

問題圖5　黑先勝

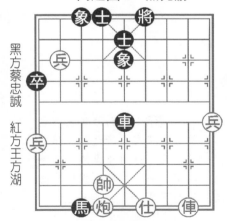

黑方蔡忠誠

紅方王方湖

問題圖6　黑先勝

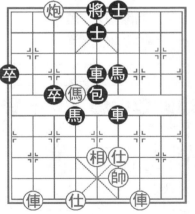

黑方傅光明

紅方胡榮華

提示：黑方運用控制戰術，一招致紅方於死地。黑棋應該怎麼下？

提示：此局黑方採用棄車吸引術，一招制勝，著法精妙絕倫。黑棋應該怎麼下？

問題圖7　紅先勝

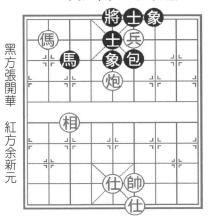

黑方張開華　紅方余新元

提示：紅方中炮被捉不需逃，卻有精巧俐落的殺法，一招制勝。紅棋應該怎麼下？

問題圖8　黑先勝

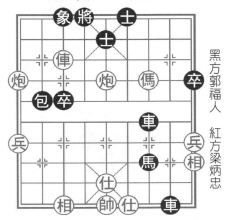

黑方郭福人　紅方梁炳忠

提示：雙方右翼極度空虛，形勢緊張。但黑有先下手為強的戰術手段，一招制勝，黑棋應該怎麼下？

問題圖9　紅先勝

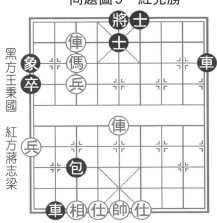

黑方王秉國　紅方蔣志梁

提示：紅借帥力，棄俥殺士精妙成殺。一招制勝，黑棋怎麼下？

問題圖10　紅先勝

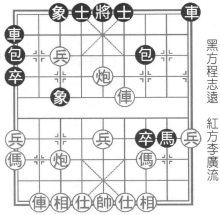

黑方程志遠　紅方李廣流

提示：紅方的優勢明顯，但要一招制勝，應該怎麼下？

試卷6 解答

問題圖1解答

一劍封喉圖

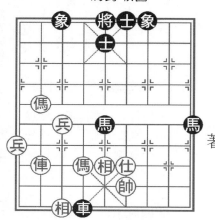

著法：黑先勝

1. ……　　　　　馬6進5！

獻馬絕妙！巧用車馬冷著，一劍封喉。

一招制勝圖

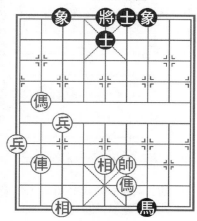

2. 傌六進五　　車4平5！

篡位車要殺，緊手！

3. 仕四退五　　馬9進8

4. 帥四進一　　車5退1

5. 傌五退三　　車5平6！

6. 傌三退四　　馬8進7

獨馬擒王，黑勝。

問題圖2解答

一劍封喉圖

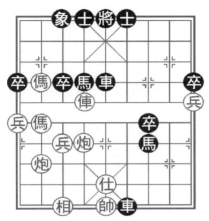

著法：黑先勝

1. ……　　　　　　車6進7！

棄車砍仕，精妙之至！
一招入局，冷著制勝。

一招制勝圖

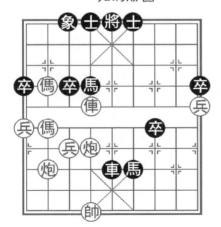

2. 帥五平四　　馬7進8
3. 帥四平五　　車5進5
4. 帥五平六　　馬8退6
5. 相七進五　　……

紅如改走炮八平五，則車
5進1，帥六進一，車5退2。
也是黑勝。

5. ……　　　　　車5退1

至此，黑有「八角馬」和
「對面笑」雙殺。紅無改，黑
勝。

問題圖3解答

一劍封喉圖

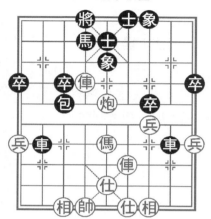

著法：紅先勝

1. 帥五平六！

御駕親征，一擊中的。「鐵門拴」殺著，令黑防不勝防。

一招制勝圖

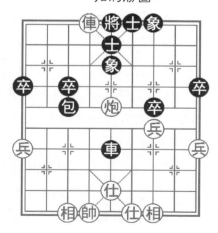

1. ……　　　　車2退5

2. 俥四平六　　車8平5

黑車殺傌乃聊以自娛的無奈之著。如改走士5進4，則紅前俥進一，車8退5，前俥平九，車2退1，俥九進一。紅方也是勝局。

3. 前俥進二　　車2平4

4. 俥六進六　　將4平5

5. 俥六進一（紅勝）

問題圖4解答

一劍封喉圖

著法：紅先勝

1.俥八進六！

俥進底線催殺，一招制

勝！

一招制勝圖

1.……　　　　　包3進4

2.傌九進七！

獻傌悶殺，一氣呵成，紅

勝。

問題圖5解答

一劍封喉圖

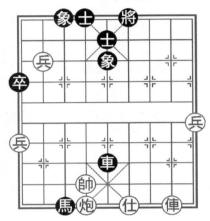

著法：黑先勝

1. ……　　　　　車5進2!

進車控帥，一劍封喉！

一招制勝圖

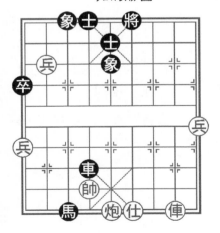

2. 炮六平五　　……

紅如改走仕四進五，則馬3退2殺。黑勝。

2. ……　　　　　車5平4

一招致命，黑勝。

問題圖6解答

一劍封喉圖

著法：黑先勝

1. ……　　　　　車6進2！

棄車吸引，精妙制勝！

一招制勝圖

2. 帥四進一　　馬6進7！

　　進馬照將騰挪，紅方相不能飛，車不能吃，帥也不能退，因黑皆有車5平6殺，黑勝。

問題圖7解答

一劍封喉圖

著法：紅先勝

1. 傌八退六！　……

紅方棄傌掛角，絕妙入局，形成連珠妙殺。

一招制勝圖

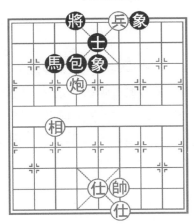

1. ……　　　　　包6平4

2. 兵四進一　　將5平4

3. 炮五平六

悶殺，紅勝。

問題圖8解答

一劍封喉圖

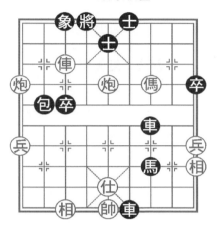

著法：黑先勝

1. ……　　　　　車8平6！

棄車殺仕，構成妙殺！

一招制勝圖

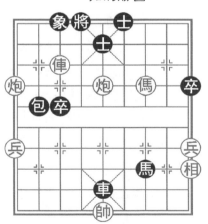

2. 仕五退四　　車7平5

3. 仕四進五　　車5進3

連殺，黑勝。

問題圖9解答

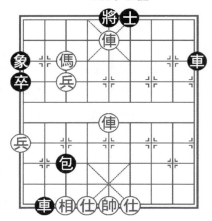

一劍封喉圖

著法：紅先勝

1.俥七平五！

棄俥剜心，妙著！由此
演成連殺而勝。

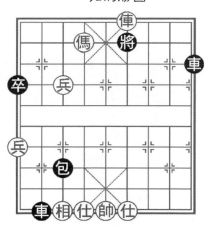

一招制勝圖

1.……　　　　　士6進5

2.俥五進四　　將5平6

3.俥五進一　　將6進1

4.傌七退五　　將6進1

黑如改走車9平5，則
紅俥五退二。以下紅有抽車
和俥五進二雙重威脅的手
段，黑也敗定。

5.傌五進六　　將6退1

6.俥五平四

海底撈月，紅勝。

問題圖10解答

一劍封喉圖

著法：紅先勝

1. 炮七進二！

紅方進炮，一招制勝，
形成空頭炮絕殺！

一招制勝圖

1. ……	將5進1
2. 炮七平五	將5平4
3. 俥四平六	包7平4
4. 兵七平六	

殺，紅勝。

試卷7　象棋大師、國手一劍封喉問題測試（三）

問題圖1　紅先勝

黑方徐天紅　紅方黎德志

提示：紅帥統領伸雙傌兵側翼搶攻，如何一招定乾坤？紅棋應該怎麼下？

問題圖2　紅先勝

黑方焦明理　紅方才溢

提示：如何借助紅方的中路攻勢，一招制勝？您看紅棋應該怎麼下？

問題圖3　紅先勝

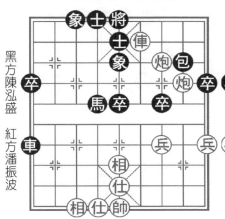

黑方陳泓盛　紅方潘振波

提示：紅方怎樣把俥雙炮不易聯殺的戰術運用得淋漓盡致？一劍封喉的招法在哪裏？紅棋應該怎麼下？

問題圖4　紅先勝

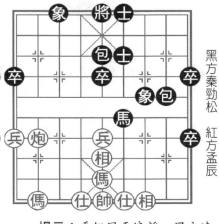

黑方秦勁松　紅方孟辰

提示：看似風平浪靜，黑方連「將軍」都沒有，但卻有一招制勝的著手。黑棋應該怎麼下？

問題圖5　黑先勝

黑方胡一鵬　紅方傅光明

提示：軍事格言云：攻其一點，不計其餘。黑棋的穿心戰術可構成連殺，應該怎麼下？

問題圖6　紅先勝

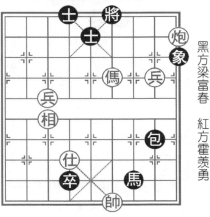

黑方梁富春　紅方霍羨勇

提示：黑棋最好的著手在哪裏可具有一劍封喉之妙？黑棋應該怎麼下？

問題圖7　紅先勝

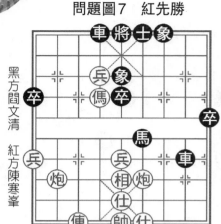

黑方閻文清　紅方陳寒峯

提示：紅兵欺車，將有一錘定音之妙。您試試看。

問題圖8　紅先勝

黑方張申宏　紅方甘奕祐

提示：一劍封喉加另一招制勝，黑棋應該怎麼走？

問題圖9　紅先勝

黑方林益生　紅方楊德琪

提示：必須在黑車4進7前給黑方以嚴厲打擊。紅方怎樣著手？

問題圖10　黑先勝

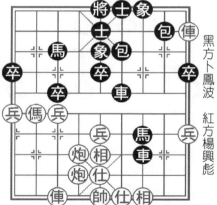

黑方卜鳳波　紅方楊興彪

提示：紅炮正捉死黑車，紅俥又捉黑包，黑方如何擺脫？能否上演一劍封喉的好戲？黑棋應該怎麼走？

試卷7　解　答

問題圖1解答

一劍封喉圖

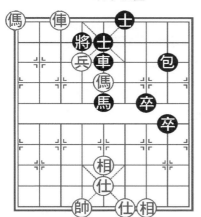

著法：紅先勝

1. 兵六進一！

衝兵精彩！算準絕殺黑

棋。

一招制勝圖

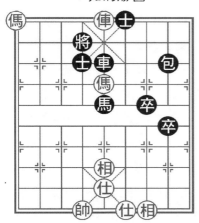

1. ……　士5進4

黑如改走包8平4，紅則

俥九退八立殺。

2. 俥七平五！（紅勝）

紅俥坐大堂絕妙！帥領俥

雙俥形成絕殺。

問題圖2解答

一劍封喉圖

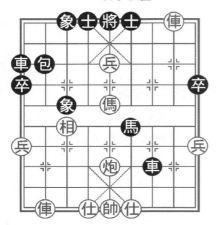

著法：紅先勝

1. 兵五進一！

兵衝九宮，精彩！一劍封喉。

1. ⋯⋯　　　　　車7平5

黑車只能啃炮解殺。如改走士4進5，則兵五進一，將5平4，俥二平四殺，紅勝；又如象3退5去兵，則傌五進六，將5進1，俥二退一殺，紅亦勝。

2. 相七退五　　士4進5

（紅勝）

黑方撐士無奈，因紅仍有「掛角傌」的殺手。至此，黑失子失勢，敗定。

一招制勝圖

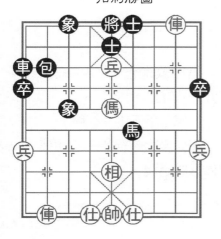

問題圖3解答

一劍封喉圖

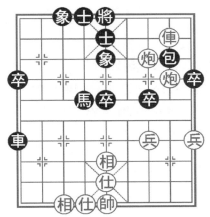

著法：紅先勝

1. 俥四平二！

平俥捉包，為作殺奠基，是一劍封喉的招法！

一招制勝圖

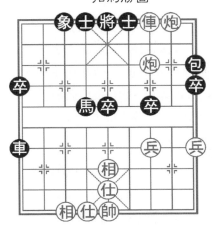

1. ……　　　　包8平9

2. 俥二進一　　象5退7

黑如誤走士5退6，則紅炮二平五立殺，紅方速勝。

3. 俥二平三　　士5退6

4. 炮二進三（紅勝）

下伏俥三退一，再俥三平二的絕殺，黑方無可解救，十分精彩。

問題圖4解答

一劍封喉圖

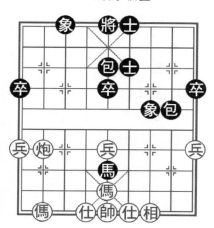

著法：黑先勝

1. ……　　　　　　馬6進5

棄馬踩相，冷招驚人，
精彩！一箭封喉！

一招制勝圖

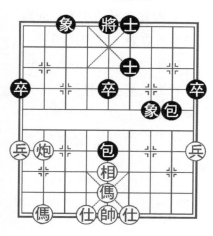

2. 相三進五　　　　……

紅另有兩種著法：①傌五
進三，馬5進7，帥五進一，
包8進4殺，黑勝；②炮八退
二，包5進4，炮八平六，馬5
進7，黑勝。

2. ……　　　　　　包5進4

（黑勝）

下伏包8進5成絕殺，黑
方無改著。

問題圖5解答

一劍封喉圖

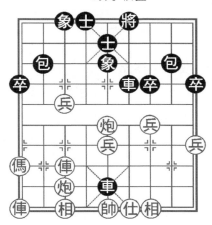

著法：黑先勝

1. ……　　　　車4平5！

刁鑽的剜心妙手！鑄成
閃電般的連殺。

一招制勝圖

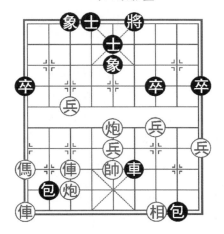

2. 仕四進五　　……

紅如改走帥五進一，則包
2進6，帥五退一，車6進6。
立斃。

2. ……　　　包8進7

3. 仕五退四　　車6進6

4. 帥五進一　　包2進6

5. 帥五進一　　車6退2

　　（黑勝）

這是一個經典的殺局，受
到特級大師柳大華的高度讚
賞。

問題圖6解答

一劍封喉圖

著法：黑先勝

1. ……　　　　包8進2！

進包暗藏殺機，絕妙！一劍封喉！

2. 炮一平二　　……

平炮獻炮，無奈之極。因黑棋下著有卒4進1，令紅無法防範。

2. ……　　　　包8退7

3. 兵七平六　　包8平6

4. 傌四進二　　馬7退6

（黑勝）

以下紅如接走傌二進四，則馬6進4，相七退五，卒4平5，兵二平三，馬4退5，兵三進一，馬5進7，兵三進一，馬7進8殺。

一招制勝圖

問題圖7解答

一劍封喉圖

著法：紅先勝

1. 兵六進一！

衝兵疾進，迅猛異常，強拱黑車，一錘定音。

一招制勝圖

1. ……　　　　車4進1

黑如改走車4平2或平1，則紅俥六進八打死車或踩死車，黑亦敗定。

2. 俥七進九　　車4退1

3. 俥六進七　　將5進1

4. 俥七平六（紅勝）

下招炮八進六殺，紅勝。

問題圖8解答

一劍封喉圖

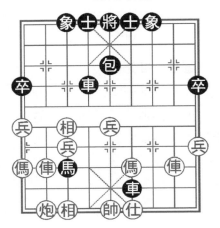

著法：黑先勝

1. ⋯⋯　　　包2平5！

平包照將，黑左右為難，屬一錘定音之招！

一招制勝圖

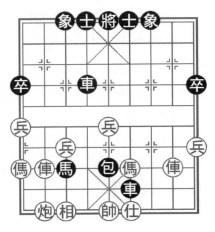

2. 相七退五　⋯⋯

紅如改走仕四進五，則車6平5，帥五平四，包5平6殺；又如改走相七進五，則車4進6「釣魚馬」殺。

2. ⋯⋯　　　包5進5！

（黑勝）

包轟上相硬打雙車（因紅相不能去炮），以下紅俥八平七，則包5平8去俥，紅勢已垮，只能認負。

問題圖9解答

一劍封喉圖

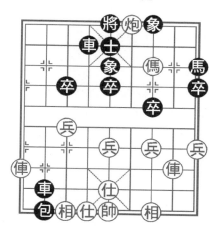

著法：紅先勝

1. 炮九平四！

棄炮轟士，凶著！一劍封喉，擊中要害。

一招制勝圖

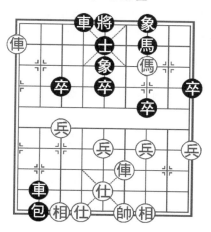

1. ……　　　　士5退6

黑如改走車4進7，則紅俥九進七，士5退4，俥二平五，車2平3，炮四平六，車4退8，俥五平四。絕殺，紅勝。

2. 俥九進七　　車4退1

3. 俥二平四！　馬9退7

黑如改走士6進5，則俥九退一，紅亦勝。

4. 帥五平四　　士6進5

5. 俥九退一（紅勝）

問題圖10解答

一劍封喉圖

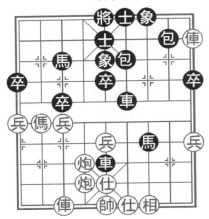

著法：黑先勝

1. …… 　　　　　車7平5！

棄車殺相，著法剛勁有力！算準一劍封喉而制勝。

一招制勝圖

2. 俥一平二　　　……

殺炮無奈。紅如改走相三進五，則包8進8，相五退三，包6平7，炮六平三，馬7進5。也是黑勝。

2. …… 　　　　　車6進5！

棄車殺仕，冷著驚人，精妙！

3. 帥五平四　　車5進1

4. 後炮平七　　馬7退6

紅方認負。以下必然是：炮六平四，則馬6進5，再馬5進7殺！黑勝。

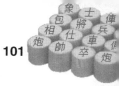

試卷8　象棋大師、國手一劍封喉問題測試（四）

問題圖1　紅先勝

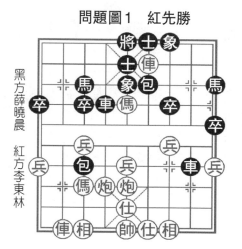

黑方薛曉晨　紅方李東林

提示： 抓住黑方中路的弱點，紅棋可一招制勝，應該怎麼下？

問題圖2　黑先勝

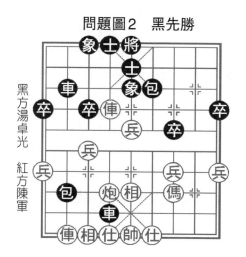

黑方湯卓光　紅方陳軍

提示： 黑棋一招制勝，紅若掙扎需白丟一俥。黑棋應該怎麼下？

問題圖3 紅先勝

問題圖4 黑先勝

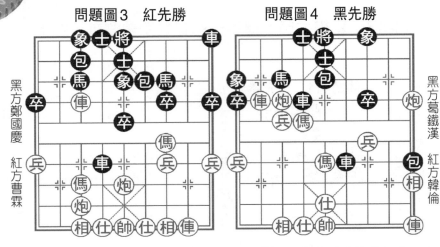

黑方鄭國慶　紅方曹霖

黑方葛鐵漢　紅方韓倫

　　提示：紅方若棄俥搶攻，應該怎麼下？

　　提示：雙方的邊炮對打車。黑棋應該怎麼下，能否一招制勝？

問題圖5 紅先勝

問題圖6 黑先勝

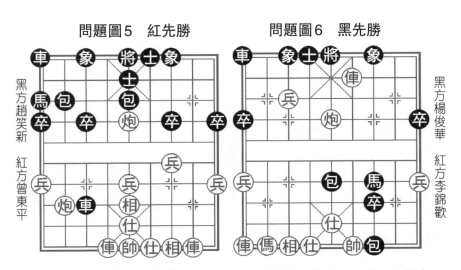

黑方趙笑新　紅方曾東平

黑方楊俊華　紅方李錦歡

　　提示：紅方棄炮，走出催殺的妙手，是一劍封喉的關鍵。紅棋應該怎麼下？

　　提示：棋諺曰：「四子歸邊一局棋。」黑棋應該怎麼下？

問題圖7　黑先勝

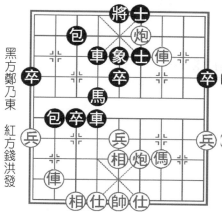

黑方鄭乃東　紅方錢洪發

提示：黑在右翼集結雙車馬包卒一舉攻城。現黑有快速精彩入局的手段，應該怎麼下？

問題圖8　紅先勝

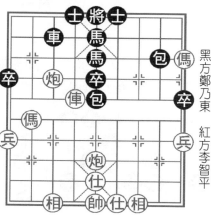

黑方鄭乃東　紅方李智平

提示：紅有精妙絕倫的棄子搶攻的手段，起到一錘定音的作用。紅棋應該怎麼下？

問題圖9　紅先勝

黑方陳孝堃　紅方蔡忠誠

提示：枰面紅棋占優。但一招制勝的著手在哪裏？您看紅棋應該怎麼下？

問題圖10　紅先勝

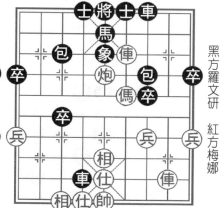

黑方羅文研　紅方梅娜

提示：黑棋上一手車4進6堵相眼閃擊紅俥兼打悶宮。紅方如何將計就計，出奇招制勝，應該怎麼下？

試卷8　解答

問題圖1解答

一劍封喉圖

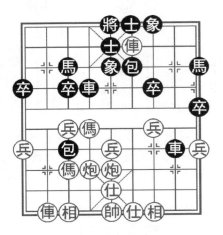

著法：紅先勝

1. 傌五退六！

回傌河口，妙！雙重威脅，打車兼打象，一招制勝。

一招制勝圖

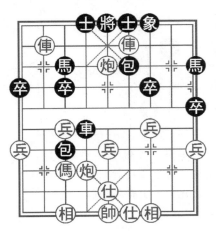

1. ……　　　　　車4進2

黑如堅持保象走馬3退4，則紅炮六進四，白吃黑車，以下黑棋難走，也是輸棋。

2. 炮五進五　　士5退4

3. 俥八進八

形成「平頂冠」絕殺之勢，紅勝。

問題圖2解答

一劍封喉圖

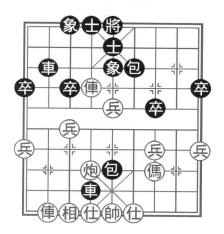

著法：黑先勝

1.……　　　　　　包2平5！

平包轟相，暗伏殺機，絕妙！紅方已難招架。

一招制勝圖

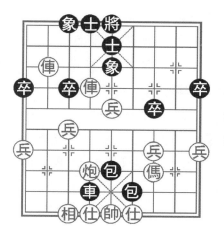

2. 俥八進七　　……

紅方貪吃黑車是沒有留意黑方重包絕殺的惡手。若要解殺，只能白丟大俥，也是必敗無疑的棋。

2.……　　　　　　包6進6！

形成重包絕殺，黑勝。

問題圖3解答

一劍封喉圖

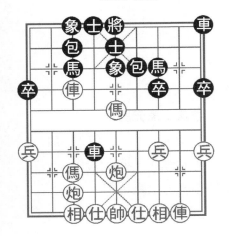

一招制勝圖

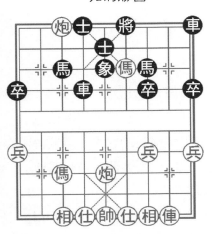

著法：紅先勝

1. 傌三進五！

踏卒搶攻，有膽有識！是算度準確、胸有成竹的表現。

1. …… 包3進2

2. 炮七進五！ ……

進炮易包而傌不踩車，緊手！伏傌掛角照將，傌後炮作殺。

2. …… 車4退3

黑如改走馬3進5或包6進1解殺，則傌五退六吃車，紅淨賺一子，勝勢。

3. 傌五進四 將5平6

4. 炮七進三！（紅勝）

炮轟底象，妙極！

以下黑如：①象5退3，則紅傌六退四吃車，紅多子賺象勝定；②將6進1，炮七平一得車。

至此，黑已敗定，遂簽城下之盟。

問題圖4解答

一劍封喉圖

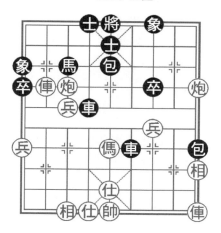

著法：黑先勝

1. ……　　　　　車4進1!

棄車吃傌，一擊中的！

一招制勝圖

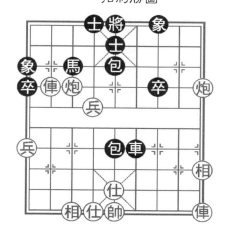

2. 兵七平六　　……

　紅如改走炮一進三，則士5退6，炮七平五，包5進4，相七進五，包9進3，兵七平六，包9退9。黑方多子勝定。

　2. ……　　　　　包9平5

　「重包」絕殺，黑勝。因以下紅只能相七進五，則黑後包進5殺。

問題圖5解答

一劍封喉圖

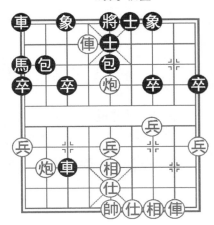

一招制勝圖

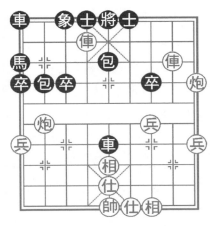

著法：紅先勝

1. 俥六進八！

棄炮進俥下二路，佳著！一劍封喉。

1. …… 包2進1

黑如車3平2吃炮，則紅帥五平六，車2進2，帥六進一，包2退2，俥二進九殺。紅勝。

2. 炮五平一 象7進9
3. 炮八進二 車3退1
4. 俥二進七 車3平5
5. 俥二平一 士5退4

黑如改走包5進1，則紅炮一退二，車5退2，俥一平二，士5退4（如車5平9，則炮八平五，車9退4，俥二平六！紅勝），炮一進五，士6進5，俥二進二，士5退6，俥六平四。紅勝。

6. 俥一平二

至此，對於紅天炮、地炮的雙重威脅，黑方不能兼顧，遂認負。

問題圖6解答

一劍封喉圖

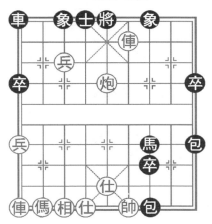

一招制勝圖

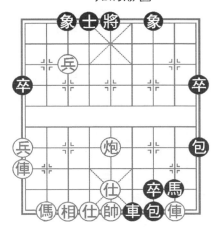

著法：黑先勝

1. …… 包5平9！

黑包擊邊兵，催殺，集結兵力，是一劍封喉的好手！

2. 俥四平二 車1進1

虎口拔牙，強手！

3. 俥二退八 ……

紅如改走俥二平九去車，則包9進3，帥四進一，卒7平8，帥四進一，包9退2殺。黑勝。

3. …… 卒7進1

4. 俥九進二 車1平6

5. 帥四平五 ……

紅如改走俥九平四，則馬7進8，帥四平五（如俥二進一，則車6進6，仕五進四，卒7平8，帥四平五，包9進3，帥五進一，包9退1，再卒8平7。黑勝），卒7平6，俥二進一，包9平5。黑勝。

5. …… 馬7進8 6. 炮五退三 車6進8！

黑棄車照將，構成精妙絕殺。以下紅方只能帥五平四，卒7平6！若帥四進一，則包9進2，成馬後包殺；又若帥四平五，則卒6進1悶殺，均為黑勝。

問題圖7解答

一劍封喉圖

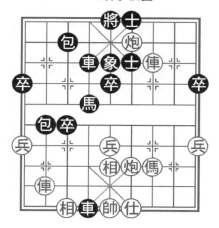

著法：黑先勝

1.……　　　　　車4進4！

黑棄車殺，快速、精彩入局！

一招制勝圖

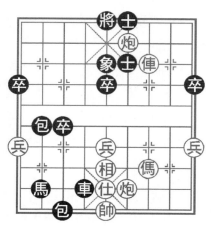

2.帥五平六　　馬4進3

3.帥六平五　　馬3進2

4.仕四進五　　車4進6

進車強卡相腰，不懼紅退炮打雙，成竹在胸。

5.炮四退一　……

紅如改走炮四退二保底相，黑馬2進4，仍伏殺。

5.……　包3進8！

紅方認負。以下紅如走炮四平六，則馬2進4，帥五平六，包2進4。亦是絕殺，黑勝。

問題圖8解答

一劍封喉圖

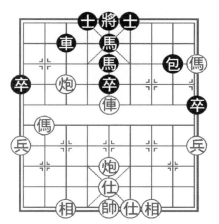

著法：紅先勝

1. 俥六平五！

棄俥吃包，算度準確，一劍封喉，精妙絕倫！

一招制勝圖

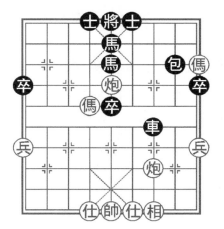

1.……　　　　　卒5進1

2. 炮七平五！　……

棄俥砍包後的連續動作！

2.……　　　　　車3進8

3. 仕五退六　　　車3退4

4. 後炮平三　　　車3平7

5. 傌八進六

躍傌棄炮，精妙之至！

紅傌六進五後再傌五進七，雙將絕殺，紅勝。

問題圖9解答

一劍封喉圖

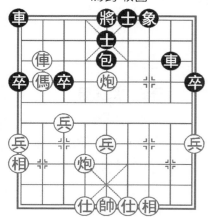

著法：紅先勝

1.傌六進八！

紅傌奔槽，黑難防範，乃一劍封喉的妙招！

一招制勝圖

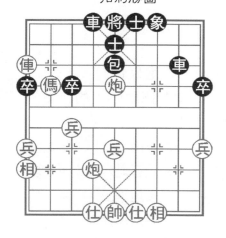

1.……　　　　　車1平4

2.俥八平九！

黑見絕殺已成，遂推枰認負。

以下黑兩種應法：①車4進7，俥九進二，車4退7，傌八進七殺；②車4平3，傌八進七，車3進1（如將5平4，則俥九平六殺），俥九進二，構成「鐵門拴」殺，均為紅勝。

問題圖10解答

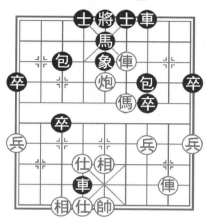

一劍封喉圖

著法：紅先勝

1.仕五進六！

一招揚仕，巧妙化解黑方的雙重威脅，反陷黑方於囹圄！

1.……　　　　包7平6

黑如改走包3平6打俥，或車4平8吃俥，紅方皆傌四進五成絕殺。

2.俥四退一！……

棄俥吃包，膽大細心，算計準確，胸有成竹。

2.……　　　　車4平8

3.俥四平二！（紅勝）

紅方再度獻俥，妙趣橫生。

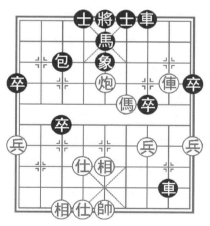

一招制勝圖

以下黑方如走車8退5，則傌四進五，成雙將絕殺，黑方推枰認負。黑若要繼續堅持，只能走：車7進2，紅則俥二退五，車7平6，傌四進六，包3平4，俥二進五，卒3平4，炮五退一，車6平7，俥二平四，卒4進1，帥五平四，車7退2，俥四退二，卒4進1，傌六退四，車7進3，傌四進五。紅勝。

第二單元

特級大師飛刀戰法
問題測試

　　本單元的習題是涉及中局飛刀戰法問題的。

　　中局飛刀是具有殺傷力的冷著妙手和一錘定音的絕招。這種絕招，在中局階段有著攻殺制勝的局勢中經常存在。它的發現和運用確實很難，需要廣大愛好者努力學習特級大師們的戰略大局觀和戰術的殺法技巧。

　　本單元精編了13位新老特級大師所採用的經典「飛刀」戰法戰例，彙編成10套試卷計100題。每題均有提示和簡明扼要的剖析，並附有解答參考，點出「飛刀」著法，對「飛刀」入局過程作了評析，幫助讀者在答題遇到困惑時，方便對照參考。

試卷1　楊官璘中局飛刀戰法問題測試

問題圖1　黑先勝

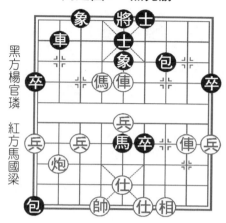

黑方楊官璘　紅方馬國梁

提示：是局黑方的騰挪飛刀在哪裏？試擬飛刀後的雙方對弈過程。

問題圖2　紅先勝

黑方張增華　紅方楊官璘

提示：是局棄子作殺的飛刀在哪裏？試擬飛刀後的對弈過程。

問題圖3　黑先勝

黑方楊官璘　紅方徐乃基

提示：黑方突施棄雙車的妙手飛刀，殺法兇悍。黑棋應該怎麼下？試擬出飛刀戰法的對弈過程。

問題圖4　紅先勝

黑方劉殿中　紅方楊官璘

提示：紅方抓住黑棋中路的致命弱點，施展飛刀戰法，生擒黑包，奠定勝利基礎。紅棋應該怎麼下？

問題圖5　黑先勝

黑方蔡文鈞　紅方楊官璘

提示：是局紅方施展兩把飛刀，先棄子破象，進而「借傌使炮」，構成精妙殺局。紅棋應該怎麼下？試擬「飛刀」入局手段。

問題圖6　紅先勝

黑方王國棟　紅方楊官璘

提示：紅方如施展棄子搶攻飛刀，第一手應該怎麼下？試擬飛刀入局手段。

問題圖7　紅先勝

黑方侯玉山　紅方楊官璘

提示：紅方絲絲入扣的運子飛刀，致使黑方丟車，認員。紅方第一手怎麼下？試擬飛刀入局手段。

問題圖8　紅先勝

黑方陳志文　紅方楊官璘

提示：紅方施展棄傌飛刀，中路突破，攻勢如潮；而後又放第二把棄傌飛刀，迫黑認員。試擬飛刀入局手段。

問題圖9　紅先勝

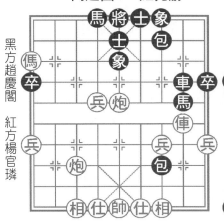

黑方趙慶閣　紅方楊官璘

提示：觀枰，紅雖少子，但佔優勢，最後施展重炮飛刀，一氣呵成，構成精彩殺局。紅方首著怎麼入局？試擬飛刀手段。

問題圖10　黑先勝

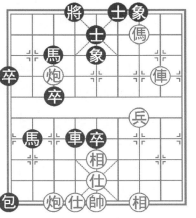

黑方楊官璘　紅方蔡福如

提示：黑方車馬包卒兵臨城下，施展什麼飛刀入局制勝？試擬飛刀手段。

問題圖1解答

著法：黑先勝

1. ……　　　　　　象5進7！

揚象叫殺，騰挪黑7路包助攻，是一手飛刀戰法！

2. 相三進一　　包7平4　　3. 帥六平五　　……

紅如改走俥六退七，則馬5進3！帥六平五（如帥六進一，則馬3進2殺），包4進7，炮八退二，車2進8。成絕殺，黑勝。

3. ……　　　　　　馬5進4！　　進馬踩炮，入局佳著！

4. 炮八平六　　……

紅如改走炮八進三，則馬4進2，仕五退六，馬2退3，仕六進五，馬3進4，炮八退五，馬4退5，仕五退六，馬5進7，帥五進一，車2進。7連殺，黑勝。

4.……　　　　　車2進8　　5.仕五退六　　　車2平4！

棄車殺仕，妙！紅不能帥五平六吃車，否則馬4進2，馬後包殺。

6.帥五進一　　　包1退1　　7.帥五進一　　　車4平5

8.仕四進五　　　車5退1（黑勝）

問題圖2解答

運子飛刀圖　　　　　　　飛刀入局圖

著法：紅先勝

1.後炮平八！

平炮叫殺，飛刀之步！並暗伏飛刀獻炮的又一把飛刀，一氣呵成，構成精妙殺局。

1.……　　　　　包1平2

黑如改走馬7進5（若象3進1，則炮八進七。天地炮殺），則炮八進七，士5退4，俥六進八，將5進1，俥六退一。連殺，獲勝。

2.俥九進八！　……

進俥獻炮叫殺，由此構成精彩殺局。

2.……　　　包2平1　　3.俥八進七　　……

亦可改走俥八進九，則包1平2，俥九進八，包2平1，俥八退六，將5平4，炮八平六。成俥後炮殺。

3.……　　　包1平2　　4.俥七進九！

俥入象位，獻俥構成絕殺，紅勝。

問題圖3解答

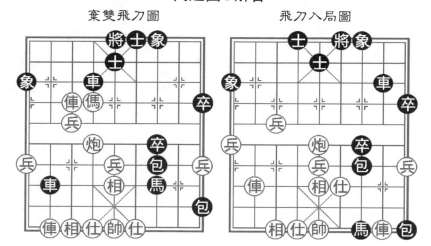

棄雙飛刀圖　　　　　　　飛刀入局圖

著法：黑先勝

1.……　　　包2平9！

黑置4路車被打於不顧，平包再棄一車，妙演棄雙車飛刀，令人拍案叫絕！

1.俥八進二　　……

紅如改走炮六進三打車，則包9進1，仕四進五，馬7

進8，仕五退四（如相五退三，則馬8退9，仕五退四，馬9進7，帥五進一，包9退1。馬後包殺），馬8退6！帥五進一，包7進2，帥五平四，包9退1，帥四進一，卒7進1。雙殺，黑勝。

2.……　　　　　包9進1　　3.仕四進五　　馬7進9

4.傌六進四　　　……

送傌掛角叫將，為活通七路俥增援空虛的右翼解殺，實屬無奈之舉。如改走帥五平四，則馬9進7，帥四進一，馬7退8，帥四進一，包9退2。黑勝。

4.……　　　　　車4平6　　5.炮六平五　　士5退4

6.俥七平五　　　士6進5　　7.俥五平二　　將5平6！

8.仕五進四　　　馬9進7　　9.俥二退六　　車6平8！

以下紅如俥二平一，則馬7退6，帥五平四，包7平6。黑勝。至此，紅方認負。

問題圖4解答

著法：紅先勝

1.炮六進一！

進炮串打棄中兵的飛刀戰法是最有效的攻擊路線，也是全局的關鍵所在，為擒黑包埋下伏筆。

1.……　　　　　包9平5　　2.仕六進五　　車7退2

3.俥八平五　　　車7平5　　4.傌九進八！　卒3進1

5.傌八退七！　　……

退傌踩包是上一手的連續動作，至此黑中包已難逃「法網」。

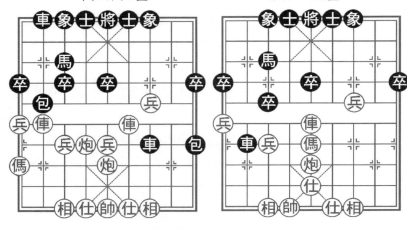

串打飛刀圖　　　　飛刀入局圖

5. ⋯⋯　　　　　包2進5

沉包照將已是無奈之著。黑如改走車5進1，則俥四平五，黑中包插翅難逃。

6. 炮六退三　　車5進1　　7. 俥四平五　　包2平4

8. 帥五平六　　車2進6　　9. 傌七進五

以上紅棋步步進逼，妙手迭出，生擒了黑棋中包，奠定了勝利基礎。餘著從略，結果黑敗。

問題圖5解答

著法：紅先勝

1. 兵五進一！

棄傌，衝兵破象，著法兇悍，為飛刀之步，由此入局！

1. ⋯⋯　　　　　車4退2　　2. 兵五進一　　將5平4

紅衝兵破士，直搗黃龍。黑如改走將5進1，則傌七進五抽車，紅方勝定。

破象飛刀圖　　　　　　飛刀入局圖

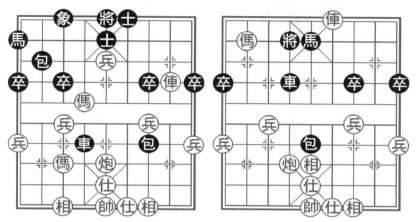

3. 俥二進三	車4平6	4. 傌七進六	車6退1
5. 炮五平六	包7平4	6. 傌六進七	包4平5
7. 相七進五	馬1進3	8. 傌七退六	包5平4

紅退傌叫將，構成「借炮使傌」的又一把飛刀。連續抽將，烈傌縱橫馳騁，極盡其妙！

9. 傌六進五	包4平3	10. 傌五進六	包3平4
11. 傌六退八	包4平5	12. 傌八進七	馬3退5
13. 傌七退六	車6平4	14. 俥二平四	將4進1
15. 傌六進八			

紅方再俥四平六殺！紅勝。

問題圖6解答

著法：紅先勝

1. 俥二進三！

大膽棄俥砍包，突出飛刀！妙算取勝。

棄車飛刀圖　　　　飛刀入局圖

1. ……　　　　　　車8平6

黑如接走車8進5去俥，則炮八平五再棄車！以下黑車2進9，前炮平六，伏俥四進六掛角，俥後炮殺，或俥四進三臥槽俥殺，黑方不解，紅勝。

2. 炮五進二	將5平4	3. 俥八進五	卒3進1
4. 俥二平三	車6進2	5. 炮八平四	車2進4
6. 炮五平二	卒3進1	7. 炮二進二	車2平6
8. 俥三進六	將4進1	9. 炮二退一	將4退1
10. 俥三退三	馬5退6		

11. 炮四平一！

打卒棄俥，紅炮一進三殺，紅多子、占勢，勝定。餘著從略。

問題圖7解答

著法：紅先勝

1. 俥五進四！

運子飛刀圖　　　　　　飛刀入局圖

躍傌過河，窺象奔槽，發動中路攻勢，入局由此開始。

1. ……　　　　　象5退7　　2. 傌四進六　　包8退3

3. 俥二進四！　車2平4

紅俥砍包是上著奔傌窺槽的後續手段，計算精確。黑車吃傌也是逼著，如誤走車8進1吃俥，則傌六進七，車2退2，俥六平五殺士抽車，紅勝定。

4. 俥六退二　　車8進1　　5. 炮九進四　　車8進2

黑如改走馬3進1吃炮，則俥六平五去馬，紅方必將借炮抽將得子勝。

6. 炮九進三　　象3進5　　7. 炮五平八！　……

平炮叫殺，運子靈活，妙！是運子飛刀的繼續！

7. ……　　　　　士5進6　　8. 帥五平六　　……

出帥助攻，以下一氣呵成勝局。

8. ……　　　　　馬3進2　　9. 炮九退三　　馬2退3

10. 炮八進四！　士6進5

紅炮過河，又是一招巧妙運子的好手！黑如改走馬3進1去炮，紅則俥六進三照將，左炮抽吃黑車勝。

11. 炮九進三 　　將5平6 　　12. 俥六進三 　　將6進1

13. 俥六平三

至此，黑如車8退2解殺，則炮八進二抽車勝，黑方認負。

問題圖8解答

棄車飛刀圖　　　　　　飛刀入局圖

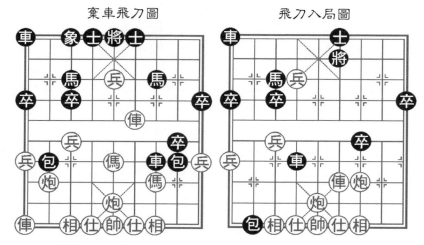

著法：紅先勝

1. 兵五進一！

施展中路突破的飛刀！衝兵破象、棄車，中路開花，攻勢如潮。

1. …… 　　　　　　包8平5 　　2. 傌三進五 　　車7平5

黑如改走馬7進6踩俥，則傌五進四，包2平5，炮八平五，車7平6，後炮進二，士4進5，兵五進一，將5平4，俥九進二。紅方勝定。

3. 俥四進二　　士4進5　　4. 兵五平六！　象3進5

5. 俥四平三　　車5平4　　6. 俥三平五　　包2退4

黑如改走車4退4，則俥五平六，士5進4，俥九進二。亦紅方優勢。

7. 炮八平三　　卒8平7

8. 俥九進二　　包2進7　　　**第二把飛刀圖**

9. 俥五進一！（如第二把飛刀圖）

第二把飛刀圖

如第二把飛刀圖所示，上一手黑沉包叫殺，紅方棄俥殺士，漂亮取勝，堪稱精彩「飛刀」！

9. ……　　　　　將5進1

10. 俥九平五　　將5平6

11. 俥五平四（紅勝）

至此，黑方認負。以下黑方必然是將6平5，則相三進五，車4平5，俥四進一，包2退7，俥四平五，將5平6，炮三平四成絕殺，下一手炮五平四，紅勝。

問題圖9解答

著法：紅先勝

1. 炮七進七！

沉炮叫將，入局由此開始！

1. ……　　　　馬4進3　　2. 炮七平九　　馬3退1

沉炮入局圖　　　　　　　重炮飛刀圖

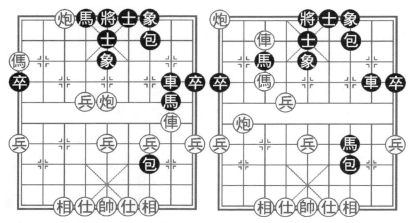

3. 俥二平七　　　將5平4　　4. 炮五退一　　……

退炮妙著！以下一氣呵成構成精彩殺局。

4. ……　　　　　馬8進7　　5. 俥七進五　　將4進1

6. 傌九退七　　　馬1進3　　7. 俥七退一　　將4退1

8. 炮五平六　　　將4平5　　9. 炮六平八！

平炮、棄俥成重炮絕殺，紅勝。

問題圖10解答

著法：黑先勝

1. ……　　　　　馬2進4！

獻馬掛角，飛刀入殺，著法精妙，簡明有力！

2. 仕五進六　　　車4進1　　3. 炮七平六　　馬3進2

不急於殺仕而上馬，伏卒3進1的先手。

4. 帥五進一　　　卒3進1　　5. 炮七進一　　包1退1

退包叫將，緊手！也可走車4退4兌俥取勝。

獻馬飛刀圖　　　　　　飛刀入局圖

6. 帥五退一	馬2退4	7. 俥二平五	馬4進2
8. 仕六進五	車4進1	9. 俥五退一	馬2進1
10. 帥五平四	士5進4	11. 俥五退二	馬1進3

進馬踩雙，紅方失子、失勢，認負。

試卷2　胡榮華中局飛刀戰法問題測試

問題圖1　黑先勝

黑方徐天利　紅方胡榮華

　　提示：紅雖多子，但黑方3路、7路卒渡河助戰，致紅雙俥受制，局勢難分伯仲。紅方實施冷著飛刀，抽刀斷流，應該怎麼下？

問題圖2　紅先勝

黑方楊官璘　紅方胡榮華

　　提示：面對黑方車包抽將，如何掌握主動權是紅方面臨的問題。豈料紅方突施飛刀，化解黑方反撲，紅棋應該怎麼下？

問題圖3　紅先勝

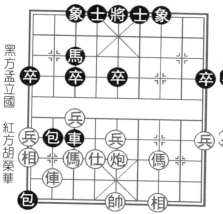

黑方孟立國　紅方胡榮華

提示：紅方如何妙施圍戰術飛刀謀取黑子，奠定勝局？紅棋應該怎麼下？

問題圖4　黑先勝

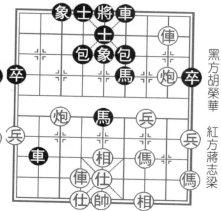

黑方胡榮華　紅方蔣志梁

提示：表面看形勢成互纏，但紅方雙俥低頭。黑如何捕捉戰機，上演棄馬獻車飛刀，令紅方不敵而敗？黑棋應該怎麼下？

問題圖5　黑先勝

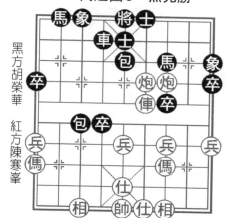

黑方胡榮華　紅方陳寒峯

提示：枰面雙方強弱子力相等，呈對攻態勢。輪走子的黑方突施飛刀，車獻虎口，妙牽紅子，謀子奪勝，究竟應該怎麼下？

問題圖6　紅先勝

黑方黃海林　紅方胡榮華

提示：觀枰似乎是波瀾不驚的平穩局面。輪走子的紅方突施強行棄子的飛刀，挑起戰端，迎來勝利。紅棋應該怎麼下？

問題圖7　紅先勝

黑方王有盛　紅方胡榮華

提示：觀枰看似平穩，實際上紅方先走有凶著，迫黑顧此失彼，丟子敗陣。紅方的飛刀手段在哪裏？應該怎麽下？

問題圖8　紅先勝

黑方陳建國　紅方胡榮華

提示：枰面似乎風平浪靜。輪走子的紅方能一鼓作氣取得勝利，靠的是緊湊的著法，乃運子飛刀。紅棋應該怎麽下？

問題圖9　黑先勝

黑方胡榮華　紅方呂欽

提示：憑空頭炮的威力，輪走子的黑方棄車砍傌，形成無車殺有傌。請擬飛刀手段後的入局著法。

問題圖10　黑先勝

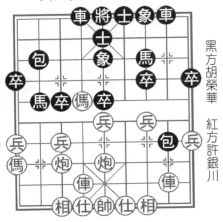

黑方胡榮華　紅方許銀川

提示：觀枰，雙方開局伊始16個子俱在，形成紅攻黑守之勢。輪走子的黑方突發飛刀，後有連發妙手。黑棋究竟應該怎麽下？

試卷2　解　答

問題圖1解答

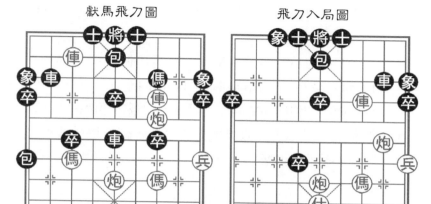

獻馬飛刀圖　　　　　　　　飛刀入局圖

著法：紅先勝

1. 傌九進七！！

傌入卒口，冷著驚人，是一舉奪勢的精妙構思！阻截黑包通道。

1.……	卒3進1	2. 炮三進二	卒3平4
3. 炮五退一	……		

退炮精妙。此時若急走炮三退三，黑有卒4進1拱包的強烈反擊手段。

3.……	包1進3	

進底包消除紅方相三進五的攻著，針鋒相對。

4. 傌七平六	象1退3	5. 炮五進一	車2平3
6. 傌三退五	卒4平3		

黑卒被逼離肋道。以上紅中炮一退一進，極盡其妙，頃刻間化解了黑方的攻勢，足見紅方運子老到。

7. 炮三退三　　車5進1

黑進一步車顯消極緩慢，不如徑走包5進1，較為穩妥。

8. 炮三平二　　車3平8　　9. 傌五進三　　車5平4

10. 俥六退五　　卒3平4　　11. 仕四進五

兌車後難分伯仲的局面已不存在。縱觀對弈過程，紅方獻傌攔包的巧妙構思，效果顯著。至此，紅方穩操多子之利，勝券在握了，下略。

問題圖2解答

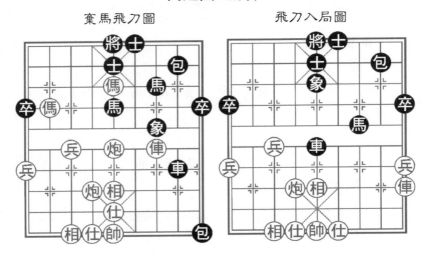

棄馬飛刀圖　　　　　　飛刀入局圖

著法：紅先勝

1. 傌七進五！

棄傌踏象，冷著驚人，是一步出乎意料的妙手！

1. ……　　　　　　象7退5

落象吃傌實屬無奈，黑如改走車8進3，則仕五退四，車8退4，相五退三，車8平7，傌五進三，將5平4，傌八進六，馬5退4，傌六進八。絕殺，紅勝。

2. 俥三進三　　　　　……

強行吃馬，好棋。黑方不敢吃俥，否則傌後炮殺。

2. ……　　　　車8進3　　3. 仕五退四　　車8退4

4. 俥三退七　　車3平5　　5. 俥三平一　　馬5進7

6. 俥一進三

至此，雙方經過轉換，紅方俥傌炮占位極佳，七路兵隨時可渡河參戰，並且殘黑一象。紅方以優勢局面步入中殘棋。黑方前景艱難，最後紅勝。

問題圖3解答

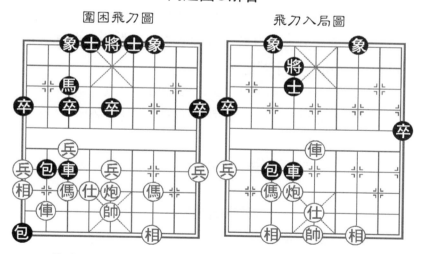

圍困飛刀圖　　　　飛刀入局圖

著法：紅先勝

1. 帥五進一！

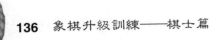

進一步帥，好棋！施展圍困戰術，伏退俥捉死黑包。

1. ……	包1平3	2. 俥八平九	卒3進1
3. 兵七進一	車3退2	4. 相九退七	……

紅方得包，奠定勝局。

4. ……	車3平7	5. 傌三退一	包2平9
6. 帥五退一	車7進2	7. 仕六退五	馬3進4
8. 炮五進四	包9平5	9. 帥五平六	包5平3
10. 俥九平六	馬4進2	11. 俥六進八	將5進1
12. 俥六退七	卒9進1	13. 傌一進三	馬2進4
14. 炮五退四	將5平6	15. 炮五進一	馬4退3
16. 俥六平四	將6平5	17. 炮五退一	車7平4
18. 帥六平五	將5平4	19. 俥四進六	士6進5
20. 炮五平六	車4平7	21. 俥四退三	馬3進5
22. 俥四平六	士5進4	23. 傌三進五！	……

這一段紅方著法老練，攻守兼備！現在中路獻傌，精彩！先棄後取，得子勝定。

23. ……	車7平5	24. 俥六平五	車5平4

黑如改走士4退5，則炮六退一，紅亦得子勝定。

25. 俥五退一

至此，紅方多子占勢，勝定。

問題圖4解答

著法：黑先勝

1. ……	馬5進4！

棄馬打俥，妙！暗伏包4退1，打死紅俥的凶著，飛刀

棄馬陷俥圖　　　　　　飛刀入局圖

之步。

　　2. 俥六進一　　　車2平4　　　3. 炮二平九　　　……

　　無奈之著，紅如改走仕五進六，則包4退1，打死紅俥，紅方敗定。

　　3. ……　　　　　車4退1　　　4. 俥二退二　　　包6平7

　　5. 傌三進四　　　車4平1　　　6. 炮九平五　　　車1退2

　　7. 傌一進二　　　車1平8！

　　兌俥以多拼少，戰術使然，勝局已定。

　　8. 俥二平一　　　車8進2　　　9. 傌四進六　　　馬6退8

　10. 炮五退二　　　車6進8　　11. 炮七退三　　　車6退2

　12. 傌六進五　　　將5平6　　13. 傌五退六　　　包7進7！

　　棄包打相，又施冷手「飛刀」，暗伏車8進3的殺手，黑勝。

問題圖5解答

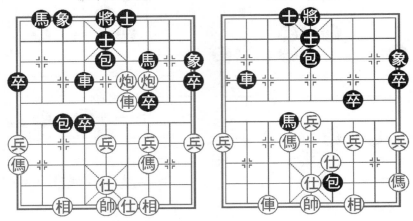

獻車飛刀圖　　　　　飛刀入局圖

著法：黑先勝

1. ……　　　　　　車4進2！

車獻炮口，精妙之著！出人意料。

2. 相七進五　　……

紅如改走炮三平六去車，則馬7進6，炮六平一，馬2進3，炮一平三，卒1進1。黑方子力活躍占優。

2. ……　　　　　包3進2　　3. 傌三退一　　馬2進3

4. 傌九進七　　卒4進1　　5. 俥四退一　　車4退1

6. 傌七進九　　馬3進4　　7. 俥四進一　　車4進1！

黑方梅開二度，再演獻車炮口「飛刀」！令人叫絕！

8. 炮四平九　　……

紅如改走炮三平六打車，則馬7進6，雙馬捉紅雙炮，黑方必然得子大優。

8. ……　　　　　車4平1　　9. 俥四平六　　車1平7

10. 俥六平七	包3平1	11. 俥七進四	士5退4
12. 傌九進七	士6進5	13. 傌七退六	車7平2
14. 俥七退九	馬7進5	15. 傌六進七	馬5進6
16. 兵五進一	包1進1	17. 仕五進四	包1平6
18. 傌七退六	馬6進5	19. 仕四進五	馬5退4

至此，黑方多子勝定，餘著從略。

問題圖6解答

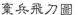

棄兵飛刀圖　　　　　　　飛刀入局圖

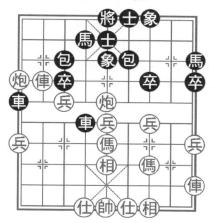
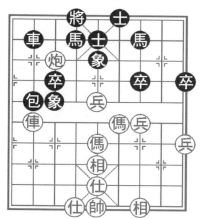

著法：紅先勝

1. 兵七進一！

棄兵換來沉底炮的攻勢，好棋！入局由此開始。

1. ……　　　　　　車1平3

吃兵無奈，黑如改走車1進2，則兵七進一，先手白過一兵而大佔優勢。

　2. 炮九進三　　　包3平2　　3. 俥一平四　　　將5平4

4. 俥四進四	車3平1		5. 炮九平七	車4進1
6. 仕四進五	馬9退7		7. 炮七退一	車1退3
8. 炮五平六	將4平5		9. 炮六平五	將5平4
10. 炮五平八	……			

平炮打炮好棋，逼黑方兌子，破壞黑擔子包的防守，紅方已經牢牢控制主動權。

10. ……	車1平3		11. 炮八進二	車3進1
12. 炮八進一	象5進3		13. 兵五進一	象7進5
14. 俥四退一	車4平1		15. 俥四平六	車3平2
16. 俥八進一	包6平2		17. 俥六平八	車1退5
18. 炮八平七	車1平2			

紅方平炮好手，伏炮七退一的手段。黑如改走車1平3，則俥八進三。交換後紅方俥雙傌占位極佳，又有中兵渡河助戰，黑方也是凶多吉少。

19. 炮七退一　　包2進2　　20. 傌三進四

至此，紅方子力全部投入戰鬥，並且拉住黑方無根車包，已經大佔優勢。結果紅棋獲勝，餘略。

問題圖7解答

著法：紅先勝

1. 傌五進四！

紅傌掛角有借勢抽車的凶著！乃飛刀之步。

1. ……　　　　車8平6

黑車墊將無奈，黑如改走士5進6去傌，則前炮平五抽車勝。

獻馬飛刀圖　　　　　　飛刀入局圖

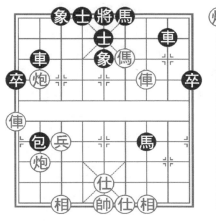 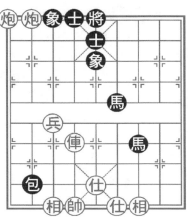

　　2. 前炮平一　　　車6進1

　　吃傌丟車實屬無奈。如改走車2平4逃車，則炮一進三，馬6進8，傌三進三，士5退6，傌三退一，將5進1，傌三平二。紅方得子勝定。

　　3. 炮八進五　　　象5退7　　　4. 炮八進二　　　車6平9

　　5. 傌三平六　　　馬6進7　　　6. 炮一平九　　　後馬進6

　　7. 炮九進三！　　車9平3　　　8. 傌九平七！　　……

　　逼兌黑車，紅方連消帶打，精彩非凡。

　　8. ……　　　　　車3進3　　　9. 兵七進一　　　象7進5

　10. 傌六退三　　　包2進2　　11. 帥五平六

　　至此，紅方多子多兵，黑方認負。

問題圖8解答

著法：紅先勝

1. 傌三進一！

紅把暗傌調整為明傌，運子細膩，是此時的好手！

運子飛刀圖　　　　　　飛刀入局圖

1. ……　　　　　　包1平3　　2. 俥五平七　　　包3平4

3. 傌三退四　　　……

紅方退傌，意在吃卒並將左俥右移，攻擊黑方左翼空門，好棋。

3. ……　　　　　　卒9進1　　4. 俥三平六　　　包4平2

5. 俥七平一　　　象5退7

黑如改走車8退4，則俥六進二，黑方也難擺脫頹勢。

6. 俥一進三　　　象3進5　　7. 傌四進三　　　包2退6

8. 傌三進四

紅方這幾回合運子老到，著法異常緊湊，黑方疲於招架，難有半點喘息。至此，丟子勢成必然，只能簽城下之盟。

問題圖9解答

著法：黑先勝

1. ……　　　　　　車2平3！

棄車砍傌，魄力十足，算準無車可殺有俥，大將風範。

棄車飛刀圖　　　　　　飛刀入局圖

2. 兵七進一　　　馬5進4

進馬照將，逼紅獻俥解殺。

3. 前俥平五　　　馬7進5　　4. 傌六進五　　　包5進4

5. 俥四進五　　　馬5進3　　6. 帥五進一　　　包5退4

7. 俥四平三　　　馬4進6　　8. 帥五平四　　　馬3進4

黑雙馬盤旋，紅見無法防守，只好投子認負。

問題圖10解答

著法：黑先勝

1. ……　　　　　車4進4！

棄車砍傌冷手飛刀！出人意料，令人叫絕！

2. 俥六進四　　　包8平5　　3. 炮五平二　　　卒5進1

胡特大「飛刀」砍傌後，換得空頭炮取勢，有膽有識。

4. 炮二進三　　　……

棄車飛刀圖　　　　　　飛刀入局圖

緩著，應改走炮二進六封死黑車為積極著法。

　4. ……　　　　　車8進1！　　5. 俥六進一　　包2平4

　6. 俥六平八　　　馬2進1　　　7. 炮七平八　　卒5平4

　8. 俥八平七　　　象5進7！

揚象攔炮，精妙之著。伏包4平5的嚴厲手段。

　9. 俥七進三　　　士5退4　　10. 俥七退四　　包4平5

　11. 俥七平五　　　車8平2　　12. 炮八平四　　車2進2

　13. 俥二進二　　　卒4進1　　14. 炮二進一　　……

紅如改走俥二平五，則卒4平5，仕四進五，馬7進5，俥五平四，車2進2。黑方占優。

　14. ……　　　　　車2進1　　15. 炮二退一　　士4進5！

　16. 兵三進一　　　……

衝兵吃象失算，速敗之著。應改走俥二平五，則卒4進1，仕四進五，尚可支撐。

　16. ……　　　　　車2平5！　　17. 炮二平五　　包5平3！

打兵叫將抽車，得子勝定。紅方認負。

試卷3　呂欽中局飛刀戰法問題測試

問題圖1　紅先勝

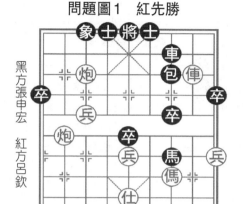

黑方張申宏　紅方呂欽

提示：盤面上雙方大子雖均等，但黑方中路空虛且車包被牽。輪走子的紅方有飛刀之步，應該怎麼下？

問題圖2　紅先勝

黑方康德榮　紅方呂欽

提示：觀枰面雙方大子俱全，黑有7路卒渡河，局面看似平穩。輪走子的紅方突施棄引飛刀，兌子爭勢。紅棋應該怎麼下？

問題圖3　紅先勝

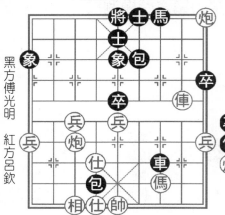

黑方傅光明　紅方呂欽

提示：看盤面雙方大子均等，紅方雖多雙兵，但仕相不整，紅傌正在車口，若退炮保傌，則卒5進1，黑有利。紅棋應該怎麼下？

問題圖4　紅先勝

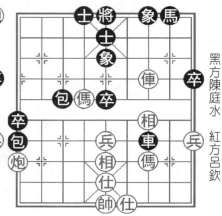

黑方陳庭水　紅方呂欽

提示：從局勢上看雙方雖然實力相當，但黑方右翼薄弱。輪走子的紅方如何針對黑方弱點，施展飛刀手法加以突破？

問題圖5　紅先勝

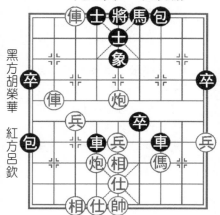

黑方胡榮華　紅方呂欽

提示：看枰面黑有卒過河，紅方多相且有炮鎮中之利。輪走子的紅方如何施展飛刀手法，迅速將優勢擴大成勝勢？紅棋應該怎麼下？

問題圖6　紅先勝

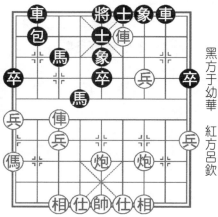

黑方于幼華　紅方呂欽

提示：看盤面雙方大子相當，紅有兵渡河略優，但紅傌被捉。輪走子的紅方突發飛刀，控局制勝。紅棋應該怎麼下？

問題圖7 紅先勝

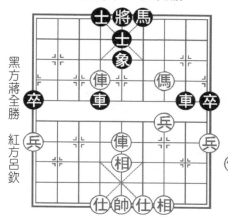

黑方蔣全勝　紅方呂欽

提示：從盤面看紅方多一兵，黑方殘象，紅佔優勢。輪走子的紅方突放冷箭，置兌俥於不顧，結果取勝。紅棋應該怎麼下？

問題圖8 紅先勝

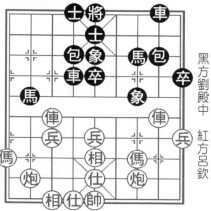

黑方劉殿中　紅方呂欽

提示：觀枰面雙方大子相等，紅方多一兵，表面看風平浪靜。輪走子的紅方突放飛刀，攻破黑方防線。紅棋應該怎麼下？

問題圖9 黑先勝

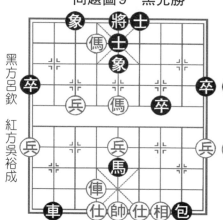

黑方呂欽　紅方吳裕成

提示：黑方車馬包從左、中、右三面圍剿帥府。輪走子的黑方依據臥槽馬後跟包的殺法，不難想出黑方的飛刀著法。

問題圖10 紅先勝

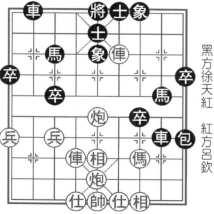

黑方徐天紅　紅方呂欽

提示：看盤面雙方呈對攻之勢，黑淨多兩卒，表面上看黑方占優。輪走子的紅方突施飛刀，一錘定音。紅棋應該怎麼下？

試卷3 解 答

問題圖1解答

絕命飛刀圖　　　　　飛刀入局圖

著法：紅先勝

1. 炮八進二！

進炮凌空虛點，猶如一把飛刀直插敵陣要害！

　　1. ⋯⋯　　　　　　　馬7退6

退馬無奈，防紅炮八平三打雙的威脅。如卒7進1，紅則炮八平三，包7平5，炮三平五，士4進5，炮七平八。黑勢立顯崩潰。

　　2. 傌三進二　　　⋯⋯

紅傌躍出參戰，黑方更是雪上加霜，形勢岌岌可危。

　　2. ⋯⋯　　　　　　　卒7進1　　　3. 炮八平五！　　將5進1

黑如改走馬6進4，紅則兵七平六，黑將仍要「起立」避難。

　4. 傌二進三　　　將5平4　　　5. 兵五進一　　　……

乘勢消滅過河卒，著法老練。

　5. ……　　　　　包7平4　　　6. 傌三退五　　　卒7平8

　7. 相三進五　　　車7進2　　　8. 炮五平八　　　……

平炮伏傌五進七的凶著，逼黑方交換，乾淨俐索。

　8. ……　　　　　車7平2　　　9. 俥二平六　　　將4平5

　10. 俥六平四　　　馬6進7　　　11. 俥四退四　　　馬7進9

　12. 帥五平四！　　車2平4　　　13. 炮七平三

伏俥四進五的殺手，黑只有車4平5，紅則俥四進五，

將5進1，傌五進七，車5平3。以車啃傌也難逃一敗，紅勝。

問題圖2解答

棄引飛刀圖　　　　　　　　飛刀入局圖

著法：紅先勝

　1. 兵七進一！

棄兵引車，妙！為以後兌子奪勢，得子取勝奠基。

| 1. …… | 車2平3 | 2. 炮三進五 | 包3平7 |

3. 傌六進五　　　……

以上紅方棄兵引車、以炮兌馬，再傌踏中卒，一串「飛刀」手法，進入擴勢爭先的佳境。

3. ……	車3進3	4. 炮八進二	包7平6
5. 炮八平五	士4進5	6. 傌五退三	包6退1
7. 俥二進八	車3退3	8. 傌三進四	卒7平6
9. 炮五進一	馬2進3	10. 俥二平四	馬3進5
11. 俥六進六	車1平4	12. 俥四平五！	……

殺士兌車又賺一士，簡明有力，多子勝定。

| 12. …… | 將5進1 | 13. 俥六進三 | 將5平6 |

14. 傌四進二

進傌暗保中炮，兼有俥殺底士、側面虎等多種攻擊手段。黑方少子，勢散，投子認負。

問題圖3解答

棄馬飛刀圖

飛刀入局圖

著法：紅先勝

1. 兵五進一！

進兵棄傌，積極之著！若退炮保傌，則卒5進1，紅處於下風。

1.……　　　　　　車7進1

箭在弦上，不得不發。

2. 兵五進一　　……

衝兵含枚疾進，是棄傌的後續手段。

2.……　　　　　　車7退4　　　3. 俥二平三　　……

紅方雖少子仍照兌俥不誤，有膽有識，算準中兵大有作為，將直搗黃龍，一舉得勝。

3.……　　　　　　象5進7　　　4. 帥五進一！　……

上帥捉炮，次序極好！消除黑以後包4平7頑強抵抗的手段。

4.……　　　　　　包4平2　　　5. 炮七平三！　……

攻馬叫悶，逼黑象飛邊隅，中兵得以順利進宮。

5.……　　　　　　象7退9　　　6. 兵五進一　　……

自棄傌至眼下中兵踞宮，兩把「飛刀」一氣呵成，黑方只能坐以待斃。

6.……　　　　　　包6進4

如改走士5進4，則炮三平五，士4退5，兵五平四，士5進6，炮一退三。紅淨多三兵亦勝定。

7. 兵五進一　　　將5平4　　　8. 兵九進一　　　包6平9

9. 兵九進一　　　卒9進1　　　10. 兵九平八　　　卒9進1

11. 炮三平六　　　包2退3　　　12. 兵八平七　　　象1進3

13. 兵七進一　　卒9平8　　14. 兵七平六　　包2平4

15. 兵六進一

紅方棄炮進兵暗伏殺機，黑方認負。以下黑如接走包9退6，紅則兵五進一，將4進1，兵六進一殺。

問題圖4解答

擊卒棄馬圖　　　　　　飛刀入局圖

著法：紅先勝

1. 炮九進二！

發炮擊卒，捨棄右傌，飛刀之步！欲成三子歸邊，殺法驍勇！

　　1. ……　　　　馬8進9

黑如改走車7進1吃傌，則炮九進五，包3退4，傌六進八，包1平4，俥三平六。紅方勝定。

　　2. 俥三平七　　包3平1　　3. 傌六進八　　士5進4

如改走車7平6，則傌八進七，將5平6，炮九平四，將

6進1，俥七平四，士5進6，傌七退六，將6退1，俥四進一，將6平5，傌六進七，將5進1，炮四平八！紅方攻勢如火如荼，黑亦敗定。

4. 俥七平二！	士4進5	5. 傌八進七	將5平4
6. 炮九平六	後包平4	7. 俥二平九	

俥傌炮三子歸邊，構成殺勢，黑方認負。以下黑如續走包1平3，則俥九進三，象5退3（如將4進1，則炮六平九！紅勝），傌七退八，象7進5，傌八退六，再傌六進五殺。

問題圖5解答

剡心飛刀圖　　　　飛刀入局圖

著法：紅先勝

1. 俥八進三！

紅方進俥欲使「大刀剡心」催殺，著法犀利！

1. ……	馬6進7	2. 俥七退二	馬7進6
3. 炮六進七	……		

棄炮轟士，打開黑方防線，又是紅方迅速入局的「飛刀」著法。

 3. ……　　　　　　將5平4　　4. 俥八平五　　象5進3

至此，黑方陣形支離破碎，難逃厄運。

 5. 俥七平四　　馬6退7　　6. 炮五平二！　……

平炮馬口準備沉底催殺，弈來緊湊、精彩！

 6. ……　　　　　　包7平8　　7. 俥五平三　　將4平5

 8. 俥四平三

平俥吃馬得回一子後，黑方藩籬盡失，難以抵擋紅方俥傌炮的聯攻，遂投子認負。

問題圖6解答

炮打中宮圖　　　　　　飛刀入局圖

著法：紅先勝

 1. 炮五進五！

棄炮轟象，有膽有識，神機妙算，乃飛刀之步！

　　1. ……　　　　　　馬4退5

　　黑如改走將5平4，則炮三平六，馬4退5，俥四退三，馬3退1。黑馬雖敗退，但畢竟多一子可以糾纏，好於實戰。

　　2. 俥四退三　　馬3退1　　　3. 俥四平二！　車8平9

　　4. 兵三平四　　　……

　　紅炮破象後，至此，逼黑車馬敗退，已控制局勢。

　　4. ……　　　　馬1進2　　　5. 俥七平三　　士5退4

　　6. 兵四平五　　包2平5

　　黑棄車已是無奈！如改走馬5退3，則炮三進七，士6進5，炮三平二，黑也難以應付。

　　7. 炮三進七　　車9平7　　　8. 俥三進五　　馬2退3

　　9. 仕四進五　　包5進2　　10. 相三進五　　車2進3

　11. 俥三退六　　士4進5　　12. 兵七進一　　包5平4

　13. 俥二平五　　包4退3　　14. 俥三平五　　包4平3

　15. 前俥進一　　車2進5　　16. 傌九進七　　車2退2

　17. 兵七進一　　包3進4　　18. 傌七進六　　車2平5

　19. 傌六退五

　　至此，黑雙馬、包缺雙象難以抵擋紅俥傌兵的攻勢，故推枰認負。

問題圖7解答

著法：紅先勝

1. 傌三進一！

不顧兌俥而傌奔臥槽，妙！實施冷箭，由此入局。

　　1. ……　　　　　士5進6　　　2. 傌一進三　　將5進1

棄俥奔槽圖　　　　　飛刀入局圖

3. 俥六平九！　　車8平5　　　4. 俥五進二　　車4平5

5. 俥九平四　　……

平俥捉士，蠶食政策，攻法隨心應手。

5. ……　　　馬6進4

黑如改走將5平6，則傌三退一！黑亦難應付。

6. 俥四進一　　馬4進3　　　7. 傌三退四　　將5平4

黑如改走車5平6，則兵三進一，車6進2，俥四進二，將5平4，俥四退一，士4進5，俥四平五，將4退1，傌四退六。紅勝。

8. 俥四進一　　士4進5　　　9. 俥四平五　　將4退1

10. 仕四進五　　車5平6　　　11. 傌四進二　　車6平4

12. 俥五平七！　　……

紅如隨走傌二進四，則車4退3兌俥。黑可解圍。

12. ……　　　馬3進4　　　13. 俥七退一！　馬4退6

黑如改走馬4進6，則傌二進四，將4平5，俥七平五，將5平6，俥五平四。紅方勝定。

14. 傌二退一（紅勝）

至此，紅多兩兵，黑方僅剩單象，故推枰認負。

問題圖8解答

棄炮砸象圖　　　　　　　飛刀入局圖

著法：紅先勝

1. 炮三進四！

棄炮打象，冷手飛刀，乃取勝的關鍵招法！

1. ……　　　　　　車4進5

黑如改走象5進7，則俥七進一捉雙。紅棄子有攻勢。

2. 俥七平八　　包4平3　　3. 仕五進六　　馬2退1

4. 炮三進一　　車4退1　　5. 炮八平九　　包3進7

黑棄包打相得傌，著法也不示弱。

6. 相五退七　　車4平7　　7. 炮九進六　　包8進2

8. 炮九進二　　象5退3　　9. 俥八進五！　士5退6

黑如改走包8平5，則相七進五，車7平5，仕六進五，

士5退6，炮九平七，將5進1，俥八退一，將5進1，俥二進五，馬7退8，俥八退二。紅方多子勝勢。

10. 炮九平七　　將5進1

黑如改走士4進5，則炮七平四，士5退4，炮四退九，包8平5，俥二平五，車7退4，仕六進五。紅優。

11. 俥八退一　　將5進1　　12. 炮三退一！　……

棄炮攔阻黑包抽將反擊，妙手！

12. ……　　車7進2　　13. 帥五進一　　車7退5

13. 傌九進八！　將5平6

黑如改走車7進4，則帥五退一，包8平5，帥五平4！下伏傌八進七殺。紅勝。

14. 相七進五　　馬7進6　　15. 傌八進七！　……

紅方飛刀連發，棄俥奔傌（黑車7進4後，黑馬6進8吃俥），戰法傳神，算度精準，步入殺局。

15. ……　　車7進4　　16. 帥五退一　　馬6進8

17. 俥八退一　　將6退1　　18. 炮七退一　　包8平5

19. 傌七進六

至此，俥傌炮構成殺勢，黑方認負。以下黑只能士6進5，則傌六退五，將6退1，炮七進一殺！（紅勝）

問題圖9解答

著法：黑先勝

1. ……　　車2平4！

棄車殺仕，石破天驚，精彩絕倫！一劍封喉！

2. 帥五進一　　……

妙殺飛刀圖　　　　　　飛刀入局圖

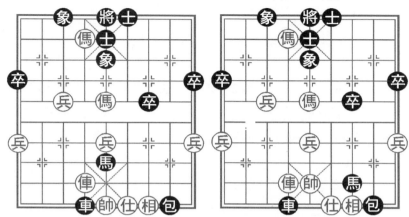

紅如改走俥六退一去車，則馬5進7，帥五進一，包8退1。「馬後包」殺！黑勝。

　　2.……　　　　　　馬5進7

伏包8退1殺，紅必失俥，黑勝。

問題圖10解答

將軍脫袍圖　　　　　　飛刀入局圖

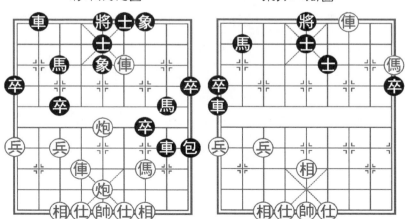

著法：紅先勝

1. 相五退七！

紅落相亮炮，突放飛刀！將軍大脫袍，一錘定音。

| 1. …… | 車2平4 | 2. 俥四平五！ | 車8平5 |

紅方棄俥殺象，絕妙！黑方中路獻車，無奈的解著。如改走車4進7吃俥，則俥五平六，象7進5，後炮進六。重炮殺，紅速勝。

3. 傌三進五	象7進5	4. 前炮平六	馬8退6
5. 炮五進六	士5進6	6. 炮六進二	馬3進5
7. 俥六進三！	馬6進8		

紅進騎河俥生根，伏炮六平四打馬的手段，著法有力！黑如改走馬5進6，則傌五進四！別馬腿棄俥，伏炮六平五殺。

8. 炮六進二	馬5退3	9. 俥六平二	車4進1
10. 傌五進三	車4進4	11. 傌三退一	車4平5
12. 相三進五	車5退3	13. 俥二平七	馬3退4
14. 俥七進一	車5進2	15. 傌一進三	車5平1
16. 傌三進二	士6進5	17. 俥七平三	將5平6
18. 傌二進三	馬4進2	19. 傌三退一	將6平5
20. 俥三進三（紅勝）			

紅方俥傌聯合攻殺。至此，必破士，黑見大勢已去，遂認負。

試卷4　許銀川中局飛刀戰法問題測試

問題圖1　紅先勝

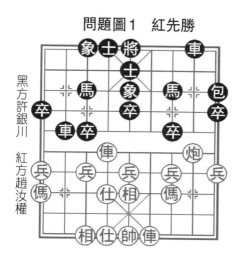

黑方許銀川　紅方趙汝權

提示：看盤面雙方大子均等，都沒有子力過河，看似平淡無奇的局面，輪走子的黑方突施飛刀，一舉獲勝。黑棋應該怎麼下？

問題圖2　紅先勝

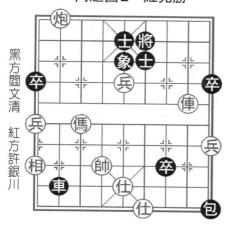

黑方閻文清　紅方許銀川

提示：從盤面上看，紅方多子，黑有攻勢，但紅兵逼近九宮，俥傌活躍，現如何化解黑方車包卒兩面夾攻是當務之急。紅方應該怎麼下？

問題圖3　紅先勝

<div style="writing-mode: vertical">黑方卜鳳波　紅方許銀川</div>

提示：看盤面雙方大子對等，紅方雖少兵殘仕，但黑方將位較差。輪走子的紅方，妙用頓挫飛刀取勝。應該怎麼下？

問題圖4　黑先勝

<div style="writing-mode: vertical">黑方許銀川　紅方柳大華</div>

提示：觀枰面黑方兩卒分別入宮與逼宮，顯然占優。輪黑走棋可以用包轟仕嗎？結果黑是施展夾擊飛刀制勝，應該怎麼下？

問題圖5　黑先勝

<div style="writing-mode: vertical">黑方許銀川　紅方董旭彬</div>

提示：盤面上黑方多一卒過河，但缺象，子力占位優於紅方。黑方妙用閃捉、封蓋飛刀獲勝。黑棋應該怎麼下？

問題圖6　紅先勝

<div style="writing-mode: vertical">黑方呂欽　紅方許銀川</div>

提示：看盤面雙方大子、兵卒相當，表象形成對峙局面。輪走子的紅方，突施巧兌飛刀，愉快入局。紅棋應該怎麼下？

問題圖7　紅先勝

黑方胡榮華　紅方許銀川

問題圖8　黑先勝

黑方許銀川　紅方卜鳳波

提示：從盤面看黑勢不弱，淨多中卒且黑包正捉紅俥，但紅持進攻態勢。輪走子的紅方突施棄車飛刀，應該怎麼下？

提示：觀枰面雙方大子相當，紅多一兵，黑有過河卒，呈對攻態勢。輪走子的黑方突施飛刀，一氣呵成，構成勝局。黑棋應該怎麼下？

問題圖9　紅先勝

黑方熊學元　紅方許銀川

問題圖10　黑先勝

黑方許銀川　紅方趙國榮

提示：盤面雙方大子相當，紅多一兵，黑有渡河卒，但紅炮鎮中持進攻態勢。眼下紅炮被捉，豈料紅突發妙手，一錘定音，應該怎麼下？

提示：紅方中路空虛是其致命的弱點。輪走子的黑方如何利用重包的基本殺法，一舉破城？黑棋應該怎麼下？

試卷4　解　答

問題圖1解答

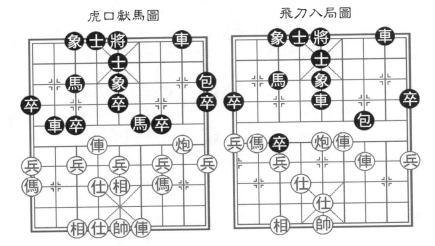

虎口獻馬圖　　　　　　　　飛刀入局圖

著法：黑先勝

1.……　　　　　馬7進6！

虎口獻馬，精妙！冷著驚人！

2. 俥六平五　　　……

無奈，如俥四進五去馬，則卒3進1，俥四平八，卒3平4。紅方俥與炮同時被捉，黑必得回失子占優。

2.……　　　　　馬6進7

瞬間，黑馬撲入紅方陣地，給紅方帶來了麻煩。

3. 俥四進三　　包9平7　　4. 仕六進五　　卒5進1

5. 俥五平四　　車2退1

黑退車通頭又扼守卒林要道，運子老練。

6. 傌三退二　　馬3進4

7. 傌二進四　　……

紅如誤走俥四平六，則卒5進1，俥六平五，車2平6，俥四進三，馬4退6，俥五平四，車8進3。紅必失子。

　　7. ……　　　　馬7進6　　8. 後俥退二　　馬4進5

至此，黑各子占位俱佳，且淨多兩卒，勝勢已成。

　　9. 後俥進二　　馬5退4　　10. 後俥平六　　馬4退3

　11. 兵九進一　　車2平7　　12. 炮二退一　　卒7進1

　13. 相五進三　　包7進3　　14. 俥六平三　　包7退1

　15. 傌九進八　　車7平5　　16. 炮二進一　　卒5進1

　17. 炮二平五　　卒3進1

連棄兩卒精彩！下著馬3進4必得一子，黑勝。

問題圖2解答

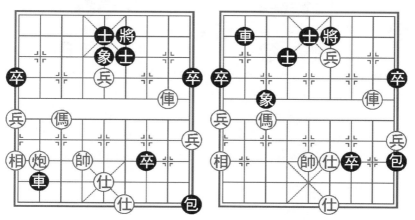

退炮解殺圖　　　　　　　　　飛刀入局圖

著法：紅先勝

1. 炮八退七！

退炮壓車，「解殺飛刀」，妙！勝勢由此開始。

1. ……　　　　　　包9退2　　2. 仕五進四　　象5進3

黑如改走卒7平6，則俥二退三。黑不成殺，紅勝。可見「解殺飛刀」的妙用。

3. 兵五平四　　士5進4　　4. 帥六平五　　士6退5

5. 炮八進六！　車2退7

黑如改走士5退4，則兵四進一，成「對面笑」殺。

6. 兵四進一！

精妙至極！以下黑方只能士5進6，則俥二進二照將抽車，黑方認負。

問題圖3解答

頓挫飛刀圖　　　　　　　飛刀入局圖

著法：紅先勝

1. 炮六進一！

進炮伏叫將、打馬等手段，一擊中的，是取勢謀子的飛刀之步。

1. ……　　　　　　　　車8進3

黑如改走將6退1，則炮六平五，包8退6，俥七進六。伏馬破士的攻殺手段，紅方勝勢。

2. 炮六平三！　馬7退9　　3. 炮三平四　　車8平6

4. 炮四平九！　……

紅方三步運炮，施展「頓挫飛刀」，謀得一子，奠定勝局。

4. ……　　　　　　　車6進6　　5. 仕五退四　　將6退1

6. 炮九進四

至此，紅方多子勝定，餘著從略。

問題圖4解答

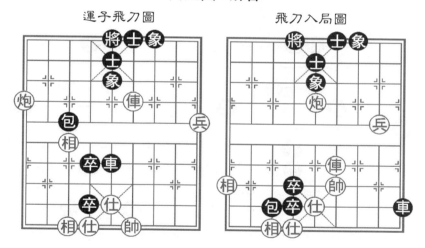

運子飛刀圖　　　　　　　飛刀入局圖

著法：黑先勝

1. ……　　　　　　　包5平3！

平包打相，著法老練。此時不能包5進4打仕，否則仕六進五，車5進2（如前卒平5，則炮九平五，將5平4，炮五退五和局），俥四退五。和棋。

2. 相七退九　　車5平9！

平車形成「夾擊飛刀」，佳著。

3. 兵一平二　　車9進3　　4. 帥四進一　　車9退1

5. 帥四退一　　車9進1　　6. 帥四進一　　包3進4

7. 炮九平五　　將5平4　　8. 俥四退三　　車9退1

9. 帥四進一　　……

如走帥四退一，則卒4平5。黑立勝。

9. ……　　　　後卒進1

卒入九宮，殺勢已成，紅方認負。

問題圖5解答

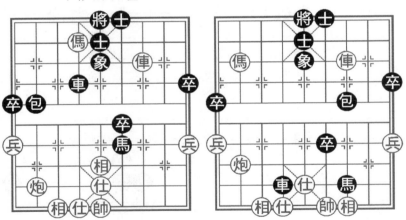

閃捉飛刀圖　　　　　　飛刀入局圖

著法：黑先勝

1. ……　　　　車6平4！

平車捉俥小放飛刀！為下一手包移象頭蓋車奠基，入局
由此開始。

2. 傌六退八　　車4進5

進車捉炮對搶先手，必然！

3. 炮八進一　　包2平7！

平包蓋俥！伏馬臥槽攻殺的又一把飛刀，是閃捉飛刀的繼續。

4. 帥五平四　　……

紅如改走仕五進四，則馬6進4，仕六進五，車4進1，帥五平六，包7平4。馬後包殺。

4. ……　　　　馬6進7　　5. 相五退三　　卒6進1

進卒絕殺，黑勝。

問題圖6解答

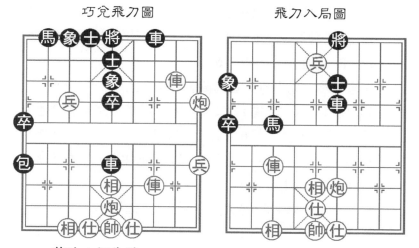

巧兌飛刀圖　　　　　飛刀入局圖

著法：紅先勝

1. 相三退五！

落相打車、兌車，著法精妙！取勢關鍵，乃飛刀之步。

1. ……　　　　　　車5平9

黑如改走車7進7，則俥二進二，士5退6（如車7退7，則炮一進三），炮五進二。紅方優勢。

2. 炮五進五　　將5平6　　3. 俥三進七　　象5退7

4. 俥二退一　　馬2進1

黑如改走象7進5，則俥二平四，將6平5，仕四進五。黑將遭「鐵門拴」之苦，紅亦優。

5. 俥二平四　　士5進6　　6. 炮五退二！　將6進1

7. 俥四平三　　士6退5　　8. 炮五平四　　包1平5

9. 仕六進五　　車9退1

黑如改走車9平6捉炮，則俥三退二，包5退1，炮一平四。紅勝。

10. 炮四退二　　將6退1　　11. 俥三進三　　將6進1

12. 俥三退六　　車9退2　　13. 俥三平四　　士5進6

14. 俥四平五　　車9平6

黑車被牽，以下車兵直搗黃龍，勝負已判。

15. 兵七平六　　馬1進2　　16. 兵六進一　　馬2進4

17. 兵六進一　　將6退1　　18. 俥五進四　　士4進5

19. 俥五退三　　馬4進2　　20. 俥五平七　　象3進1

21. 俥七退一！　……

緊著！預防車4進6砍炮，伏馬2進4抽俥。

21. ……　　　　馬2退3　　22. 兵六平五（紅勝）

問題圖7解答

著法：紅先勝

1. 傌六進四！

棄俥奔槽圖　　　　飛刀入局圖

棄俥躍傌奔槽伏殺，飛刀之著！

1.……　　　　　包8平6

黑如改走包8平2打俥，則傌四進三，將5平4，炮六進一！形成槽傌肋炮之絕殺，紅方速勝。

2.炮五進五！　……

棄炮轟象，飛刀連連！兇悍之極，由此步入勝局。

2.……　　　　　士5進4

黑如改走象7進5，則俥八平五，伏炮六平二悶殺，紅亦勝。

3.炮六平二　　馬1退2

黑如改走象7進5去炮，則炮二進七，象5退7，俥八平六。黑更難應付。

4.俥八進一　　象7進5　　5.俥八平三！　……

紅俥右移，形成三子歸邊，勝利在望！

5.……　　　　　士6進5　　6.炮二進七　　車1進1

7.傌四進二（紅勝）

紅方俥傌炮歸邊，攻勢凌厲，黑投子認負。

問題圖8解答

冷手飛刀圖　　　　　　　飛刀入局圖

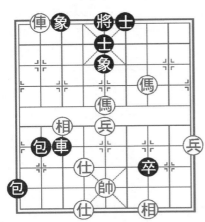 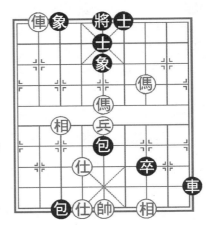

著法：黑先勝

1.……　　　　　　　後包平2！

平後包伏殺，冷手飛刀！形成車雙包卒四子聯攻。

2.相三進五　　車3平9！　　3.俥八平九　　包1平3

4.俥九平八　　車9進2　　　5.帥五退一　　包2平5

6.相五退三　　……

紅如改走相五退七，則包3平5，帥五平四，卒7平6。
也是黑勝。

6.……　　　　　　　包3進1！（黑勝）

一氣呵成，精彩異常！

問題圖9解答

解捉還殺圖　　　　　飛刀入局圖

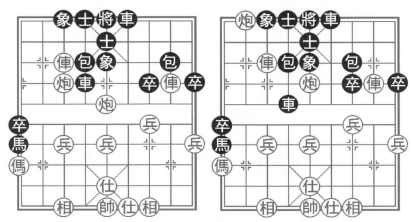

著法：紅先勝

1. 俥八平七！

平俥保炮，解捉還殺！乃爭先取勢之飛刀，勝利由此開始。

　　　1. ……　　　　　象3進1

　　　無奈之著。黑如改走車4平5，則兵五進一，下伏俥二平三捉死黑車的凶招，黑方亦難應付。

　　　2. 炮五平八！　……

　　　由中路轉至側翼攻殺，運子巧妙！

　　　2. ……　　　　　包8平7

　　　黑如改走象1退3，則炮七進三，象5退3，俥二進一。紅方得象亦勝勢。

　　　3. 炮八進一！　……

　　　進炮打車精妙！為以後平中炮作殺埋下伏筆。

　　　3. ……　　　　　車4進1

4. 炮八進三　　象1退3　　5. 炮七平五

至此，紅方成「天地炮」殺勢，黑方認負。以下有兩種變化試演如下：①車4平2，俥七進二，車2退1，俥二進二，車2平5，俥七退三，象5退3，俥七平五，紅勝；②車4退1，俥二進二，車4平5，俥七進一，象5進3，俥七平六，絕殺。

問題圖10解答

絕妙飛刀圖　　　　　　　　飛刀入局圖

著法：黑先勝

1. ……　　　　　　　　車4進6！

棄車殺仕，出人意料，絕妙飛刀，一舉破城。

2. 帥五進一　　　……

紅如改走俥七退六，則包2平5重包殺，黑方速勝。

2. ……　　　　　　車4退1　　3. 帥五退一　　車2進5！

再棄車砍俥，飛刀連發！紅方認負。以下如接走俥四退四，則包2進2，再車4進1，也是連殺，黑方獲勝。

試卷5　柳大華中局飛刀戰法問題測試

問題圖1　黑先勝

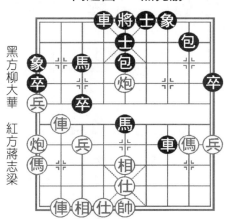

黑方柳大華　紅方蔣志梁

提示：從盤面看紅炮捉黑車，黑馬捉紅炮，雙方子力扭打在一起，各有顧忌。輪黑方走子的柳特大，突祭飛刀取勢，應該怎麼下？

問題圖2　紅先勝

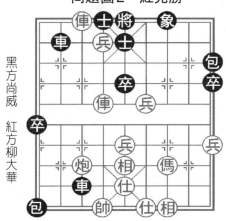

黑方尚威　紅方柳大華

提示：觀枰，雙方主力集結一翼，形成扭殺，但黑方有車2進8的殺手，似難防範。輪走子的紅方突發解圍飛刀，應該怎麼下？

問題圖3　黑先勝

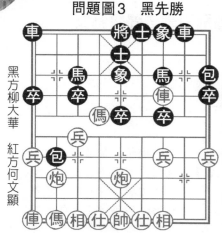

黑方柳大華　紅方何文顯

提示：觀枰，黑方雙馬分別被紅方伸傌所捉，勢必丟子無疑。輪走子的黑方，突施「棄子飛刀」，最終獲勝。黑方應該怎麼下？

問題圖4　紅先勝

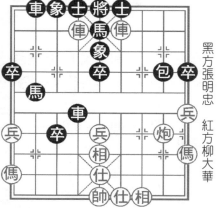

黑方張明忠　紅方柳大華

提示：看盤面雙方大子對等，黑多一過河卒。輪走子的紅方利用「二鬼拍門」之勢，突施「飛刀」，應該怎麼下。

問題圖5　紅先勝

黑方呂欽　紅方柳大華

提示：從枰面上看，雙方大子相當，均少一相（象），黑方兵種齊全，紅方子力佔位好。輪紅走子，進攻制勝的飛刀手段在哪裏？

問題圖6　紅先勝

黑方梁文斌　紅方柳大華

提示：觀枰，雙方大子對等，黑方多二個卒，但缺象，看似呈對峙狀態。輪走子的紅方突發妙手，應該怎麼下？

問題圖7　紅先勝

提示：看枰面紅方雖多一子，但殘相，好像難以進取。豈料輪走子的紅方抓住黑方右翼空虛弱點，拋出飛刀，應該怎麼下？

問題圖8　紅先勝

提示：觀枰，黑方多子，紅方占勢，黑9路車正強行邀兌，紅兌車則難以取勝。豈料紅方施展妙手飛刀制勝，應該怎麼下？

問題圖9　黑先勝

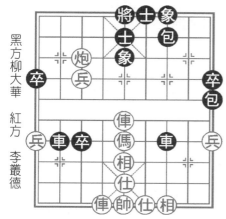

提示：觀枰，雙方實力相當，紅方雖兵種齊全，但黑方車雙包集結紅方右翼。黑借先行之利，發動攻勢，一舉奪勝，應該怎麼下？

問題圖10　黑先勝

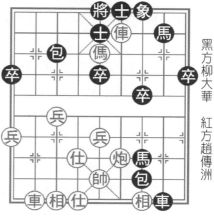

提示：從盤面上看雙方大子對等，黑方多卒殘象，枰面呈對攻態勢。輪走子的黑方突發妙手飛刀，應該怎麼下？

試卷5 解答

問題圖1解答

棄馬飛刀圖　　　　　　　飛刀入局圖

著法：黑先勝

1.……　　　　　　　馬5進6！

棄馬掛角，妙手飛刀！入局由此開始。

2. 帥五平四　　　……

紅只能出帥，如改走仕五進四去馬，則車7進3，帥五進一，車4進9。黑方勝定。

2.……　　　　　　馬6進8　　　3. 帥四平五　　　馬8退6

4. 帥五平四　　　馬3進5！

棄車踏炮，著法兇悍，算準可成殺局。

5. 炮九平三　　　包8平6　　　6. 炮三平四　　　馬6退8

7. 帥四平五　　　馬5進4　　　8. 炮四退二　　　車4進4

9. 前傌進五　　　士5退4　　　10. 前傌退二　　　包6進1

進包打俥，伏車4平7殺，黑勝。

問題圖2解答

解圍飛刀圖　　　　　飛刀入局圖

著法：紅先勝

1. 俥七平六！

棄俥殺士，解圍飛刀，精妙！

1. ……	士5退4	2. 炮七進七！	……

獻炮照將引車，解圍飛刀的既定招法！

2. ……	車3退8	3. 兵六進一	將5進1
4. 兵六平七	……		

至此，紅方飛刀的戰術組合掠黑雙士，已成勝勢。

4. ……	包9退1	5. 兵四進一	車2平4
6. 俥六進三	包9平4	7. 兵四平五	卒1平2
8. 傌三進二	卒9進1	9. 傌二進三	卒2進1
10. 傌三退一	……		

滅掉黑方邊卒，紅方無後顧之憂，勝局已定。

10. ……	卒2平3	11. 傌一進二	卒3平4
12. 帥六平五	象7進9	13. 傌二退四	將5平6
14. 前兵進一	包4平2	15. 帥五平六	卒4平5
16. 傌四進二	將6退1	17. 兵七平六	包1退8
18. 前兵平四	包2平4	19. 兵一進一	

至此，黑方雙包受制，紅兵長驅直入，黑方認負。

問題圖3解答

棋馬飛刀圖　　　　　　　飛刀入局圖

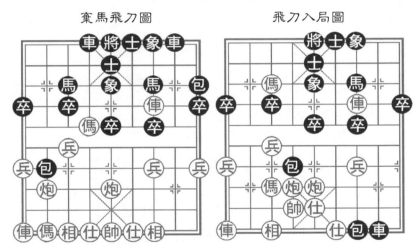

著法：黑先勝

1. …… 　　　　　　車1平4！

平車棄馬，算度深遠的佳著！乃刀飛之步！

2. 傌六進七　　車4進7　　3. 炮八平九　　包2平5

4. 仕六進五　　包9進4！

包擊邊卒，再度棄馬，兇悍之極！

5.傌八進七　　　包9進3！

黑方再棄一車，飛刀連連！由此構成絕殺。黑如誤走車4平3吃傌，則俥九平八，車3平4，炮九進四。紅方反而捷足先登。

6.炮九平六　　　車8進9　　　7.帥五平六　　　包9平7

8.帥六進一　　　包5平4！

悶殺，黑勝。

問題圖4解答

飛傌棄俥圖　　　　　　　　　飛刀入局圖

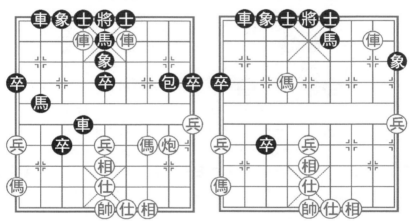

著法：紅先勝

1.傌一進三！

躍傌棄俥，飛刀之手！著法兇悍，膽識過人。

1.……　　　　　　　象5進7

黑如改走車4退4，則傌三進四，伏傌四進三或進二的雙殺手段。紅方速勝。

2. 傌三進四！　車4平6　　3. 炮二平一　　包8退2

4. 炮一進三　　象7退9　　5. 傌四進二！　……

進傌炮擊中卒，再棄俥「飛刀連珠」，令黑方防不勝防。

5. ……　　　　車6退4　　6. 炮一平五　　馬5進4

7. 俥六平四　　馬2退3　　8. 俥四平二　　馬3進5

9. 傌二進四　　馬5退6　　10. 傌四退六

紅方得子勝定。

問題圖5解答

鎮中飛刀圖　　　　　　飛刀入局圖

著法：紅先勝

1. 炮三平五！

平炮鎮中，伏俥三退一，捉雙得子，是取勢搶先的飛刀之步！

1. ……　　　　車8退2

黑車被飛刀所逼，底線防守。

　2. 俥三平九　　　車5平3　　　3. 俥九進五　　　馬4退3

黑如改走車3退6邀兌，則俥九退六，包9退2，車九平五。過河卒被殺，亦紅方勝勢。

　4. 俥九退二　　　車8平7　　　5. 俥九平五　　　將5平4

　6. 俥四平六　　　馬3進4

黑如改走士5進4，則炮五平六。紅勝。

　7. 俥六進一！

棄俥砍馬，又放飛刀！入局甚是精彩！黑方認負。以下黑如接走士5進4（如將4平5，則俥六進一，車3平6，仕五進四，車6進1，帥四平五。有殺對無殺，紅勝），則炮二平六！士4退5，俥五平六。連殺，紅勝。

問題圖6解答

快速飛刀圖　　　　　　飛刀入局圖

著法：紅先勝

1. 俥四平三！

棄俥砍馬，一俥換雙，正是時機，乃飛刀迅速制勝之佳著！

　　1.……　　　　　包7進4　　2.俥一平七　　車2退6
　　3.傌七進六　　車7進2

黑如改走車7進3，則炮五進四，包7平1，俥七退一，象3進5，俥七平六，將4平5，俥七平九，包1平9，傌五進四。黑方難以防守，也是紅方勝勢。

　　4.傌六進五！

踏卒踩車，妙不可言。黑如車7平3兌俥，則傌五進七去車叫將，又抽黑底車，至此黑方認輸。

問題圖7解答

踏象飛刀圖　　　　　　　飛刀入局圖

著法：紅先勝

1.傌三進五！

棄傌踏象，祭出飛刀！打開了勝利之門。

1. ……　　　　　　士5進4

黑如改走象3進5去傌，則炮二平五！車8進3，炮五進二，士5退6，炮七進七殺。紅方速勝。

2. 傌五退三　　士4進5　　3. 炮二平八　　……

借兌車取勢，聲東擊西，佳著！

3. ……　　　　車8進3　　4. 炮八進四　　士5退4

5. 俥三平七！　馬7退5　　6. 俥七平六！　……

連續催殺，妙手迭出！

6. ……　　　　馬5進7　　7. 傌三退二　　馬2進1

8. 俥六退一　　馬7進6　　9. 傌二進三　　車7平3

10. 帥五平六

至此，構成「進洞出洞」絕殺！黑如接走車3進1（如車3退5，則俥六進二，將5進1，俥六平五。紅勝），則俥六進二，將5進1，俥六退一殺。紅勝。

問題圖8解答

棄炮飛刀圖　　　　　飛刀入局圖

著法：紅先勝

1. 俥一平八！

平俥棄炮，有膽有識，算準可穩操勝券，乃飛刀之步！

1.……　　　　　　車9退2

黑如改走車9平3，則兵四進一，將5進1，俥八進五，將5進1，兵四平三，車3進5，兵五進一，黑亦敗定；又如改走象7退5，則兵四進一，將5進1，俥八進五，紅方速勝。

2. 炮七進七　　　士4進5　　　3. 俥八進六　　　……

紅進底俥，伏抽黑雙車，必得其一，勝局已定。

3.……　　　　　　馬7進6　　　4. 炮七退四

抽吃一車，紅方勝定。餘從略。

問題圖9解答

雙獻美酒圖　　　　　　飛刀入局圖

著法：黑先勝

1. ……　　　　　　　包9平7！

平包成「雙獻酒」殺勢！入局由此開始。

2. 相三進一　　卒3平4　　3. 傌五進三　　後包平8
　　4. 傌三進五　　……

紅如改走俥五進二，則包8進8，相一退三，車7進3！
俥五平二，包8平9。黑方破相大優。

4. ……　　　　　包8進8　　5. 相五退三　　包7進5！

棄包換雙相，著法兇狠，使紅方防不勝防。

6. 相一退三　　車7進3　　7. 俥五平二　　卒4平5
　　8. 俥二退三　　卒5進1　　9. 傌五退六　　車2退2
　　10. 傌六進四　　車2平5　　11. 傌四退五　　包8平6！

不吃傌而徑走包砸底仕，飛刀著法！紅方認負。以下紅
如接走仕五退四，則車5進3，俥二平五，車5平6。黑勝。

問題圖10解答

獻包打俥飛刀圖　　　　　　　飛刀入局圖

著法：黑先勝

1. ……　　　　　包7平6！

獻包入帥口，強行打俥，精妙！飛刀之步，入局由此開始。

2. 傌五進七　　將5平4　　3. 俥四平三　　……

紅不能帥五平四吃包，否則車8退1殺，黑方立勝。

3. ……　　　　　包8進7

進包棄包叫將，又放「飛刀」！一氣呵成，構成勝局。

4. 帥五平四　　……

紅吃包無奈。如改走帥四進一，則馬7退6，炮四進一，包8平7叫殺抽俥，紅亦敗定。

4. ……　　　　　包8平9　　5. 帥四平五　　車8退1

6. 帥五進一　　……

如帥五退一，則包9進1，相三進五，車8平6，絕殺！

6. ……　　　　　馬7進6

7. 炮四退一　　車8退1（黑勝）

試卷6　陶漢明中局飛刀戰法問題測試

問題圖1　紅先勝

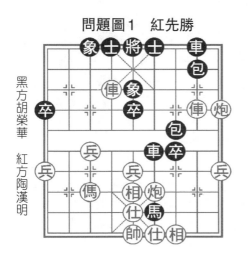

黑方胡榮華　紅方陶漢明

提示：看盤面雙方大子對等，呈短兵相接之勢。黑有悶宮的殺手，紅趁先行之機，必須大打出手，應該怎麼下？

問題圖2　紅先勝

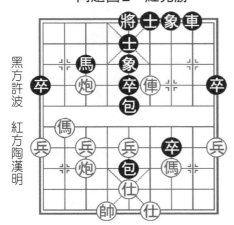

黑方許波　紅方陶漢明

提示：觀枰，紅方多一子、缺雙相，黑方少子占勢，呈對攻之勢。眼下黑過河卒捉傌，如逃傌，黑車8進5反擊。輪走子的紅方應該怎麼下？

問題圖3　紅先勝

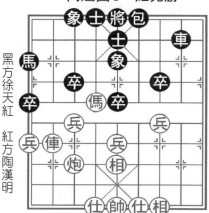

黑方徐天紅

紅方陶漢明

提示：觀枰，雙方大小子完全相等，局面平淡無奇。輪走子的紅方，算度深遠，突發「飛刀」，最終獲勝。紅棋應該怎麼下？

問題圖4　黑先勝

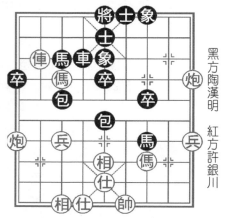

黑方陶漢明

紅方許銀川

提示：看盤面雙方實力基本相當，紅九路炮正捉黑馬。輪走子的黑方針對紅方右翼空虛，突發妙手入局，應該怎麼下？

問題圖5　紅先勝

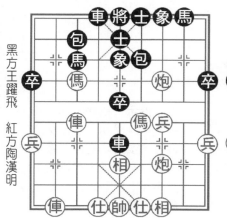

黑方王躍飛

紅方陶漢明

提示：觀枰，雙方六大子俱全，兵、卒相等，黑包牽鏈紅方俥傌，並伏卒5進1捉死傌的手段。在這關鍵時刻，紅突施飛刀，精彩制勝。紅棋應該怎麼下？

問題圖6　黑先勝

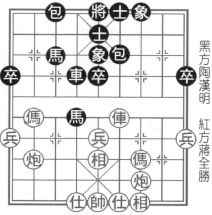

黑方陶漢明

紅方蔣全勝

提示：觀枰，雙方子力完全相等，局面看似風平浪靜。輪走子的黑方捕捉戰機，突施妙手，撕開紅方防線，應該怎麼下？

問題圖7　黑先勝

黑方陶漢明

紅方張惠明

問題圖8　紅先勝

黑方王曉華

紅方陶漢明

提示：觀枰，雙方六個大子俱在，黑多一過河卒，紅占中路優勢，但左俥被封。乍看呈勢均力敵之勢，黑方先行，如何打開局面？

提示：看盤面雙方形成互纏之勢，紅方若以炮換馬，則局勢相當。實戰中，紅方搶先發難，突發飛刀，一舉獲勝。紅方應該怎麼下？

問題圖9　紅先勝

黑方胡榮華

紅方陶漢明

問題圖10　紅先勝

黑方陶漢明

紅方徐天紅

提示：看盤面雙方大小子均等，好似形成對峙局面。輪走子的紅方突發妙手飛刀，巧手連發，精彩入局。紅棋該怎麼下？

提示：觀枰，黑方左翼馬包被捉，面臨失子。現輪走子的黑方巧施飛刀，妙演殺局。黑棋應該怎麼下？

試卷6 解 答

問題圖1解答

鎮中飛刀圖　　　　　飛刀入局圖

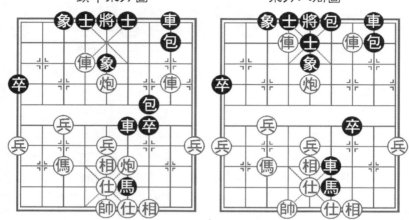

著法：紅先勝

1. 炮一平五！

紅置悶宮於不顧，炮打卒鎮中叫將，飛刀之手！由此入局。

　1. ……　　　　士6進5

黑如包8平5，則帥五平六解殺還殺，紅得車勝定。

　2. 帥五平六　　　包7退4

退包回防，無奈之極，僅此一手方可解殺。

　3. 俥二平三！　　……

平俥「叼」包追殺！招法雄勁，飛刀連連！

　3. ……　　　　包7平6　　4. 俥三進二！　　……

進俥窺士妙不可言！伏俥六進二，包6平4，俥三平五的殺手，刁鑽兇狠，飛刀連珠！

　4.……　　　　　車6進2　　　5.俥六進一！

　紅進俥成「二鬼拍門」，奪士催殺，猶如漫天飛刀！黑枉有雙車雙包一馬也難以救駕，黑方認負。紅方的伏殺手段是：俥三平五，士4進5，俥六平五殺，現黑如接走包6平7，則俥三進一，車8平7，俥六進一，「鐵門拴」殺。

問題圖2解答

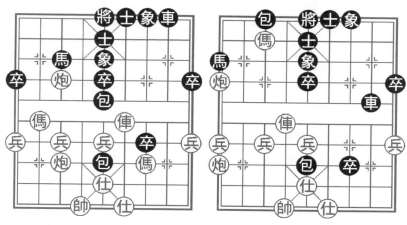

退俥棄傌圖　　　　　　飛刀入局圖

著法：紅先勝

　1. 俥四退二！

退俥棄傌，佔據要津！有膽有識，集結兵力攻其一翼。

1.……	卒7進1	2. 傌八進六	馬3退2
3. 俥四平六	馬2進1	4. 傌六進八	車8進4
5. 前炮平九	包5平3	6. 炮七平九	包3退4
7. 傌八進七！			

　獻傌臥槽，技驚四座，絕妙飛刀殺手！以下黑馬1退

3，則前炮進三，馬3退1，炮九進七殺。紅勝。

問題圖3解答

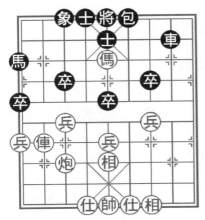

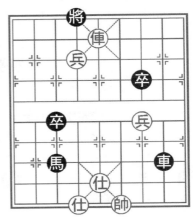

著法：紅先勝

1. 傌六進五！

紅突然捨傌踏象，平地驚雷，飛刀入局！是全局在胸的精妙構思。

1. ……	象3進5	2. 俥八進四	象5退3
3. 兵七進一	士5進4	4. 兵七進一	車8平1
5. 炮七進七	士4進5	6. 炮七平四	將5平6
7. 兵七平六	車1退1	8. 相五進七	將6平5
9. 兵六進一！	士5進4		

果斷一兵換雙士，時機恰到好處。

| 10. 俥八平六 | 馬1進2 | 11. 俥六平五 | 將5平6 |
| 12. 俥五退二 | 馬2進1 | 13. 相三進五 | 車1進3 |

14. 兵五進一	卒1進1	15. 仕四進五	卒1平2
16. 俥五平四	將6平5	17. 兵五進一	卒2平3
18. 俥四退一	車1進1	19. 兵五進一	車1平5
20. 兵五平六	車5平4	21. 兵六平五	車4平5
22. 兵五平六	車5進3	23. 兵六進一	車5平8
24. 帥五平四	馬1進3	25. 俥四平五	將5平4
26. 俥五進四			

紅俥平中照將後，「鬼坐龍廷」解殺還殺，黑負。

問題圖4解答

亮車飛刀圖　　　　　　飛刀入局圖

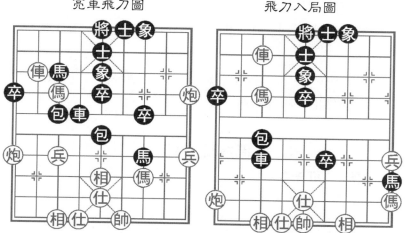

著法：黑先勝

1. ……　　　　　　車4進2！

發刀亮車，棄馬強攻，著法潑辣，取勢妙著！

2. 炮一退一　　……

紅如走炮九平三貪馬，則車4平6，帥四平五，包3進

5。黑速勝。

 2. …… 卒7進1 3. 炮一平七 車4平3

 4. 俥八平七 馬7進9

 紅方右翼空虛受攻，黑馬窺槽形成車馬包卒四子聯攻，棄掉右馬已無所謂了。

 5. 炮九退二 卒7進1 6. 傌三退一 ……

 紅如改走傌三進五，則車3進2，傌五進七，卒7平6，炮九平六（如傌七進六，則包5平6，帥四平五，車3進2。黑勝），車3進2。黑勝。

 6. …… 車3進2 7. 俥七進一 包5平6

 8. 相五退三 ……

 紅如改走傌七進九，則卒7平6，帥四平五，車3進2！黑勝。

 8. …… 卒7平6 9. 帥四平五 包6平3

打車叫悶，抽俥黑勝。

問題圖5解答

著法：紅先勝

 1. 傌四進六！！

拍傌過河獻於車口，出人意料的飛刀之步！妙！

 1. …… 車4進4

 黑如改走車5平4，則傌六進五，前車退4，傌五退四。紅優。

 2. 傌七進五！ ……

 紅傌踏象棄俥、咬車，是獻傌飛刀的後續著法，又是一

獻傌飛刀圖　　　　　　飛刀入局圖

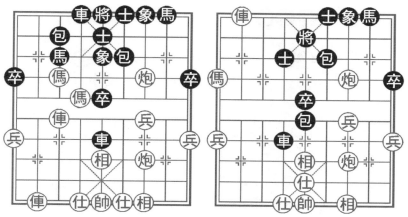

把鋒利的飛刀！

2.…………　　　　　包3進4

黑如改走車4退2，則前炮平五！象7進5（如車5平7，則俥八進九，包3退1，俥八平七，馬3退4，炮五平三，象7進5，前俥退三，車7進1，炮三退四，紅亦優），俥八進九，車4退2，俥八平六，將5平4，俥七平六，士5進4，炮五退三。紅方大優。

3.傌五退六　　　　車5平4

丟傌無奈，否則紅有前炮平五抽車的棋。

4.傌六進七　　　包3平5　　　5.仕四進五　　　士5進4

6.俥八進九　　　將5進1　　　7.傌七退九

至此，黑方陣形散亂，無法防守，推杆認負。

問題圖6解答

著法：黑先勝

1.…………　　　　　馬4進5！

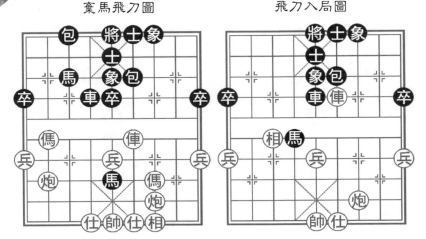

棄馬飛刀圖　　　　　飛刀入局圖

棄馬破相，見縫插針，運用先棄後取之術，撕開紅方防線！

　　2. 相三進五　　　車4進4　　　3. 炮八平七　　　包3進7

　　4. 傌八退七　　　車4平3

現淨吃紅方一相，穩佔優勢。

　　5. 帥五進一　　　車3平4!　　　6. 俥四進二　　　馬3進2

　　7. 傌三進四　　　車4進2　　　8. 傌四進五　　　車4退6!

　　9. 帥五退一　　　馬2進4　　　10. 相五進七　　　車4平5

黑方得子勝定，餘著從略。

問題圖7解答

著法：黑先勝

　　1. ……　　　　　　馬8進9！

棄馬踏兵，妙！把紅俥誘離防守要地，再乘虛而入。

棄馬飛刀圖　　　　飛刀入局圖

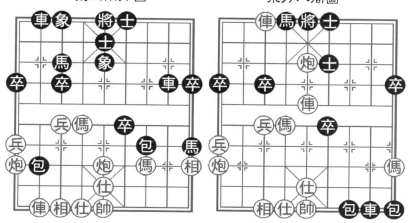

2. 傌三進一　　包2平9！

黑右包乘機左移，深得謀攻之妙！

3. 俥八進九　　車8進6　　4. 仕五退四　　包7進3

5. 仕四進五　　包9進2！

沉包叫殺，著法緊湊有力！算準己方有驚無險。

6. 炮五進五　　士5進6（黑勝）

7. 俥八平七　　馬3退4

問題圖8解答

著法：紅先勝

1. 炮九進四　　車2退4　　2. 炮九平六！

棄炮打士兇狠，飛刀戰法！

2. ……　　　　馬6進7

黑如改走車2平4，則俥二進七，象5進3，俥二平三，馬4退5，俥四退四。紅方勝勢。

引車砸士圖　　　　　　飛刀入局圖

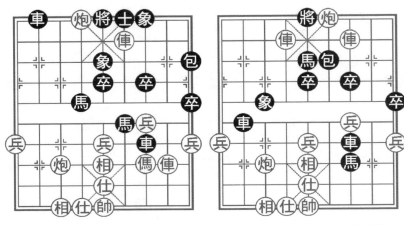

3. 俥二進七　　象5進3　　4. 俥二平三　　馬4退5
5. 炮六平四　　車2進5　　6. 俥四平六　　包9平6
7. 俥三退一（紅勝）

問題圖9解答

獻炮照將圖　　　　　　飛刀入局圖

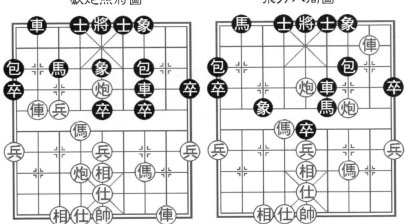

著法：紅先勝

1. 炮七平五！

中路獻炮照將，妙手飛刀！入局由此開始。

1. ……　　　　　象5進3

黑如改走士4進5，則俥八進四，馬3退2，炮六平八，車7平6，俥二進四。紅方亦佔優勢。

2. 俥八進四　　馬3退2　　　3. 炮六平八！　車7平6

4. 炮八進三！　……

紅方兩步運炮：①要打死車；②打卒要殺，十分精妙，勝局已不可動搖。

4. ……　　　　卒5進1　　　5. 炮八平三　　馬7退6

6. 俥二進八！

進俥死亡線，飛刀入局，著法兇狠，妙不可言。以下黑只有包7平3，則炮三平七！黑只能丟車啃炮。紅勝。

問題圖10解答

棄子攻相圖　　　　　　　飛刀入局圖

著法：黑先勝

1. ……　　　　　　包1平3！

黑方置馬、包被捉於不顧，平包攻相，有膽有識，飛刀之手！

2. 仕六進五　　　包8進2！

進包封俥棄馬，果斷有力！

3. 炮三進一　　車2退4　　4. 炮三進五　　包3進7

包轟底相成車馬包歸邊之勢，是棄子的初衷。

5. 炮三退一　　卒5進1　　6. 俥三平六　　包3平1

7. 俥六退二　　車2進6　　8. 仕五退六　　包8平1！

棄車閃擊，飛刀驚人！算準成夾車包絕殺。

9. 俥二進九　　車2退1　　10. 仕六進五　　前包平2

重包殺，黑勝。

試卷7　于幼華中局飛刀戰法問題測試

問題圖1　黑先勝

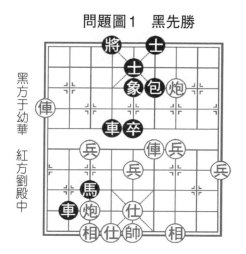

黑方于幼華　紅方劉殿中

提示：觀桿，紅方多兵多相，實力占優。現輪黑方走子，如何抓住戰機，搶先下手，奪得勝局。黑棋應該怎麼下？

問題圖2　紅先勝

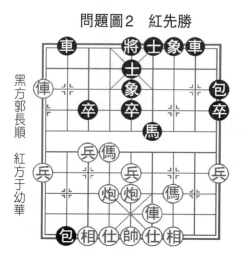

黑方郭長順　紅方于幼華

提示：看盤面紅邊車被捉，河沿線上紅傌、黑馬互咬。雖輪紅方走子，乍看難解黑方先棄後取的手段，豈料紅方妙施飛刀，而取勝。紅棋應該怎麼下？

問題圖3　紅先勝

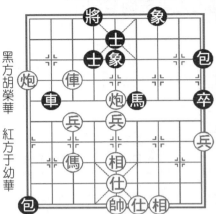

黑方胡榮華　紅方于幼華

提示：紅先，伸雙炮殺勢已成，一招制勝。紅棋應該怎麼下？

問題圖4　紅先勝

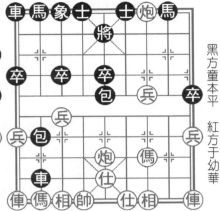

黑方童本平　紅方于幼華

提示：觀枰，雙方主帥起身避難，局勢成白熱化。輪走子的紅方實施「飛刀」，以左翼伸傌為餌，搶先入局，應該怎麼下？

問題圖5　紅先勝

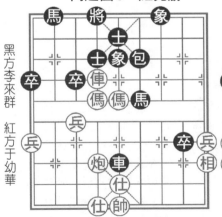

黑方李來群　紅方于幼華

提示：觀枰，黑方有過河卒，實力占優，且紅方殘相。輪走子的紅方巧設陷阱誘敵入套，黑方中計而敗。紅棋應該怎麼下？

問題圖6　黑先勝

黑方王曉華　紅方于幼華

提示：觀枰，紅方多一兵，稍稍占優，但總的來看，局勢平淡無奇。輪走子的黑方突發「鬼手」，挑起戰火，並很快取勝。黑棋應該怎麼下？

問題圖7　紅先勝

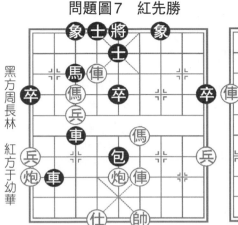

黑方周長林　紅方于幼華

提示：觀枰，雙方形成對攻之勢，互有顧忌。輪走子的紅方突發飛刀，一氣呵成。紅棋應該怎麼下？

問題圖8　紅先勝

黑方趙國榮　紅方于幼華

提示：觀枰，紅方多一子，黑方車、象分別捉紅方炮、傌，表面看黑方形勢不弱。輪走子的紅方突發絕妙飛刀！一錘定音。紅棋應該怎麼下？

問題圖9　黑先勝

黑方于幼華　紅方金海英

提示：觀枰，雙方大小子雖完全相同，但黑方形勢占優。如何突破紅方防線？輪走子的黑方巧施妙手獲勝，應該怎麼下？

問題圖10　黑先勝

黑方于幼華　紅方趙慶閣

提示：觀枰，雙方對殺激烈，一著之差將會勝負易手。輪走子的黑方突發飛刀，一擊中的。黑棋應該怎麼下？

試卷7　解　答

問題圖1解答

搏仕飛刀圖

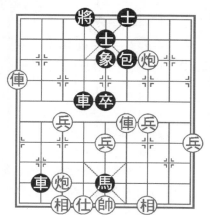

飛刀入局圖

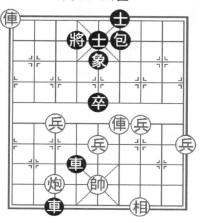

著法：黑先勝

1. ……　　　　　　馬3進5！

棄馬殺仕，飛刀之著！由此捷足先登。

2. 俥九進三　　將4進1　　3. 炮三進一　　包6退1

4. 仕六進五　　車2進1！

黑不吃炮，而進車捉相叫殺，飛刀入局，老練之致！如誤走車2平3，則俥九退九，車4進4，俥四進四，車4平5，帥五平四。紅方反敗為勝。

5. 仕五進六　　車2平3

6. 帥五進一　　車4進3（黑勝）

問題圖2解答

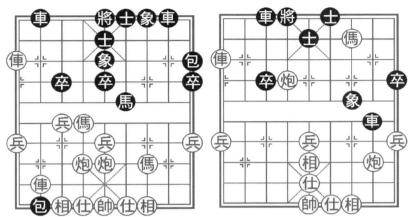

妙獻雙俥圖　　　　　　飛刀入局圖

著法：紅先勝

1. 俥四平八！！

紅九路俥被打而不逃，徑又獻俥虎口，乃神來之筆！精彩絕倫！

1.……　　　　　車2平3

黑方躲俥無奈之極！如改走車2進8吃俥，則俥九進二，士5退4，俥九平六，將5進1，俥六退一，將5退1，炮五進四，象5進7，傌六進四，車8進3，傌四進五，士6進5（如車8平5，則傌五進三。紅勝），俥六平五，將5平6，俥五進一，將6進1，俥五平四。紅勝。

2. 傌六進四　　　包9平1　　3. 俥八退一　　　……

紅方一俥換三子，為取勝奠定物質基礎。

3.……　　　　　車3平4　　4. 仕六進五　　　車8進4

5. 傌三進二　　　象5進7　　6. 炮五進四　　　象7進5

7. 炮六平三！ ……

平炮棄傌閃擊，伏傌四進五殺象的絕殺毒手！

7. ……	車4進2	8. 俥八進九	車4退2
9. 俥八退二	車8進1	10. 俥八平九	車8平3
11. 相七進五	車3平6	12. 傌四進五！	車4平3
13. 炮三平二	車6平8	14. 傌五進三	將5平4

15. 炮五平六（紅勝）

問題圖3解答

一招制勝圖　　　　飛刀入局圖

著法：紅先勝

1. 俥七進三！

進俥獻於象口，絕妙飛刀，一招制勝。

黑方如續走（一）：

1. …… 將4進1 2. 炮九平6

悶殺，紅勝。

黑方如續走（二）：

　1. ……　　　　象5退3　　　2. 炮九平六

紅方亦勝。

問題圖4解答

伸傌為餌圖　　　　　　　　　飛刀入局圖

著法：紅先勝

1. 俥一平二！

紅方輕出一步俥，以左翼俥傌為餌！乘隙而入！

1. ……　　　　馬8進7

黑方另有兩種應法，均難挽危局，試擬變化：①包2進3，則俥九平八，車2進1，俥二進八，將5進1，傌三進四，伏傌四進三之絕殺，紅勝；②車1進2，俥二進八，將5進1，炮三退二！打車的同時，伏傌四進三的凶著，黑方難以抵擋。

　2. 俥二進八　　　將5進1　　　3. 傌三進四

　　至此，黑見無法挽救，爽快認負。以下黑如續走包2進3打馬，則俥九平八，車2進1，傌四進六，將5平6，兵三進一。絕殺，紅勝。

　　值得一提的是：終局時的盤面顯示紅黑雙方全部強子尚存的罕見圖形，堪稱經典。

問題圖5解答

陷阱飛刀圖　　　　　　飛刀入局圖

著法：紅先勝

　　1. 傌五進四！

　　踩包棄俥，巧設陷阱誘敵入套，係殺手飛刀！

　　1. ……　　　　　馬6退4

　　踩俥中計！應改走車5平4砍炮，則俥六進一，士5進4，仕五進六，士4退5，可以成和。

　　2. 炮六進四　　　馬2進4　　　3. 炮六平五！

　　平炮中路獻於車口，又棄掛角傌，精妙絕倫，演成絕

殺！以下黑只能馬4退2，則傌六進七，再炮五平六殺！紅
勝。

問題圖6解答

點穴飛刀圖　　　　　　　飛刀入局圖

著法：黑先勝

　1.……　　　　　　　車2進8！

車進下2路，鬼手飛刀！自有神機妙算，著法含蓄隱
蔽。

　2.兵五進一　　　……

衝中兵，準備再衝直指黑方河口馬，並發動中路攻勢，
乍看是好棋，但對潛伏危機尚未引起警覺。應改走炮五平四
尚無大礙，仍有先行之利。

　2.……　　　　　　後包平2！

平包是「鬼手飛刀」的後續手段，妙！

　3.兵五進一　　　……

紅再衝中兵造成速敗。應改走傌七進五，則車2平4，炮五平八，尚有較多的回旋餘地。

　　3.……　　　　　　車2平3！

黑平車攻傌，大局已定，紅已回天乏力！

　　4.兵五平六　　　包2進7　　　5.仕六進五　　　包3平2

平包作殺，極為精妙！可謂一招定乾坤。此時，紅方如續走俥七平八，則包2退4，傌七進八，車3退3，傌八進七，車3平7。必又丟一子，遂推枰認負。黑勝。

問題圖7解答

絕妙飛刀圖　　　　　　　　飛刀入局圖

著法：紅先勝

　　1.炮五進四！

突發飛刀！炮轟中卒棄俥，構成巧妙殺局。

　　1.……　　　　　　士5進4

黑如改走象7進5，則傌四退五。紅亦勝。

2. 傌七進五　　士4退5

黑如改走士4進5，則傌五進三，將5平4，炮五平六。紅勝。

3. 傌五進三　　將5平6　　4. 傌四退五！

「回傌金槍」！以下黑士5進6，則俥四進五殺！紅勝。

問題圖8解答

獻炮阻車圖　　　　　　　飛刀入局圖

著法：紅先勝

1. 炮四平五！

中路獻炮，巧妙「飛刀」！阻車左移，十分精彩！一錘定音。

1. ……　　　　馬8退6

黑如改走象7進9去傌，或卒5進1去炮，則俥九平二去馬伏殺。紅方勝定。

2. 傌六進八　　　包2退1　　　3. 帥四退一　　　包2進1

4. 帥四進一　　　車3平4

黑如改走包2退5（如車3退2，則傌八進七，車3退2，傌一進三，將5平6，炮五平四。紅勝），傌八進六，將5平6，傌六退五。紅方勝定。

5. 傌八進七　　　將5平6　　　6. 傌一退三！　　包2退1

7. 帥四退一　　　卒5進1　　　8. 傌三進二　　　將6進1

9. 俥九平三　　　卒5平6　　　10. 俥三進二　　　將6退1

11. 俥三進一　　　將6進1　　　12. 傌二退三

「側面虎」殺！紅勝。

問題圖9解答

「小鬼」飛刀圖　　　　　　　飛刀入局圖

著法：黑先勝

1. ……　　　　　　　卒7進1！

進卒攻傌，飛刀之手！是眼下唯一實現自己戰略目標的好棋。

2. 傌四進六　……

紅如改走相五進三，則車2平3，帥六進一，車3退1，帥六退一，包6平8。黑亦勝勢。

　2. ……　　　馬7退5　　3. 傌六進四　　……

紅進傌阻包是無奈之著。如改走傌六進七吃馬，則車2平3，帥六進一，包6進6！仕五進四，車3退1。黑方速勝。

　3. ……　　　車2平3　　4. 帥六進一　　包6進7！

包轟底仕，好棋！紅棋已危。

　5. 傌四進三　　將5進1　　6. 炮六平八　　包6退1

　7. 仕五進四　　車3退1　　8. 帥六進一　　車3退1

　9. 帥六退一　　馬5進6　　10. 帥六平五　　包6平9

黑方勝定。

問題圖10解答

點穴飛刀圖　　　　　　　飛刀入局圖

著法：黑先勝

1. ……　　　　　車8進6！

進車點穴下二路，伏殺！突發飛刀，兇狠之極！

2. 傌七進五　　包2進1　　3. 仕六進五　　包2平6

4. 仕五退六　　包6平4　　5. 炮三平七　　……

打馬丟俥無奈！如改走傌五退六，則車8平4絕殺。黑勝。

5. ……　　　　包4退6　　6. 傌五退六　　包4平7

7. 前炮進二　　將6進1　　8. 後炮進二　　士5進4

9. 後炮平六　　將6平5　　10. 俥四平六　　車8平6

伏包6平5照將入殺，黑勝。

試卷8　趙國榮、徐天紅中局飛刀戰法問題測試

問題圖1　紅先勝

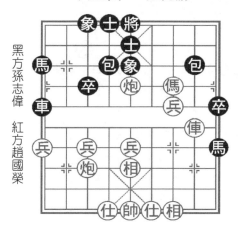

黑方孫志偉　紅方趙國榮

提示：觀枰，黑方多子，紅方占勢。輪走子的紅方，突發絕妙「飛刀」，精彩制勝。紅棋應該怎麼下？

問題圖2　黑先勝

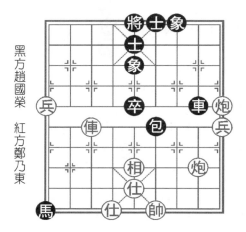

黑方趙國榮　紅方鄭乃東

提示：觀枰，雙方子力大致相當，紅方缺相，有兵過河，黑方兵種齊全。現輪黑方走子，突發飛刀，取得簡明勝勢，應該怎麼下？

問題圖3 紅先勝

黑方尚威　紅方趙國榮

提示：觀枰，雙方六大子俱全，黑方淨多雙卒，但紅方各子蓄勢待發，呈有利態勢。輪走子的紅方突發飛刀，應該怎麼下？

問題圖4 紅先勝

黑方鄭祥福　紅方趙國榮

提示：觀枰，紅方多一子，紅傌被捉，但雙俥和傌炮兵五子集結中路和右翼。輪走子的紅方祭出飛刀，暗伏殺機，應該怎麼下？

問題圖5 黑先勝

黑方趙國榮　紅方梁軍

提示：觀枰，雙方六個大子雖俱在，兵卒也相等，但紅方殘相，其勢不佳。眼下紅俥正捉黑包，黑有飛刀手段儘快入局嗎？

問題圖6 黑先勝

黑方徐天紅　紅方呂欽

提示：觀枰，雙方大子對等，紅方多兵，黑方單缺士象，但盤面成對攻態勢，各有顧忌。眼下紅炮正打黑雙馬，黑棋應該怎麼下？

問題圖7　黑先勝

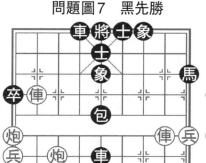

黑方徐天紅　紅方呂欽

提示：觀杆，雙方雖實力相當，但黑方雙車雙包已形成攻勢。輪走子的黑方大開殺戒，一舉打開勝利之門。黑棋應該怎麼下？

問題圖8　黑先勝

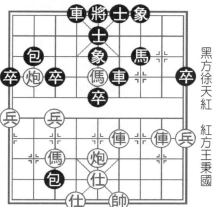

黑方徐天紅　紅方王秉國

提示：觀杆，黑方雖少一子但掉去了紅方雙相，眼下紅「霸王俥」正逼兌黑車，看似不妙。輪走子的黑方突出妙手「飛刀」，應該怎麼下？

問題圖9　紅先勝

黑方胡榮華　紅方徐天紅

提示：觀杆，紅方多子，但黑多一卒正捉紅傌。輪走子的紅方抓住黑陣的弱點，突施飛刀之手取勝，應該怎麼下？

問題圖10　紅先勝

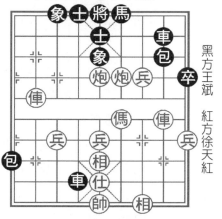

黑方王斌　紅方徐天紅

提示：觀杆，紅方優勢是顯而易見的。但輪走子的紅方輕走一步棋，卻暗布陷阱，黑稍不留意就要丟車。你知道紅怎麼走嗎？

試卷8 解 答

問題圖1解答

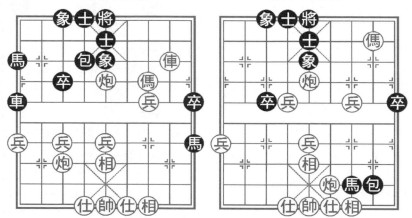

砍包飛刀圖　　　　　　飛刀入局圖

著法：紅先勝

1. 俥二進三！

棄俥殺包，精彩絕倫！巧妙的飛刀手法。

| 1. …… | 包4平8 | 2. 傌三進二！ | 車1平6 |

紅躍傌要殺，是棄俥後的必然手段。黑方獻車解殺是唯一著法，萬般無奈。

3. 兵三平四	馬9退8	4. 兵四平三	馬8退7
5. 炮五退一	馬7退8	6. 兵七進一	馬8進6
7. 兵七進一	馬6進5	8. 兵七平六	馬1進2

黑獻馬於炮口也是無奈之舉，因紅有兵六進一拱死馬的凶著。

| 9. 炮五平八 | 馬5進4 | 10. 炮七進二 | 卒3進1 |

11. 炮八進一！　　馬4進6

以上紅方攻法緊湊異常，至第9回合紅方得子已成勝局。本回合紅進步炮，伏平五成絕殺，黑方不能卒3進1吃炮，故下馬窺槽繼續堅持。

12. 炮七平四　　馬6進7　　13. 炮四退三　　包8進6

14. 炮八平五

至此，黑方認負。如續走包8平6，則傌二退四，將5平6，炮五平四。傌後炮殺。

問題圖2解答

精巧飛刀圖　　　　　　　　飛刀入局圖

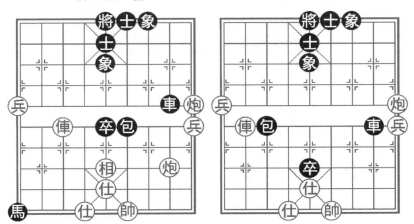

著法：黑先勝

1. ……　　　　　卒5進1！

妙獻中卒，精巧飛刀！逼退紅傌，簡明入局，加速取勝步伐。

2. 傌七退四　　……

　　紅如改走俥七平五吃卒，則包6退2，下伏車8進3及平6照將，黑難應付。

2. ……	車8進3	3. 俥七平九	車8進2
4. 帥四進一	卒5進1	5. 俥九進四	車8退4
6. 帥四退一	卒5進1	7. 俥九平八	炮6平3

　　黑勝。以下紅方最頑強的抵抗是：俥八進五，則士5退4，炮一平五，士6進5，俥八平七，車8平6，帥四平五，將5平6，俥七退四啃包，防「鐵門拴」殺，車6平3形成例勝殘局，故紅方認負。

問題圖3解答

砸士飛刀圖　　　　　　　飛刀入局圖

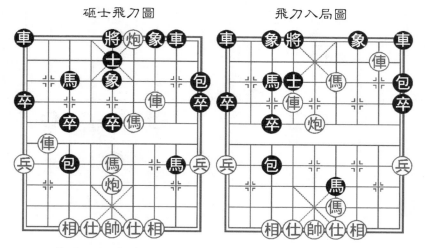

著法：紅先勝

　　1. 炮四進七！

　　棄炮轟士，石破天驚，著法兇悍！一錘定音，精彩入局。

1. ……　　　　　士5退6　　2. 炮五進三　　士6進5

3. 俥八平二！　馬8進6　　4. 傌五退四　　車8平9

5. 傌四進二！　將5平4

進傌伏殺，絕妙之著！黑如改走包9平8，則俥三進三！車9平7，傌二進四，將5平4，俥二平六！紅勝。

6. 俥三平六　　士5進4　　7. 傌二進四　　象5退3

8. 俥二進四！

以下黑如車1進1，則俥二平九，馬3退1，炮五平六，再俥六進一。紅勝。

問題圖4解答

俥砍中象圖　　　　　　飛刀入局圖

著法：紅先勝

1. 俥二平五！

紅方棄俥殺象，兇狠之著！入殺由此開始。

1. ……　　　　　車2平3

黑如改走象7進5去俥，則俥五進一，伏炮二進三悶殺，紅方速勝。

2. 炮二進三　　包4平2　　3. 前俥進一　　將5平4

4. 俥五平八　　包7平5　　4. 俥五進三！

獻俥照將，「飛刀」入局，精彩異常！以下黑只能將4平5，則俥八進一，車4退6，傌四進三，將5進1，炮二退一，馬後炮殺！紅勝。

問題圖5解答

駿馬飛刀圖　　　　　　　飛刀入局圖

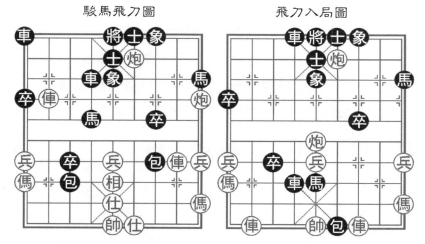

著法：黑先勝

1. ……　　　　　　馬3進4！

躍馬踏俥爭先！胸中策劃棄包踩相的遠景藍圖。

2. 俥八退一　　馬4進6！

棄包搶攻，其勢必英雄！

3. 俥二平三　　馬6進5

馬踏中宮，是「駿馬飛刀」的既定方針。

　4. 俥三退三　　車4進1

進車捉炮，細膩之招。如走車1平4，紅有炮一平八反擊手段。

　5. 炮一退二　　車1平4　　6. 炮一平五　　包3進2！

沉底包叫殺，紅方已是回天乏術。

　7. 仕五進六　　前車進4　　8. 俥八退五　　包3平6

打仕，招法簡明，下伏多種攻擊手段，紅方認負。

問題圖6解答

倒打飛刀圖　　　　　　　　飛刀入局圖

著法：黑先勝

　1. ……　　　　包4平3！

黑平包倒打飛刀！巧妙兌子，為取勢得勝奠基。

　2. 炮三平九　　……

紅如改走炮三進五打馬，則車2進4，伏前包退3吃炮兼要殺之著，紅方難以應付。

 2.……　　　　　後包進5　　3.相三進五　　後包進1

 4.炮九進三　　馬7進6　　5.俥七平五　　馬6進4

 6.俥五平二　　車2進2

黑如誤走馬4進5踏相，則俥二進三，士5退6，炮九平五，將5平4，炮五退三抽馬。紅方得子勝定。

 7.炮九平一　　車2平4　　8.相五退七　　將5平4!

御駕親征，伏馬4進5的惡手，黑勝。

問題圖7解答

轟相飛刀圖　　　　　　　　飛刀入局圖

著法：黑先勝

 1.……　　　　　包7平5!

棄包轟相，兇狠之招！一舉攻破紅方城池。

 2.相三進五　　車5進1　　3.帥五平四　　卒1進1

4. 炮九平五　　　包5平6！

平包照將，妙用「頓挫」，著法精警！

5. 俥二平四　　　……

紅如改走帥四平五，則俥五平一吃馬伏殺，也是黑勝。

5. ……　　　　車5進1！

吃中仕而不吃俥，伏車4進9殺，著法更加乾脆、精彩！一氣呵成，構成勝局。

6. 俥八退六　　　車5退3　　　7. 俥四進一　　　馬9退7

8. 俥八平五　　　車5平9　　　9. 俥五平八　　　馬7進8

10. 俥四進三　　馬8進7（黑勝）

問題圖8解答

進車捉俥圖　　　　　　　　飛刀入局圖

著法：黑先勝

1. ……　　　　車4進6！

進車捉俥，迅速反擊！乃飛刀之手，精妙絕倫！

2.俥四進三　　……

紅如改走炮五進一，則馬7進6，伏車6平7。黑方勝勢。

2.……　　　　車4平8	3.仕五進六　　馬7進8
4.俥四進二　　包2退1	5.俥四退六　　包3進1
6.仕六進五　　車8進3	7.帥四進一　　馬8進7
8.俥四平三　　車8平7	9.仕五進四　　車7退1

至此，紅方認負。以下是帥四退一，則馬7進5吃炮叫將，再車7退1吃俥，黑方獲勝。

問題圖9解答

平車棄馬圖　　　　　　　　飛刀入局圖

著法：紅先勝

1.俥一平二！

平俥棄馬，高瞻遠矚！是棄子搶先的飛刀之手！

1.……　　　　卒3進1　　2.俥二進四！　　……

進俥點中黑陣的「死穴」！下伏進炮叫將打象抽車之惡著，或俥殺中象進炮叫將成「雙獻酒」的殺手。

2. ……	士5進6	3. 俥二平一	包2進1
4. 兵三平四	車3進3	5. 炮二進一	將5進1
6. 炮三進七	包2平7	7. 俥一進一	包7平6
8. 俥一平三	車3平6	9. 炮二退一	車6退1

黑車殺兵，必然！既防抽，又脅仕。

10. 仕四進五	馬2進3	11. 傌一進三	車6進2
12. 炮二平四	車6平5	13. 傌三進四	車5平1
14. 俥三退四	卒5進1	15. 炮四平一	馬3進4
16. 帥五平四	馬4進3	17. 俥三進四	將5退1
18. 炮一進一	象5退7	19. 傌四退三	車1平6
20. 傌三退四			

紅方多子攻守兼備，勝局已定。餘著從略。

問題圖10解答

陷阱飛刀圖　　　　　　　　飛刀入局圖

著法：紅先勝

1. 傌四進六！

紅方悄然進傌，表面看似奔槽偷襲，其實暗藏玄機，妙！

1. ……　　　　　　包1退5

如黑方意識到肋車有危險，則也只有兩條路：一是走車4平1，二是走包8平9，則俥二進四兌車，雖好於實戰，但黑勢都很難。

2. 炮四退五　　車4退2　　3. 炮五平六！　包8進2

黑方認負。因傌後炮打死車，紅多子，勝定。

試卷9　洪智、趙鑫鑫中局飛刀戰法問題測試

問題圖1　紅先勝

黑方柳大華　紅方洪智

提示：觀枰，雙方大子相等，黑方多卒殘士。眼下雙方貼身肉搏已成白熱化，輪走子的紅方應該怎麼下？

問題圖2　紅先勝

黑方陳寒峯　紅方洪智

提示：觀枰，雙方實力相當，黑方僅多一卒，但黑勢較差，紅方各子俱活。輪走子的紅方突發飛刀，迅速得手，應該怎麼下？

問題圖3　紅先勝

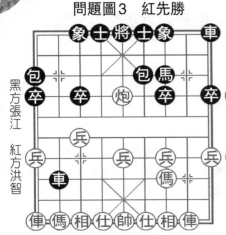

黑方張江　紅方洪智

提示：這是雙方交手僅7個回合的盤面。眼下黑方「棄空頭」力求一搏，右車正捉紅傌。輪走子的紅方放出「飛刀」，應該怎麼走。

問題圖4　黑先勝

黑方洪智　紅方朱琮思

提示：觀枰，紅方炮鎮中路，傌占肋道將門，只要帥五平六就成絕殺。輪走子的黑方突發妙手，搶先入局，應該怎麼下？

問題圖5　紅先勝

黑方胡榮華　紅方洪智

提示：觀枰，黑方少子，但包牽紅方傌傌，4路馬踏紅方傌炮，得子似成必然，況2路車正捉紅炮。紅先放出冷手飛刀，應該怎麼下？

問題圖6　紅先勝

黑方張申宏　紅方趙鑫鑫

提示：觀枰，雙方大小子對等，黑方沉底包氣勢洶洶。輪走子的紅方突施飛刀，殺開一條血路。紅棋究竟應該怎麼下？

問題圖7 紅先勝

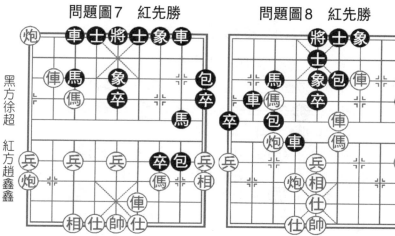

黑方徐超

紅方趙鑫鑫

提示：觀枰，雙方形成各攻一翼的局面。眼下黑卒正捉紅傌，輪走子的紅方突發「飛刀」，擊潰黑方。紅棋應該怎麼下？

問題圖8 紅先勝

黑方洪智

紅方趙鑫鑫

提示：觀枰，雙方六個大子俱在，兵卒數相等，但紅方殘相、子位占優，黑方防線堅固。輪走子的紅方突施飛刀打破僵局，應該怎麼下？

問題圖9 紅先勝

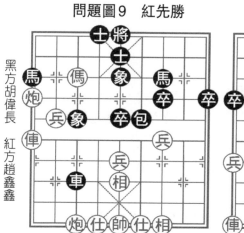

黑方胡偉長

紅方趙鑫鑫

提示：觀枰，紅方子位占優，且多一過河兵。輪走子的紅方如何突破黑方防線，擴優取勝，究竟應該怎麼下？

問題圖10 黑先勝

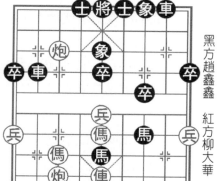

黑方趙鑫鑫

紅方柳大華

提示：觀枰，紅方多子，黑方占勢，眼下黑馬被紅相所捉。輪走子的黑方突施惡手飛刀，一舉取得勝利。黑棋應該怎麼下？

試卷9　解　答

問題圖1解答

叫抽飛刀圖　　　　　飛刀入局圖

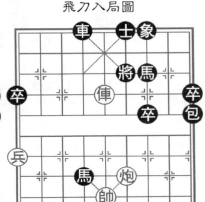

著法：紅先勝

1. 俥六平七！

紅平俥保傌暗伏抽車，招法精警！

1. ……　　　　　　馬5進6

黑方策馬撲槽叫殺，招法強硬，雙方展開白刃格鬥。

2. 炮六平四　　馬6進4　　3. 帥五進一　　車3平5

黑平車叫將欲抽吃炮，不如馬4退5變化較多。

4. 炮四平五　　車5退4

黑方退車吃炮是敗招。若改走士6進5，紅無策。

5. 傌七進六　　車5退2　　6. 俥七退一　　……

紅方退俥打將，頓挫有序，值得讀者學習。

6. ……　　　　　　將6進1　　7. 俥七退二！　　……

退俥再棄俥，胸有成竹，算準殺勢已成！

　　7. ‥‥‥　　　　　車5平4

黑方吃俥已是被迫無奈，否則紅俥迎頭照將後，有炮五進七打車的棋。

　　8. 俥七平四　　將6平5　　9. 炮五平四

成「千里照面」之絕殺！紅勝。

問題圖2解答

「釣魚」飛刀圖　　　　飛刀入局圖

著法：紅先勝

　　1. 傌六進七！

進傌擊中黑方要害！伏俥二平四或平六的凶著，乃飛刀招法。

　　1. ‥‥‥　　　　　象5退7　　2. 俥二平五！　‥‥‥

平俥中路繼續要殺，黑已難應。

　　2. ‥‥‥　　　　　車8平5

黑方兌車無奈，也在紅方的計算之中。

　　3. 傌七進五！

　　馬踏中士，一舉奪勝，黑認負。黑如接走車5進2（士6進5，則炮二進三，士5退6，俥四進三，將5進1，俥四退一殺。紅勝），傌五退七，包9平6，炮二進三。絕殺。

問題圖3解答

棄傌飛刀圖　　　　　　　飛刀入局圖

著法：紅先勝

　　1. 俥九進二！

　　兌俥棄傌，著法強硬！如改走相三進五，則包6平2，同樣失子，局面不利。

1. ……	車2進2	2. 俥二進五	包6平2
3. 炮五退二	包2進3	4. 兵七進一	車9平8
5. 俥二平六	車2平3	6. 俥九平六	包1退2
7. 相三進五	車3退3		

飛相老練，簡單化解黑方車包側擊。

8. 仕六進五　　包2進4　　9. 帥五平六　　車3平1

10. 後傌平八　　車1進3　　11. 帥六進一　　車1退1

12. 帥六退一　　車1進1　　13. 帥六進一　　車8進1

黑屬「一將一要抽吃」，必須變著。現高一步車防紅傌八進六的殺著。

14. 兵三進一　　包2平5　　15. 傌八進七　　車8平3

16. 傌三進四

以下傌四進五，絕殺，紅勝。

問題圖4解答

馬踏中宮圖　　　　　　　飛刀入局圖

著法：黑先勝

1. ……　　　　　馬6進5！

黑馬踩相，馬踏中宮，飛刀妙手！是唯一解紅「鐵門拴」殺的招法。

2. 仕五進六　　……

紅如改走帥五平六貪殺，則車7進1，帥六進一，馬5退3，帥六進一，馬3退5抽俥。黑速勝。

2. ……　　馬5退4　　3. 帥五平四　　馬4退6

4. 炮九進三　　象3進1　　5. 俥六平八　　車7進1

黑方搶先入殺獲勝。

問題圖5解答

棄俥砍象圖　　　　　　　　飛刀入局圖

著法：紅先勝

1. 俥七進二！

棄俥砍象，冷手飛刀！迅速入局，形成勝勢。

1. ……　　車2平3　　2. 傌七退六　　包8進3

3. 兵三進一　　卒7進1　　4. 相一進三

至此，黑方認負。以下黑如接走包8退1，則傌六進四，車3進5，相三退五。下伏傌四進五的凶著，紅方勝定。

問題圖6解答

棄傌踏卒圖　　　　　　飛刀入局圖

著法：紅先勝

1. 傌四進五！

傌踏中卒，見縫插針！由此殺開一條進攻的血路。

1. ……	馬7進5	2. 兵五進一	車4進1
3. 兵五進一	卒7進1	4. 兵五進一	象3進5
5. 俥五進四	……		

紅兵先手換雙象，攻法簡明、犀利。

| 5. …… | 包2平3 | 6. 俥五退四 | …… |

退俥佔據兵線要道，是控制全局的佳著。

| 6. …… | 包8平9 | 7. 仕五進六 | …… |

揚仕為七路炮閃開通道，精巧之著。

| 7. …… | 包3平8 | 8. 炮七平二 | 包8進3 |
| 9. 炮二平三 | …… | | |

平炮瞄卒，算度精確，開始展開最後攻擊。

| 9. …… | 包8進4 | 10. 帥五進一 | 將5平4 |

11. 後炮進三　　　士5進6　　12. 俥五平二　　……

平俥抓包，與雙炮形成歸邊之勢，已勢不可擋。

12. ……	包8平3	13. 前炮進五	將4進1
14. 前炮平一	包9平6	15. 俥二進五	士6退5
16. 炮一退一	將4進1	17. 俥二退一	包6退7

18. 炮一退一

至此，黑方看到如續走將4退1，則炮三進六，已無法抵擋，遂主動認負。

問題圖7解答

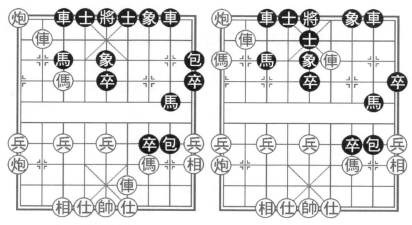

棄傌點穴圖　　　　　　　飛刀入局圖

著法：紅先勝

1. 俥八進一！

棄傌進俥點穴，飛刀之步！為紅傌進九臥槽做鋪墊。

| 1. …… | 士6進5 |

黑如改走卒7進1去傌，則俥八平四，士6進5，傌七進五，包8平3，傌五進三。絕殺，紅勝。

　　2. 傌七進九　　　包9平6　　　3. 俥四進六！

棄俥砍包，石破天驚！飛刀戰法，一舉擊潰黑方防線，至此，黑方認負。以下黑如接走士5進6，則俥八平四，馬3退2，炮九平七打車，也是黑敗。

問題圖8解答

飛傌餵車圖　　　　　　　　　飛刀入局圖

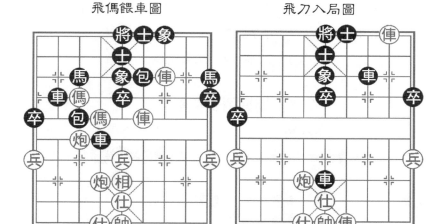

著法：紅先勝

　　1. 傌四進六！

進傌獻俥，巧手飛刀！黑方堅固的防線被瞬間撕破。

　　1. ⋯⋯　　　　　車2平3

黑如改走包3平6去俥，則傌六進八；以下黑如續走車4退2，則炮七平六打死黑車，紅方勝定。

　　2. 傌六進五　　　車3平2　　　3. 炮七進三　　　象7進5

黑如改走包6平3，則俥四平七，包3平7，俥七進四，士5退4，傌五進七，車4退4，傌七退八抽車。紅方形勢占優。

　4.炮七平四　　馬9退8　　5.俥三平二　　車2進3

頑強的戰法可改走馬8進6，紅如俥二進一，則士5進6，俥四進二，俥二退二，不致失子。但缺士怕雙俥，棋仍難下。

　6.俥二進二　　車2平5　　7.炮四平三　　車5進1

　8.俥四平七　　車4平7　　9.俥七平四　　車7進4

　10.俥四退五　　車7退7

至此，紅方多子已成勝勢。餘著從略。

問題圖9解答

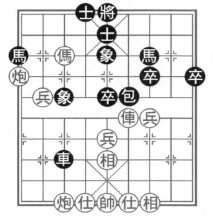
運子飛刀圖

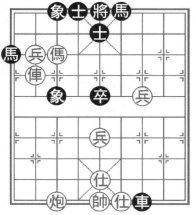
飛刀入局圖

著法：紅先勝

　1.俥九平四！

平俥捉包「醉翁之意不在酒」，目標對準攻擊黑左馬，

精警之著！

1. …… 　　　　包6平8　　2. 俥四進二　　……

進俥卒林，點中黑方要害，是「運子飛刀」的後續手段。

2. …… 　　　　包8進5　　3. 俥四平三　　……

棄相吃卒也是上步進俥卒林的續招。如俥四退四護相，紅方無趣。

3. …… 　　　　車3平5　　4. 仕六進五　　馬7退6

5. 俥三平二　　包8平9　　6. 炮九平一　　……

紅方打邊卒，左炮右移閃擊黑方底線，是佯攻，八路紅兵吃死黑邊馬，才是真槍實彈。

6. …… 　　　　車5平9　　7. 兵八進一！　車9退1

紅進兵好棋，既要吃死黑馬，又迫使黑車後退白費一步棋。

8. 炮一退六　　車9進3　　9. 兵八進一　　……

吃死黑馬，紅方已是勝利在望。

9. …… 　　　　車9平7　　10. 俥二平八　　……

老練，如直接走兵八平九，則象3退1。雖也是贏棋，但尚費周折。

10. …… 　　　　象5退3　　11. 兵三進一

黑方認負。黑如接走車7退5吃兵，紅則俥七退五，叫殺吃車，紅勝定。

問題圖10解答

棄馬趕俥圖 飛刀入局圖

著法：黑先勝

1. …… 車8進7！

黑進車棄馬絕妙！飛刀之招！攻勢如火如荼。

2. 俥五進一 ……

以俥換馬，無奈的選擇。紅如改走俥五平一，則馬5進6，後炮平四，車2進3，仕六進五，馬7退6，傌五進七，車8平7，俥九平八，車7進2，俥一退一，車2平6，前傌進八，將5進1。黑方左翼攻勢猛烈，紅方難以抵擋。

2. …… 馬7進5 3. 相七進五 車8平5

4. 仕六進五 包8平9 5. 俥九平六 車5平8

6. 俥六進四 車8進2 7. 仕五進四 ……

紅如改走相三進五，局勢已然艱難，黑方雙車包的攻勢足以摧毀紅方防線。

7. …… 包9平7 8. 帥五進一 車2進5

　9. 帥五進一　　車8退1　　10. 後炮退一　　包7退3

黑方退包準備下著包7平8，對紅方形成兩翼夾擊之攻勢，至此紅方已無力回天。

　11. 帥五平六　　士4進5　　12. 仕四進五　　包7平8

　13. 後炮進一　　包8進1　　14. 帥六退一　　車8平9

　15. 兵五進一　　包8進1　　16. 帥六進一　　包8平3

　17. 炮七退六　　車9退2　　18. 帥六平五　　卒5進1

　19. 炮七退一　　車2退1

至此，紅方又將面臨失子，只好投子認負。

試卷10 李義庭、李來群中局飛刀戰法問題測試

問題圖1 紅先勝

黑方陳德元　紅方李義庭

提示：此局是紅方的飛刀佳作，妙演送傌、獻炮、棄俥，最後僅憑單傌把黑將困斃於九宮之角。現輪紅方走子，應該怎麼下？

問題圖2 紅先勝

黑方馬寬　紅方李義庭

提示：：觀杆，雙方呈互纏之勢。輪走子的紅方突施妙手飛刀，兌子穩步取勝。紅棋應該怎麼下？

問題圖3　紅先勝

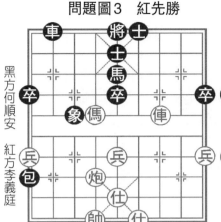

黑方何順安　　紅方李義庭

問題圖4　紅先勝

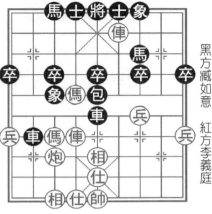

黑方臧如意　　紅方李義庭

提示：此局是紅方妙演「絕命飛刀」的經典佳作。紅方俥偶炮在統帥的率領下，左右夾擊，棄俥入局。紅棋應該怎麼下？

提示：此局是紅方妙用俥偶飛刀術，棄俥殺士，先棄後取，血賺雙士贏得勝利，著法乾淨俐落，精彩異常。現紅棋應怎麼下？

問題圖5　黑先勝

黑方李來群　　紅方胡榮華

問題圖6　黑先勝

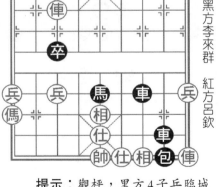

黑方李來群　　紅方呂欽

提示：看盤面雙方大子均等，但紅方右翼防守很弱。輪走子的黑方突放飛刀，一氣呵成。黑棋應該怎麼下？

提示：觀枰，黑方4子兵臨城下。輪走子的黑方突施殺手飛刀，構成絕殺！精妙絕倫。黑棋應該怎麼下？

問題圖7　黑先勝

黑方李來群　紅方柳大華

問題圖8　紅先勝

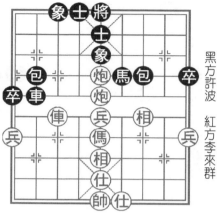

黑方許波　紅方李來群

提示：觀枰，雙方大子相等，但紅方炮打車、傌捉包，形成「雙捉」之勢。黑有絕招應付嗎？黑棋應該怎麼下？

提示：觀枰，紅方雙炮，兵馬在中路排成一字「長蛇陣」，形勢占優。輪走子的紅方突發飛刀，擊中要害，應該怎麼下？

問題圖9　紅先勝

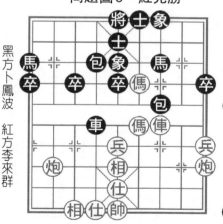

黑方卜鳳波　紅方李來群

問題圖10　紅先勝

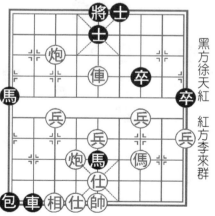

黑方徐天紅　紅方李來群

提示：看盤面黑方淨多兩卒，久戰下去顯然於紅不利。輪走子的紅方突施妙手，運用抽絲剝繭般的招法取勝，應怎麼下？

提示：觀枰，雙方形成對攻之勢。輪走子的紅方突發飛刀。乍看以為走漏，實則絕妙之極，一舉取勝！紅棋應該怎麼走？

試卷10解答

問題圖1解答

調傌攻殺圖　　　　　　　飛刀入局圖

著法：紅先勝

1. 傌三進四！

調傌運攻，好棋！把黑將困斃於九宮之角，入局開始。

| 1.…… | 將4進1 | 2. 俥七平六 | 包3平4 |

3. 兵七進一！　　……

送兵別馬腿，伏炮五平六肋炮攻殺，緊湊有力！

| 3.…… | 象5進3 | 4. 炮五平六 | 象3退5 |
| 5. 炮六退三 | 馬2進3 | 6. 兵五進一！ | …… |

衝中兵獻炮，算度深遠，對局勢的分析了然於胸。如改走炮六進七打包得子，則車1退1，俥六平九，包1退9。雖屬紅優，但黑可抵抗。

| 6.…… | 馬3進4 | 7. 兵五進一 | 馬4退5 |

8. 兵五進一　　　馬5退6　　9. 傌四退二　　　車1退1

10. 傌二退三！

紅回傌踏卒棄傌，絕妙！以下黑如車1平4吃傌，則兵五進一，馬6退5，傌三退五殺。紅勝。

問題圖2解答

炮轟底象圖　　　　　　　　　飛刀入局圖

著法：紅先勝

1. 炮三進七！

炮轟底象，冷手飛刀！入局由此開始。

1. ……　　　　　　象5退7　　2. 傌二進三　　　象7進9

飛象捉傌交換，無奈！黑如改走馬6進4（如包6進3，則傌三進四，將5平4，傌五平六殺。紅勝），則傌五平六，包6平3，炮四進二。紅棄子有攻勢。

3. 炮四進三　　　象9進7　　4. 傌五退二　　　馬6進8

5. 傌五平七　　　前馬進7　　6. 炮四退四　　　車3平2

7. 俥七平三　　車2平3　　8. 俥三退三　　車3進1

9. 俥三進四　　車3平5　　10. 炮四進一　　車5退1

11. 炮四平五（紅勝）

問題圖3解答

運炮攻殺圖　　　　　　飛刀入局圖

著法：紅先勝

1. 炮六平二！

平炮右翼叫悶妙殺！入局由此開始。

1. ……　　　　車2進9　　2. 帥六進一　　將5平4

3. 炮二進七　　將4進1　　4. 俥三退三　　包1平2

5. 俥三平六！　……

傌後藏俥，暗伏殺機！

5. ……　　　　包2退5　　6. 炮二退一！　……

退炮叫將，頓挫有致，緊要之著！

6. ……　　　　士5進4

黑如改走將4退1，則傌六進七，將4平5，炮二進一。紅速勝。

7. 傌六進四　　將4退1　　8. 俥六進五　　將4平5

9. 俥六進二！　　……

獻俥於馬口，妙用「引離」之術，構成「傌後炮」妙殺！

9. ……　　　　馬5退4　　10. 傌四進三（紅勝）

問題圖4解答

伏殺飛刀圖

飛刀入局圖

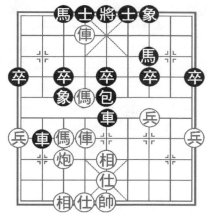

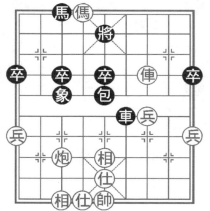

著法：紅先勝

1. 俥四平六！

右俥左移占肋伏殺，搶先下手！精警異常。

1. ……　　　　士6進5　　2. 傌六進七！　　將5平6

3. 前俥進一　　士5退4　　4. 俥六進六　　將6進1

5. 後傌進五　　……

白賺雙士，勝勢已成。

5. ……	車2平5	6. 俥六平三	車5退1
7. 俥三退一	將6退1	8. 俥三退一	車5平6
9. 俥三進二	將6進1	10. 傌七進六	將6平5

11. 俥三退三

至此，黑方藩籬僅剩孤象，敗局已定，只有認負。

問題圖5解答

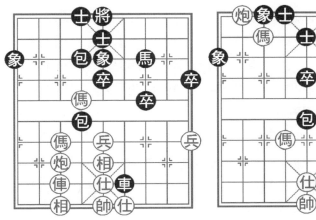

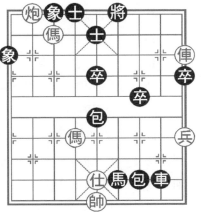

著法：黑先勝

1. …… 車6進8！

棄象進車塞相腰，直擊紅方要害，係點穴飛刀術！

2. 相五進三 象5進3

紅方揚相卒口攔包，實屬無奈，因黑有前包平8的凶著。黑方飛高象絆傌腿，為今後士角包左移埋下伏筆，一著兩用。

3. 炮七平八 馬7進6 4. 炮八進七 象3退1

5. 傌五退七　　象3退1　　　6. 傌六進八　　後包平7

平包攻相，選點正確！若改走後包平8，紅可相三退
一，黑方無趣。

7. 俥七進六　　包7進3

紅如改走相三退一，黑則包4平8，紅方也難應付黑飛
包轟相伏殺，紅方局勢危矣！

8. 仕五進四　　馬6進5　　　9. 仕四進五　　車6平8

10. 仕五進六　　車8進1　　11. 帥五進一　　包4平5

12. 傌八進七　　將5平6　　13. 俥七平一　　馬5退3

14. 傌五進四　　車8退1　　15. 帥五退一　　馬3進4

16. 帥五平六　　包5平4　　17. 傌四退六　　馬4進3

18. 傌六進四　　馬3退4　　19. 傌四退六　　馬4進6

20. 帥六平五　　包7進3　　21. 仕四退五　　包4平5

以上黑方步步緊逼，一氣呵成，令人叫絕！至此紅方看
到如接走：①帥五平六，則車8進1，帥六進一，馬6退5，
帥六進一，車8退2殺；②仕五退四，則包7進1，帥五進
一，馬6退5殺，黑勝。

問題圖6解答

著法：黑先勝

1. ……　　　　車8平5！

棄車殺中仕，是「棄子引離」戰術的妙用！

2. 帥五進一　　馬5進7　　　3. 帥五退一　　車7平6！

以下紅如接走帥五平六，則車6進3，帥六進一，車6
平4。連殺，黑勝。

殺手飛刀圖　　　　　　飛刀入局圖

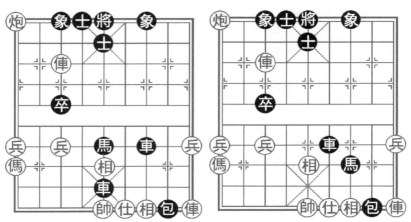

問題圖7解答

成竹在胸圖　　　　　　飛刀入局圖

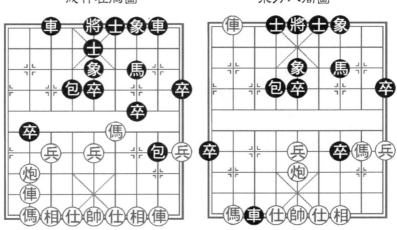

著法：黑先勝

1.……　　　　　　　車2平3！

平車看似平淡和無奈，其實棄包後對局勢的牢控已了然
於胸！屬刃不見血之飛刀！

2. 俥二進三　　車8進6

紅方吃包得子必然，否則局勢更加被動。

3. 傌四退二　　車3進6

黑方進車吃兵，窺中兵、捉底相，乃飛刀之後的既定著法。紅方破綻百出，只能防守，毫無還手之力。

4. 炮八平五　　卒2進1

黑衝卒封俥，伏包4平2打雙得子的手段，不給紅方喘息之機。

5. 俥九平八　　車3進3

紅方避俥必然，黑方吃相捉傌「順手牽羊」。

6. 俥九進八　　士5退4　　7. 傌八進九　　卒7進1

黑渡7路卒，已有雙卒過河，且控制著紅方雙傌的出路，紅方已舉步維艱。

8. 俥九平八　　卒2平1　　9. 傌九退八　　卒7進1

至此，黑方控制了全局，勝局已定。

問題圖8解答

著法：紅先勝

1. 前炮進二！

棄炮轟士，著法兇悍！擊中要害，奪取勝局。

1. ……　　　　將5平6

黑如改走馬6退5去炮，則俥七進二，包7退3，傌五進七踩炮。紅方勝勢。

2. 前炮平六　　包2平5　　3. 炮五進二　　包7平8

4. 傌五退三　　車2進5　　5. 仕五退六　　馬6進7

轟士飛刀圖　　　　　　飛刀入局圖

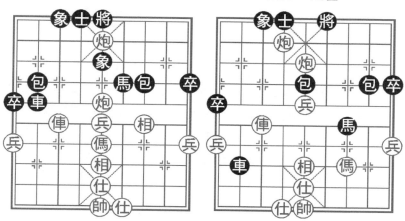

6. 仕四進五　　車2退2　　7. 兵五進一！

衝兵捉包，通俥捉馬，紅方必得子勝定。

問題圖9解答

強兌飛刀圖　　　　　　飛刀入局圖

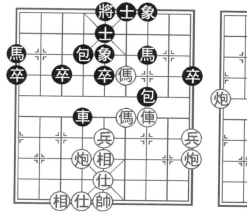
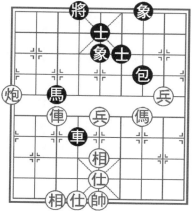

著法：紅先勝

1. 炮八平六！

強行兌炮，飛刀之招！一可控制將門，二可防黑包4進1打馬。

| 1. …… | 包4進5 | 2. 炮一平六 | 士5進6 |

3. 兵五進一　　……

挺中兵，妙手！攔車、捉包、傌踏中卒，一石三鳥。

3. ……	車4退1	4. 後傌進五	馬7退9
5. 傌四進二	包7平8	6. 俥三進四	馬9進8
7. 俥三退二	包8退2	8. 俥三平二	包8平9
9. 俥二平一	卒1進1	10. 傌五退四	車4平6

紅方一氣掠得雙卒，局面見佳，現退馬是以退為進的好手。

11. 傌四退三	士6退5	12. 俥一平五	車6平7
13. 傌三進五	馬1進2	14. 俥五平七	馬2進4
15. 俥七退二	馬4退5	16. 傌五進三	包9平7
17. 傌三進五	馬5進3	18. 炮六進四！	馬3退2
19. 炮六退一	車7進2	20. 傌五退三	包7進2

紅傌忽進忽退，飄然自若，頗見功力。

| 21. 炮六平五 | 車7平4 | 22. 兵一進一 | 馬2進3 |
| 23. 兵一進一 | 將5平4 | 24. 兵一平二 | 包7退1 |

25. 炮五平九（紅勝）

以上紅方抽絲剝繭般的細膩之招，將黑方四卒蠶食殆盡。至此，紅方反多雙兵已成勝勢。餘著從略。

問題圖10解答

著法：紅先勝

飛傌棄俥圖　　　　　飛刀入局圖

1. 相七進五！

紅飛刀去黑馬！看似漏著，實則絕妙之極！算準勝券在握。

1. ……　　　車2退6　　2. 相五退七　　車2平5

3. 炮七平二　　將5平4

黑如改走上士或落士，則炮六平五打死車，紅方多兵勝定。

4. 傌三進四　　車5平1　　5. 傌四進六　　士5進4

6. 傌六進五！　　士4退5

黑如改走將4平5，則傌五進三，將5進1，炮二進一。紅勝。

7. 炮二退一！

退炮打車，連祭飛刀！黑方認負。因如續走車1退1，則傌五退六，士5進4，傌六進四，將4平5，傌四進三，將5進1，炮二進二。連殺，紅勝。

第三單元

象棋大師殘局妙手
問題測試

　　所謂「殘局妙手」，即在象棋對弈中的殘局階段所弈出的精彩著法。一局棋進入殘局階段，其局勢優劣已很明顯。因此在殘局階段應盡可能找出「妙手」，使勝勢儘快獲勝、劣勢盡可能弈和。

　　「殘局妙手」有多種戰術手段，採用哪種手段要根據具體情況。當然，要想在臨場時迅速發現妙手也絕非易事，要透過長期訓練及對弈才能熟練掌握殘局技巧。

　　以下我們選出象棋大師「殘局妙手」60 例進行測試，希望讀者也能在測試題中找出妙手，正確解答試題。

試卷1　運子妙手問題測試

在象棋對局中，正確運子相當重要，特別是在殘局階段，因為它關係到一局棋的勝、和、負。在關鍵時刻，或驅子疾進、佔領制高點；或曲折迂迴、暗度陳倉。能夠制定出正確運子方向，就能取得局面的主動。

以下選擇象棋大師實戰對弈精妙運子10例進行測試。你能分別看出他們是如何運子的嗎？

第1題　伸炮窺士　紅先勝　　第2題　縱橫馳騁　紅先勝

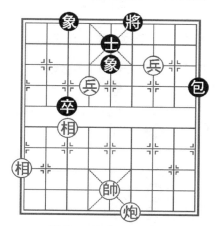 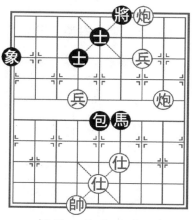

提示：該局紅方雙兵已逼近黑方九宮，那麼紅方應如何運子取勝呢？

提示：該局黑馬正捉紅炮，那麼紅炮的去處在哪裏呢？

第3題　車行秘道　黑先勝　　第4題　車馬絕食　紅先勝

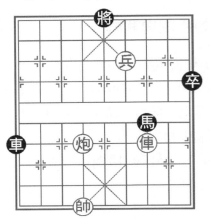 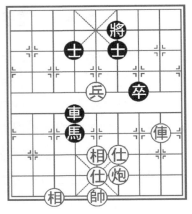

提示：枰面上紅俥正捉黑馬，黑如逃馬顯然落敗。你能看出黑方可以兌俥取勝嗎？

提示：該局黑方缺雙象。你如何掌握「缺象忌炮攻」的規律而發揮紅炮的作用呢？

第5題　平包邊陲　黑先勝　　第6題　銜枚疾進　紅先勝

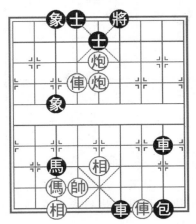

提示：該局紅方雖多一炮，但缺雙仕。你能把握「缺仕怕雙車」的機遇而執黑取勝嗎？

提示：枰面上紅雖少一子，但中炮與雙俥、兵的位置俱佳，迅速運兵助攻是獲勝的關鍵。

第7題　一步登天　黑先勝

提示：該局黑方多卒已呈勝勢，但臨門一腳應如何處理呢？

第8題　俥傌逼宮　紅先勝

提示：枰面上正在兌俥。在黑方缺雙象的情況下，紅方能接受兌俥嗎？

第9題　棄卒引離　黑先勝

提示：該局紅方雖多一兵，但缺一仕。你能執黑借先行之利棄卒引離而迅速獲勝嗎？

第10題　炮占花心　紅先勝

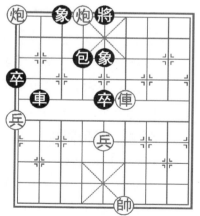

提示：該局紅方多一炮。那麼你若執紅如何正確運炮而取勝呢？

試卷1 解 答

第1題 伸炮窺士

【著法】紅先勝

此局紅方雖多兵，但黑包仍有一定防守能力，因此該局不宜久戰。

　　1. 炮四進五　　……

計劃下一著兵三平四再炮四平五叮士，行動方向準確。

　　1. ……　　　　將6進1　　2. 兵六平五　　……

預計下一著兵三平四連殺，著法兇悍！

　　2. ……　　　　將6退1　　3. 兵三平四　　將6平5

　　4. 兵四進一　　包9進3　　5. 炮四平五　　……

緊著。上一著黑伸包準備右移驅兵，現紅平炮鎮中，黑包如繼續右移就來不及攻兵了。

　　5. ……　　　　士5進6

黑如包9平5，紅則兵五平六，黑仍丟士。

　　6. 兵五進一　　將5平4　　7. 兵五平六　　將4平5

　　8. 帥五平六　　包9平4　　9. 兵六進一　　包4退3

　10. 炮五平四（紅勝）

第2題 縱橫馳騁

【著法】紅先勝

　　1. 炮二進四　　將6進1　　2. 兵三進一　　將6進1

　　3. 炮二退八　　……

運子路線正確！紅如炮二退九，則按原計劃行棋將有麻煩。

　　3. ……　　　　馬6進8　　4. 炮三平八　　……

絕妙的運子！伏炮二平四得子。

　4. ……　　　　　　士5退4

黑如象1退3，則炮八退二，象3進5，兵六進一。以下黑如阻止紅方兵六平五的殺著，則必丟子。

　5. 炮八退二　　士4退5　　6. 兵六進一　　象1進3
　7. 炮二平四　　包5平6　　8. 仕五退四

又是一招絕妙的運子，現棄炮伏帥六平五絕殺。至此紅勝。

縱觀以上著法，紅方雙炮縱橫馳騁、移形換步，以精妙運子而獲勝。

第3題　車行秘道

【著法】黑先勝

　1. ……　　　　　　車1進3　　2. 帥六進一　　車1平7

行車路線正確。此招獻車絕妙！先棄後取，奠定勝局。

　3. 俥三退三　　……

紅如俥三平四，黑則車7平5。勝定。

　3. ……　　　　　　馬7進6　　4. 帥六退一　　馬6進7

至此黑方勝定。

在雙方沒有士相（象）的情況下，殘局馬勝炮。黑方根據此規律制訂運子目標。

第4題　車馬絕食

【著法】紅先勝

　1. 兵五進一　　……

進兵助攻，制定可持續發展方針。

　1. ……　　　　　　將6平5　　2. 兵五進一　　將5平4
　3. 兵五平四　　馬4退2　　4. 俥二進五　　將4退1

5. 兵四進一　　……

在炮火掩護下，衛枚疾進，控制黑將活動範圍。此時，黑方已舉步維艱。

5. ……　　　　車4平9　　6. 仕五退四　　車9平4

7. 炮四平二　　……

在二路俥的掩護下，平炮攻擊黑方薄弱的左翼，運子方向精確。

7. ……　　　　將4進1　　8. 俥二進一　　馬2進4

9. 炮二平六　　……

紅炮施展凌波微步，左右飄浮不定，令黑防不勝防。

9. ……　　　　馬4退6

黑如馬4進3，則俥二退八，以下飛相，黑難應。

10. 炮六退一　　馬6退4　　11. 俥二平五　　車4進3

12. 相五進七

至此，黑方車、馬絕食，無一能擅離4路線，否則紅兵四平五即殺。以下紅方可兵四平五破士後再退俥捉馬。紅勝。

第5題　平包邊陲

【著法】黑先勝

1. ……　　　　車6退1　　2. 帥六進一　　車8進2

3. 俥三平六　　包8平9

平包邊陲，行動方向正確。黑如貪馬改走車6平3，則俗不可耐。

4. 前炮平八　　包9退2　　5. 相五進七　　車6退1

6. 炮五退四　　車6平5

黑此招一出，紅如萬丈高樓失足，揚子江崩舟，已無法

全身而退。

　7. 帥六平五　　　車8退1（黑勝）

第6題　銜枚疾進

【著法】紅先勝

　1. 兵四進一　　　……

急攻不下，進兵助戰，是正確的運子方向。

　1. ……　　　　包9進2　　　2. 兵四進一　　　包9平5

　3. 兵四進一　　　……

紅兵銜枚疾進，攻佔象腰，運子已達目的地。

　3. ……　　　　象7進9　　　4. 帥五平六　　　……

御駕親征，運子巧妙。

　4. ……　　　　象9進7　　　5. 俥三平四　　　車8進2

　6. 俥四平一　　　車8平9　　　7. 炮五進五　　　士5退6

　8. 俥六進五　　　車9平5　　　9. 俥一進三（紅勝）

該局三進兵及出帥助攻均為精妙運子。

第7題　一步登天

【著法】黑先勝

　1. ……　　　　包5進3

一步登天，勝勢已不可動搖，此招一出，紅只能逃俥。紅如走仕六退五，黑則馬7進8，帥四進一，包5平9。黑速勝。

　2. 俥八進九　　　卒4進1　　　3. 俥九進八　　　馬7進8

　4. 帥四平五　　　包5退4

死子不急吃！先運炮控制制高點，並疏通馬卒的運動空間。

　5. 炮四進二　　　卒4進1　　　6. 帥五進一　　　馬8退7

| 7. 炮四退二 | 馬7退6 | 8. 炮四進一 | 馬6進4 |

這一階段，黑馬馳騁疆場、輕靈飄逸，其精妙運子令人擊節讚歎。

| 9. 傌八退六 | 卒4平5 | 10. 帥五平四 | 馬4進3 |

至此紅已無法防守黑方馬包卒的攻勢，紅勝。

此局黑方馬包卒均是取捷徑運子到達目的地。

第8題　俥傌逼宮

【著法】紅先勝

1. 俥三平一　……

枰面上，紅方除多雙相外，其他子力完全相同。但紅方子力已集結前沿陣地，因此紅不願兌子成和。現紅俥平一路趕傌，著法積極。

1. ……	馬9退7	2. 傌五進三	將5進1
3. 俥一退一	將5平4	4. 俥一平二	馬7退5
5. 傌三退二	……		

精妙的運子，棄兵打造俥傌逼宮的平臺。

| 5. …… | 車7平5 | 6. 俥二進一 | 卒4平5 |
| 7. 俥二平四 | | | |

上一段，紅俥閃躲騰挪，現終於運子到位。黑已阻止不了以下紅方傌二進四再傌四進二的殺著，至此紅勝。

第9題　棄卒引離

【著法】黑先勝

1. ……	卒6進1	2. 仕六進五	車4進1
3. 俥七進四	將4退1	4. 俥七進一	將4進1
5. 俥七退七	包2進6		

黑2路包運至紅方死亡線，著法有力。如改走車4平5

反而囉唆。

　　6. 仕五退六　　　卒6進1

棄卒引離紅帥，至此黑勝。紅如續走帥五平四，黑則車4進1殺。

此局的閃光點在於第5著包2進6的精妙運子。

第10題　炮占花心

【**著法**】紅先勝

1. 炮六退一	車2退4	2. 俥四進四	將5進1
3. 俥四退一	將5退1	4. 炮九退一	車2進1
5. 炮六平五	……		

運炮至花心，惡極、妙極！既伏炮五退三抽車，又可俥四進一棄炮抽車。黑下著如走將5平4，仍可俥四進一抽車。此招一出，黑勢危矣。

| 5. …… | 車2進8 | 6. 帥四進一 | 車2退1 |
| 7. 帥四退一 | 包4進6 | 8. 炮五平八 | |

以下黑阻止不了紅方炮九進一或俥四進一的殺著，至此紅勝。

試卷2　獻子妙手問題測試

　　凡走子送吃者謂之「獻著」。一局棋進入中殘階段時，經常會出現一方透過獻子迅速入局或扭轉乾坤、轉危為安的情況。精妙的獻子似魔術師的上乘表演，能收到奇妙的實戰效果。

　　以下從眾多大師的對弈中精選10例「獻子妙手」，請讀者審視，正確解答。

第1題　車獻炮口　黑先勝　　第2題　雙馬搶槽　紅先勝

　　提示：該局雙方大子相同，黑少雙象。你執黑能利用獻車手段取勝嗎？　　提示：該局紅方無俥。你能借先行之利而巧妙獻兵取勝嗎？

第3題　雙傌脅士　紅先勝

提示：該局黑方子力擁塞，紅方可以透過「獻傌」及雙傌脅士戰術取勝。

第4題　二度獻車　黑先勝

提示：觀杆面，黑方已呈勝勢。你執黑如何透過「獻車」完成臨門一腳？

第5題　棄炮獻兵　紅先勝

提示：乍看杆面，雙方皆難迅速入局。你執紅能透過棄炮、獻兵入局嗎？

第6題　回馬金槍　黑先勝

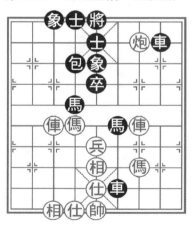

提示：該局雙方子力完全對等。那麼黑方如何憑藉先行之利，採取獻子戰術取勝呢？

第7題　中路突破　紅先勝

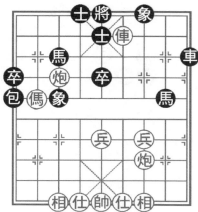

提示：乍看枰面，局面較平穩。那麼紅方應如何採取中路突破的方法取勝呢？

第8題　天馬行空　黑先勝

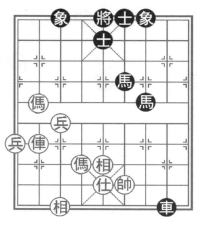

提示：該局紅方淨多雙兵。那麼黑如何利用先行之利，透過「獻馬」而取勝呢？

第9題　馬卒逞強　黑先勝

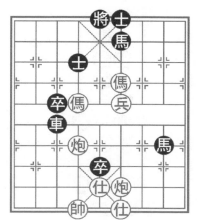

提示：該局雙方子力相近，乍看黑方很難入局。你能看出黑如何透過獻馬獲勝嗎？

第10題　中兵助戰　紅先勝

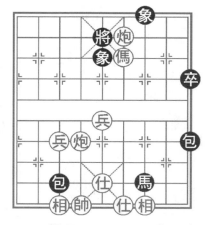

提示：該局紅方多一中兵。紅方應如何透過進兵、獻炮而一舉獲勝呢？

試卷2　解　答

第1題　車獻炮口

【著法】黑先勝

1. ……　　　　　　包6平5　　2. 炮二退七　　包1進5

3. 相七進五　　……

無奈的選擇。紅如俥八退二，則馬4進2；再如傌七退八，則車6平3，紅均難應。

3. ……　　　　　　馬4進5　　4. 炮二進二　　馬5進3

5. 帥五平六　　包5平4　　6. 炮二平六　　車6退3

炮口獻車，精妙絕倫！由此摧毀紅方的防禦工事。

7. 炮八平四　　車2進7　　8. 炮六進五　　包1退1

至此，黑勝。

該局黑方利用先行之利，多次實施調虎離山之計，終局以獻車突破對方防線而獲勝。

第2題　雙馬搶槽

【著法】紅先勝

1. 兵六進一　　將4平5　　2. 兵六平五　　……

獻兵取勢，獲勝要著。

2. ……　　　　　　將5進1　　3. 傌七退六　　將5退1

4. 傌六進七　　將5退1　　5. 傌八退六　　將5進1

6. 傌六退五　　將5進1　　7. 傌五進三（紅勝）

該局紅方透過獻兵取勢，雙傌盤旋，一氣呵成，是一則無俥殺有車的典範。

第3題　雙俥脅士

【著法】紅先勝

1. 俥三進四　　　包5進5

暫解燃眉，黑如車9退2，紅則俥三平一獻俥勝。

2. 俥三平一　　……　　　　獻俥！

解除黑9路車對紅底炮的威脅。

2. ……　　　　　車9平7　　3. 相三進五　　馬4進3

4. 俥一平四　　將5平4　　5. 俥八平五

雙俥脅士！黑已無法防守。黑如續走馬3退5，則俥四進一，將4進1，俥四平六。紅勝。

第4題　二度獻車

【**著法**】黑先勝

1. ……　　　　　車4進2

獻車瞄相，著法兇悍！

2. 俥四進四　　車4平3　　3. 俥八平五　　車3平5

再次獻車！枰場驚魂。紅方已四面楚歌。

4. 俥五平七　　……

如俥五進一，黑則包5進5，以下無論紅方如何應著，黑均包3進6成殺。

4. ……　　　　　車5進2　　5. 帥五平四　　車5平8

至此，紅方無解。

第5題　棄炮獻兵

【**著法**】紅先勝

1. 傌七進九　　……

棄炮撲槽，著法兇悍。黑如接受棄炮，紅則傌九進七，攻勢猛烈。

1. ……　　　　　包1平3　　2. 傌九進八　　象5退3

3. 傌五進六　　馬3退2　　4. 傌六退八　　馬2退1

5. 後傌退六	包3退2	6. 炮六平三	馬7退9
7. 兵五進一	馬1進2	8. 傌八退七	士5進4
9. 炮三平五	士4退5	10. 兵五進一	……

象口獻兵窺殺！精妙之著。

| 10. …… | | 象3進5 | 11. 傌六進四 | 雙殺，紅 |

勝。

第6題　回馬金槍

【**著法**】黑先勝

| 1. …… | | 象5進7 |

傌口獻象，入局妙手。因紅傌如吃象，黑有馬6進8窺槽的惡手。

| 2. 傌三進四 | 馬4進6 | 3. 傌六進七 | 包4平7 |

將「獻象」方針貫徹到底。

| 4. 俥三進一 | 包7平3 | 5. 俥三退五 | 包3進3 |
| 6. 相五進七 | 馬6進8 | 7. 俥三進三 | 馬8退7 |

獻馬脅炮這一回馬金槍奠定了勝局。以下紅如續走俥三退三，黑則車8平7。勝定。

第7題　中路突破

【**著法**】紅先勝

1. 炮三平五	車9平4	2. 炮五進四	象3退5
3. 仕四進五	馬8退7	4. 俥四退一	馬7進6
5. 帥五平四	……		

出帥牽馬，未雨綢繆。

| 5. …… | 馬3退1 | 6. 傌八進七 |

獻傌妙極！至此紅勝。黑如續走車4進2，則傌七進九，車4平3，炮七進三，車3退4，俥四退二。紅勝。

第8題　天馬行空

【著法】黑先勝

1. ……　　　　　馬7進9

該局紅方多子，黑方久戰不利，必須速戰速決。現利用紅方帥位不好，飛馬邊線突破，決策正確。

2. 仕五進四　　車8平4　　3. 俥八退一　　……

紅如俥八平一，則馬6進8，俥一平六，馬8進6，俥六進三，車4退1，帥四退一，馬9進7，帥四平五，馬6進8，仕四退五，馬8進7，帥五平四，車4平5，相五退三，後馬進8。紅雖頑強抵抗，但終不能挽回敗局。

3. ……　　　　　馬6進5

突如其來的「獻馬」，紅如墜五里霧中。

4. 傌六進五　　車4平5　　5. 仕四退五　　馬9進8

6. 帥四進一　　車5退1　　7. 傌五退三　　車5平6

8. 傌三退四　　馬8進7（黑勝）

該局黑方以少勝多，著法犀利，第3招獻馬猶為精妙。

第9題　　馬卒逞強

【著法】黑先勝

1. ……　　　　　馬8進6

仕尖獻馬！伏車3進4連殺，招法兇悍！

2. 炮六平七　　……

紅如仕五進四，則卒5平4，炮六平七，卒4進1，帥六進一，車3平4。黑連殺勝。

2. ……　　　　　車3平2

至此黑勝。紅如續走：①帥六平五，則卒5進1，仕四進五，車2進4。黑勝；②炮七退三，則車2進4，仕五進

四，卒5平4，黑勝。

第10題　中兵助戰

【**著法**】紅先勝

1. 炮四平二　　包9平3　　2. 傌四退二　　將5平6

3. 兵五進一　　……

目前枰面上雙方子力基本相等。現紅進中兵助戰，對黑方已構成威脅。

3. ……　　　馬7退6　　4. 兵五進一　　象5退3

5. 兵五平四　　馬6退5　　6. 炮六平四

獻炮！入局妙手。至此紅勝。黑如續走馬5進6，則兵四進一，將6退1，傌二進三，以下伏兵四進一連殺。

試卷3 棄車妙手問題測試

在象棋對局中，車的威力最大，因此不可輕易丟車。但在對局中，特別是在殘局階段，往往會因形勢需要而「棄車」入局。棄車入局的場面大都十分精彩。

以下精選 10 例大師對弈中所出現的精彩棄車入局妙手，請大家解答。

第1題　回馬妙殺　紅先勝　　第2題　黑虎掏心　黑先勝

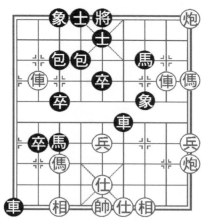 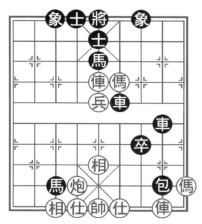

提示：是局紅方雖有抽將之勢，但無子可抽。你執紅能透過棄俥取勝嗎？

提示：該局紅兵正捉黑車，那麼黑方如何透過棄車而迅速取勝呢？

第3題　三車鬧士　黑先勝

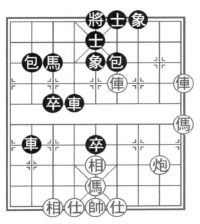

提示：觀枰面，黑方多卒。那麼黑方如何憑藉先行之利由中路突破而獲勝呢？

第4題　底線包抄　紅先勝

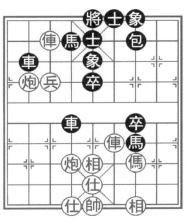

提示：該局雙方子力基本對等。你執紅能以底線包抄之法取勝嗎？

第5題　雙龍歸天　紅先勝

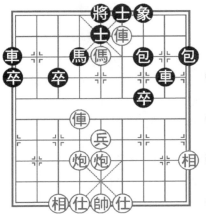

提示：看似難以迅速入局的枰面，你執紅能透過勇棄雙俥而很快獲勝嗎？

第6題　二傌盤將　紅先勝

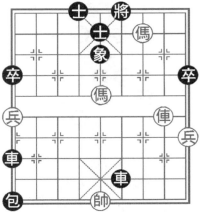

提示：該局紅方已岌岌可危。你執紅能憑藉先行之利，透過棄俥而利用雙傌取勝嗎？

第7題　太監追皇　黑先勝

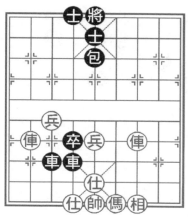

提示：該局黑方雙車、卒已集結前沿陣地。那麼黑方應如何借先行之利而棄車入局呢？

第8題　調動敵軍　紅先勝

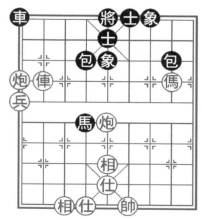

提示：該局黑方憑藉底車和擔子包似乎可以守住天險，但紅方可以調動敵軍，棄俥入局。

第9題　捷足先登　紅先勝

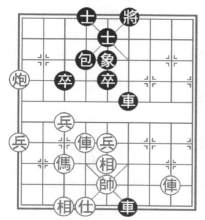

提示：該局雙方各有顧忌。你執紅能透過棄俥而捷足先登嗎？

第10題　單騎闖營　紅先勝

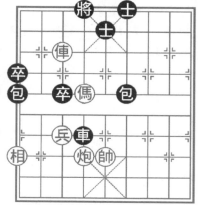

提示：枰面上，紅如逃俥則丟炮。那麼紅方如何借先行之利連棄俥炮而單俥擒敵呢？

試卷3　解　答

第1題　回馬妙殺

【著法】紅先勝

1. 俥二進三　　　車6退5　　　2. 傌一進二　　　……

進傌棄俥，頗有遠見。在複雜的枰面上，能弈出此招棄俥妙手也決非易事。

2. ……　　　　　馬7退8　　　3. 炮一平二　　　包4平8

4. 俥八進二　　　車1平3　　　5. 仕五退六　　　包3平7

6. 傌二進四　　　包7進7　　　7. 仕四進五　　　包8平6

8. 傌四退二

一招回傌已呈絕殺。以下黑當然不能續走馬8進6和士5退6。黑如接走包6退2，則炮一平四，士5退6，傌二退四，馬8進6，俥八平四，士6進5，俥四進一（再棄俥），將5平6，炮二平四。紅勝。

第2題　黑虎掏心

【著法】黑先勝

1. ……　　　　　車6進4　　　2. 仕六進五　　　車8平4

3. 帥五平六　　　車6平5

棄車砍仕，黑虎掏心，紅方陣地頓時被炸開缺口。

4. 仕四進五　　　車4進3　　　5. 帥六平五　　　車4退2

6. 帥五平四　　　車4平6（黑勝）

該枰面為中局階段，形勢頗為複雜。黑透過棄車殺仕，僅廖廖數著即取勝，可見棄車入局威力巨大且精彩。

第3題　三車鬧仕

【著法】黑先勝

1. …… 　　　　　卒5進1 　　2. 傌五進七 　　卒5平4

紅如相七進五，黑則車2平5。紅亦難應。

3. 傌七退九 　　車2平5 　　4. 仕四進五 　　卒4進1

枰面上已呈現「三車鬧仕」形勢，紅方已岌岌可危。

5. 炮二退二 　　車5進2

棄車殺仕，精妙絕倫！至此黑勝。紅如續走仕六進五，黑則包2進7，仕五退六，車4平5。黑勝。

第4題　底線包抄

【著法】紅先勝

1. 俥七進一 　　士5退4 　　2. 俥七平六 　　將5進1

惡極！妙極！紅方棄俥砍士，黑不能接受棄俥，否則紅俥四進六殺。

3. 俥四進六 　　……

底線包抄！伏俥六平五殺，黑已難應。

3. …… 　　　　　車2退2 　　4. 炮八進二

一錘定音！紅如改走俥六平八賺得一馬，則俗不可耐。現進炮叫將，已呈絕殺之勢。黑如續走車2進1，則俥六平五殺；再如馬4進3，紅則俥六退一妙殺。

第5題　雙龍歸天

【著法】紅先勝

1. 俥六平八 　　車1退2

紅方平俥，頓挫有致。先虛晃一槍攻擊黑方薄弱的右翼，實施調虎離山之計，迫使黑車回防。

2. 俥八平四 　　包9退2 　　3. 傌五進三 　　……

大膽棄俥，胸中自有雄兵百萬。

3. …… 　　　　　馬4退6 　　4. 俥四進四 　　將5平4

黑如車8退2，則俥四平五，將5平4，炮六退一，包7平5，俥五退一，再炮五平六殺。

　5. 炮六退一　　車8退2　　6. 俥四進一

再棄一俥，石破天驚！至此紅勝。黑如續走包9平6，紅則炮五平六殺。

該局乍看枰面，紅方一時很難入局。但透過勇棄雙俥，迅速獲勝。在象棋對局的中、殘局階段，棄俥攻殺是一種激烈、迅速、精妙的入局手段。

第6題　二傌盤將

【著法】紅先勝

　1. 俥二進五　　象5退7　　2. 俥二平三　　將6進1
　3. 傌五進三　　將6進1　　4. 俥三平四　　……

此招棄俥並非在絕望中聊以自慰，而是算度精確的入局妙手。

　4. ……　　　士5退6　　5. 傌三退五　　將6退1
　6. 傌五進六　　將6進1　　7. 傌三退二

二傌盤將，紅勝。

該局紅方在劣勢下，透過棄俥精妙入局，是一則不可多得的佳構。

第7題　太監追皇

【著法】黑先勝

　1. ……　　　車4進2

棄車殺仕，緊著，不給紅方進傌防守的機會，算準棄車後可以迅速入局。

　2. 帥五平六　　車3進2　　3. 帥六進一　　包5平4
　4. 仕五進六　　車3退1　　5. 帥六退一　　卒4進1

6. 帥六平五　　　……

紅如俥八平六，黑則卒4進1。亦勝。

6. ……　　　　　卒4進1

下伏車3進1和卒4平5的殺著，黑勝。

該局黑透過棄車，妙手入局，上演「太監追皇」的精彩殺法。

第8題　調動敵軍

【著法】紅先勝

1. 俥八平四　　　將5平4

紅方平俥叫殺，調動黑方出將，被紅利用。

2. 炮九平六　　　包4平3　　　3. 炮六退一　　　車1進4

4. 俥四平六　　　將4平5　　　5. 俥六進一

絕妙的一招包口棄俥，天塹變通途。以下黑阻止不了紅方掛角傌的殺勢。如續走包8平4，則傌二進三殺。紅勝。

第9題　捷足先登

【著法】紅先勝

1. 俥二進八　　　將6進1　　　2. 炮九進二　　　包4退1

3. 俥二退八　　　包4平3　　　4. 俥六進六　　　後車平2

黑平車2路，對紅方構成一定威脅。

5. 俥二進七　　　將6進1　　　6. 俥六平四

棄俥造殺，乾淨俐索。以下士5退6，則俥二退一，紅捷足先登。

第10題　單騎闖營

【著法】紅先勝

1. 俥七進二　　　將4進1　　　2. 俥七退一　　　將4退1

3. 傌六進七　　　……

棄炮躍傌，正確選擇。

　3. ……　　　　車4進1　　　4. 帥五退一　車4進1

　5. 帥五退一　車4退6　　　6. 俥七進一　將4進1

　7. 俥七平六

再次棄俥！枰場驚魂。此招棄俥攻殺精妙絕倫。以下士5退4，則傌七進八。單騎闖營獲勝。

該局不是排局，勝似排局。單騎闖營獲勝實乃為不可多得的佳局。

試卷4 棄馬妙手問題測試

在象棋對局中，棄馬入局的場面也頻頻出現。馬屬強子，不可輕易丟失，必須在棄馬後可以得子、得勢，以及迅速入局的情況下方可實施此種棄子戰術。

以下精選10例大師對弈中的棄馬入局妙手，請讀者認真解答。

第1題　進兵強攻　紅先勝　　第2題　調虎離山　紅先勝

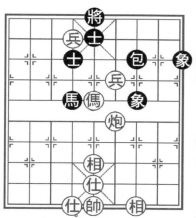
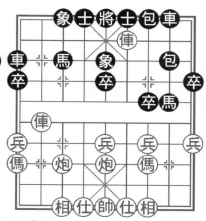

提示：該局紅方多兵，已呈勝勢。那麼紅方如何透過棄傌而踢出臨門一腳呢？

提示：該局開戰不久，你執紅能透過棄傌迅速獲勝嗎？

第3題　禍起蕭牆　紅先勝

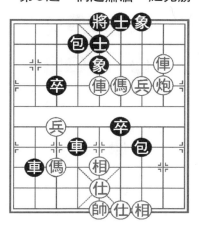

提示：該局黑車正捉紅傌，你能棄傌入局嗎？

第4題　炮兵逞雄　紅先勝

提示：該局紅方多兵，已呈勝勢。那麼紅方如何透過棄傌入局呢？

第5題　炮鎮當頭　紅先勝

提示：該局除黑方多一未過河的邊卒外，其他子力基本對等。你執紅應如何入局呢？

第6題　進炮象腰　紅先勝

提示：該局雙方子力完全對等。紅方應如何透過棄傌迅速入局呢？

第7題　馬踏連營　黑先勝　　第8題　暗度陳倉　紅先勝

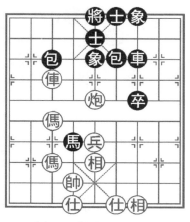

提示：該局黑呈進攻態勢，但紅防守嚴密。那麼黑如何棄馬入局呢？

提示：本局黑方利用「擔子包」固守。你能破壞其擔子包而一舉獲勝嗎？

第9題　落象誘敵　黑先勝　　第10題　俥馳傌嘯　紅先勝

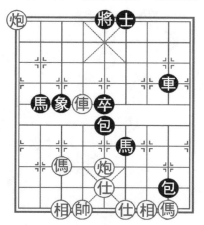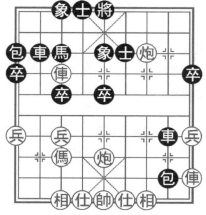

提示：該局黑方缺士象，久戰不利。你執黑能透過棄馬而速戰速決嗎？

提示：該局你能發揮俥傌的作用而迅速入局嗎？

試卷4　解　答

第1題　進兵強攻

【**著法**】紅先勝

　1. 兵四進一　　　包7進1

　紅方挾多兵優勢，現進兵強攻。黑不能走士5進6，否則紅傌五進四速勝。

　2. 炮四進二　　　包7平8　　　3. 兵四進一　　　包8進1

　4. 炮四平五　　　象7退5　　　5. 帥五平四　　　包8平6

　6. 炮五平六　　　馬4退2　　　7. 傌五進六

　棄傌！一招制勝。以下馬2退4，則兵六平五。紅勝。

　該局紅方棄傌攻殺，迅速獲勝。如不棄傌，當然也是勝勢，但戰程尚很漫長，甚至會產生意外。可見在特定形勢下，棄傌攻殺魅力無窮。

第2題　調虎離山

【**著法**】紅先勝

　1. 傌九進七　　　包7進6

　黑包擊紅方三路兵，繼而打雙的誘惑力太大。豈知中了紅方調虎離山之計。

　2. 炮七進五　　　車1平3　　　3. 傌七進六　　　車3進2

　4. 炮五進四　　　士6進5　　　5. 傌六進五

　由於第1著黑包擅離職守，現紅方一招棄傌殺象已呈絕殺，黑已無法阻止紅傌五進七的殺著。如象7進5，紅則俥四平五。大刀剜心殺。

第3題　禍起蕭牆

【著法】紅先勝

1. 俥二平五　　車2平3

棄俥吃象！驚天地、泣鬼神。此時黑不能象7進5吃俥，否則紅俥五進一。由於黑4路包限制了黑將活動範圍，形成包二進三絕殺。真乃禍起蕭牆。

2. 炮二進三　　包4平2　　3. 前俥進一　　將5平4

4. 前俥平八　　包7平5

黑平包要殺，做最後一搏。

5. 俥五進三！　　……

棄俥引離，又是一顆重量級炮彈！

5. ……　　　　將4平5　　6. 俥八進一　　車4退6

7. 傌四進三　　將5進1　　8. 炮二退一（紅勝）。

該局自始至終充滿火藥味，紅方棄傌、獻俥，神勇無比，終以精湛的招法取勝。

第4題　炮兵逞雄

【著法】紅先勝

1. 兵七平六　　……

棄傌攏兵！入局妙手。

1. ……　　　　卒1進1

黑如包4平7，紅則炮二平五絕殺。

2. 炮二平五　　卒1平2　　3. 炮五退二　　卒2平3

4. 傌三進四　　……

將棄傌方針貫徹到底。已算準炮雙兵可以取勝。

4. ……　　　　卒3平4　　5. 帥六平五　　將5平6

6. 兵六平五　　包4進1　　7. 炮五平四　　馬8退6

8. 兵四進一

以下黑阻止不了紅方兵四進一的進攻。紅勝。

該局紅俥一棄再棄。為了儘快入局，不惜犧牲分量很重的馬，這在棋手對弈中值得借鑒。

第5題　炮鎮當頭

【**著法**】紅先勝

1. 炮四平五　　……

炮鎮當頭、俥占肋道，限制黑將活動範圍。

1. ……	車3平4	2. 帥六平五	後包進1
3. 俥四進一	後包退1	4. 俥八進七	車4退5
5. 傌七退九	車4平2	6. 帥五平四	……

打造「鐵門拴」取勝的平臺！

| 6. …… | 車2進1 | 7. 仕五退六 | …… |

棄俥下士，迅速造殺！

| 7. …… | 車2平1 | 8. 仕四退五（紅勝） |

第6題　進炮象腰

【**著法**】紅先勝

1. 兵五進一	包7退5	2. 炮六進四	……

進炮象腰，獲勝關鍵。伏兵五進一的凶招。

2. ……	象5退7	3. 傌四進三	將5平4
4. 炮六退三	……		

棄傌妙手！算準雙炮兵可以入局。

4. ……	包2平7	5. 兵五平六	士5進4
6. 兵六進一			

至此紅勝。以下黑如續走：①將4平5，則兵六進一絕殺；②後包平4，則兵六進一，將4進1，炮五平六殺。

第7題　馬踏連營

【著法】黑先勝

1. ……　　　　　　馬1進3

進馬保包，看似順其自然，但暗藏殺機。

2. 俥八平七　　包8平5　　3. 俥二進九　　將6進1

4. 前炮進三　　士5進4　　5. 俥二退一　　將6退1

6. 傌九進八　　馬3進5

棄馬造殺，乾淨俐落。

7. 仕四進五　　　……

如傌八進九，則車6進3，炮六平四，包1進1，相七進九，馬5進3。黑勝。

7. ……　　　　　車1平6　　8. 俥二退八　　包1進1

黑「三把手」勝。

第8題　暗度陳倉

【著法】紅先勝

1. 後傌進六　　車7平8　　2. 傌七進八　　車8進3

紅進傌實施暗度陳倉之計。黑進車捉傌，實已中計。

3. 俥七進一　　　……

棄傌咬包，枰場驚魂！此招一出，黑大喊回兵，為時已晚。

3. ……　　　　　將5平4

無可奈何。在殺機四伏的情況下，暫解燃眉之急。

4. 炮五平六　　　……

繼續棄傌，招法犀利之極！

4. ……　　　　　車8平4　　5. 俥七平六　　將4平5

6. 傌八進七（紅勝）

兵貴神速。該局紅方棄子搶攻，達到速戰速決的目的。

第9題　落象誘敵

【**著法**】黑先勝

1. ……　　　　　象3退1　　2. 俥六平八　　……

上一著，黑落象棄馬，紅方以為天上掉下餡餅，遂接受黑方棄子。豈知中了對方調虎離山之計。黑落邊象，算度深遠。

2. ……　　　　　車8平4　　3. 炮五平六　　包8退6

此招退包與第1著象3退1相呼應。如第1著誤走象3退5，此招退包就有麻煩。

4. 俥七進八　　包8平4　　5. 俥八進六　　……

紅如俥八平六，則馬6進4，俥六進一，馬4進2。黑勝。

5. ……　　　　　包5平4　　6. 炮六平五　　將5平4

7. 俥六退八　　前包平5（紅勝）

第10題　俥馳傌嘯

【**著法**】紅先勝

1. 傌七進五　　包1退1

紅強行進傌，黑如車8平5去傌，紅則俥一平二去包，窺黑空虛的左翼，黑難應。

2. 傌五進三　　包8進1

黑不能包1平7串打，因紅可傌三退四捉雙且守相。紅方躍出七路傌後漸入佳境。

3. 傌三進五　　包1平7　　4. 炮三平五　　象3進5

紅棄炮轟象，氣壯山河！為總攻爭取了寶貴的時間。

5. 傌五進四　　將5平6　　6. 俥一平四　　包7平6

7. 傌四進二　　……

紅傌呼嘯前進，飛奔前沿陣地，現棄傌叫將，壯哉！

7. ……　　　　車8退5　　8. 俥七平三　　車8退1

9. 俥四進七　　將6進1　　10. 俥三平四（紅勝）

兵不在多而在精。該局紅方相繼棄去炮傌俥3個強子而最終獲勝，充分體現了棄子妙手的魅力。

試卷5　棄炮妙手問題測試

在象棋對局中，妙手棄炮也屢見不鮮。炮雖為強子，但在對弈時，因形勢需要，棋手們經常不惜犧牲一炮甚至雙炮為代價來換取局面的主動，從而妙手入局或轉危為安。

以下精選10例大師對弈中所出現的棄炮妙手供讀者演練。

第1題　包碾丹砂　黑先勝

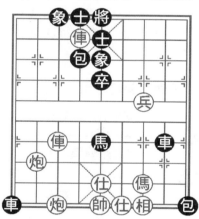

提示：該局紅傌正捉雙。黑方能否借先行之利，以包碾丹砂之術取勝呢？

第2題　勇往直前　紅先勝

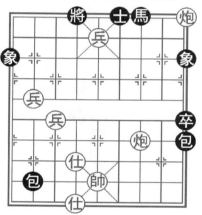

提示：該局黑方雖多一馬，但被紅方底炮所牽。你能透過棄炮，以兵取勝嗎？

第3題　兵臨城下　紅先勝　　第4題　曲徑通幽　紅先勝

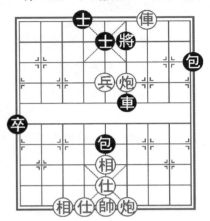 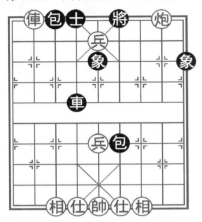

　　提示：該局雙方各有顧
忌。你執紅應如何棄炮攻殺
呢？

　　提示：該局紅方花心兵被
捉，紅方能否棄炮留兵取勝
呢？

第5題　兩度棄炮　紅先勝　　第6題　驅包趕馬　紅先勝

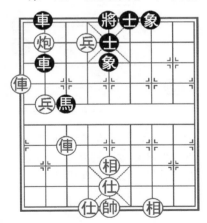 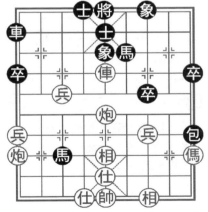

　　提示：該局紅方多兵，但
如相互交換後易成和局。那麼
紅方應如何取勝呢？

　　提示：該局紅方呈進攻態
勢。你能運子占位，最終棄炮
獲勝嗎？

第7題　隔斷巫山　紅先勝

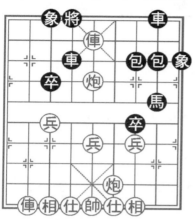

提示：該局紅雖呈進攻態勢，但黑方防守甚嚴。你能透過棄炮迅速獲勝嗎？

第8題　饋禮求和　黑先和

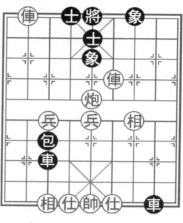

提示：該局黑方弱勢。你執黑能透過棄包而轉危為安嗎？

第9題　小卒逼宮　黑先勝

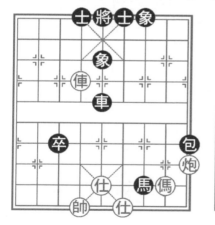

提示：該局黑方多卒，已呈勝勢，那麼臨門一腳應如何處理呢？

第10題　不貪為美　紅先勝

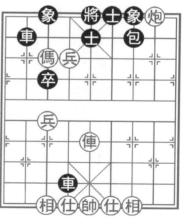

提示：該局紅方雖少子，但兵臨城下。你執紅能演成棄炮妙勝嗎？

試卷5　解　答

第1題　包碾丹砂

【著法】黑先勝

　1. ……　　　　　　馬5進4

此時枰面出現相互馬捉雙的局面。黑以攻為守，思路清晰。

　2. 俥七進六　　　……

紅如俥七平二，則車1平3，仕五退六，馬4退6，帥五進一，馬6退8。黑勝勢。

　2. ……　　　　　　車8平2　　　3. 炮八平五　　　車2進3

　4. 炮五進五　　　將5平6　　　5. 俥六平七　　　馬4退2

目前雙方圍繞紅七路炮的存亡而周旋。

　6. 炮七平六　　　包9平6

棄包轟仕！一擊中的。紅已難應。

　7. 傌三進五　　　包6平4

包碾丹砂，紅藩籬盡毀。

　8. 仕五退六　　　馬2退4

下伏車2平4絕殺，至此黑勝。

第2題　勇往直前

【著法】紅先勝

　1. 炮三平六　　　包2退3　　　2. 兵八平七　　　象1進3

　3. 兵七進一　　　……

紅兵前仆後繼，終將精銳部隊推向前沿陣地。

　3. ……　　　　　　卒9平8　　　4. 兵七平六　　　包2平4

　5. 兵六進一　　　……

紅置底炮安危於不顧，毅然驅兵勇往直前。

　5.……　　　　　包9退6　　　6. 兵五進一　　將4進1

　7. 兵六進一（紅勝）

該局紅棄炮用兵是取勝捷徑。

第3題　兵臨城下

【**著法**】紅先勝

　1. 兵五進一　　……

明知衝兵要丟炮，還是偏向虎山行。

　1.……　　　　　包9進7　　　2. 炮四進二　　車6進3

　3. 俥三退一　　將6退1　　　4. 兵五平四　　……

再棄炮伏殺，妙手！

　4.……　　　　　將6平5　　　5. 俥三進一　　士5退6

　6. 俥三平四　　將5進1　　　7. 俥四退一　　將5退1

　8. 炮四平五　　車6退4　　　9. 炮五退一　　車6進1

10. 炮五進一　　車6平5　　　11. 俥四平一　　……

再度棄炮！棄炮不成決不罷休。

11.……　　　　　包5退3　　　12. 兵四進一

至此「兵」臨城下，紅勝。

該局紅方堅決棄炮，最終兵臨城下獲勝。

第4題　曲徑通幽

【**著法**】紅先勝

　1. 炮二平六　　車4退4

紅方棄炮留兵，背水一戰，膽識過人。

　2. 俥八退二　　……

退俥捉象，算度深遠。紅如俥八退三，則包6退4，俥八平二，象5退7，俥二進二，包3進1，俥二退一，車4進

2。黑多子勝勢。

　　2.……　　　　　象9退7　　　3. 俥八退一　　包6退4

　　4. 俥八平三　　包3進4

　　黑如包3進1，紅則俥三進一，包3進1，俥三進一，包3退1，兵五平四殺。可見紅第2著捉象引離邊象，意義深遠。

　　5. 後兵進一　　象7進9　　　6. 俥三進一　　　包3退2

　　7. 俥三平一　　包6平7　　　8. 俥一進一　　　包3退1

　　9. 兵五平四　　將6平5　　　10. 俥一進一（紅勝）

　　該局紅自棄炮後即以寡敵眾，紅俥頓挫有致，閃展騰挪，曲徑通幽，最終妙勝。

第5題　兩度棄炮

【著法】紅先勝

　　1. 炮八平五　　　……

　　棄炮轟士，有膽有識。紅如兵八平七，則前車退1，交換後和棋甚濃。

　　1.……　　　　　前車平4　　　2. 炮五平二　　車4退1

　　3. 炮二進一　　車4平8　　　4. 炮二平四　　　……

　　二度棄炮！毀其藩籬，為迎來最後勝利光榮捐軀。

　　4.……　　　　　將5平6　　　5. 兵八平七　　象5進3

　　6. 俥七進二　　車8平7　　　7. 俥九平五　　車2進1

　　8. 俥七進四　　將6進1　　　9. 俥七平五

　　至此紅勝。黑如續走車7進1，則後俥平四，車7平6，俥四平三，車6平2，俥三進三。絕殺。

第6題　驅包趕馬

【著法】紅先勝

　　1. 俥五平一　　　包9平1　　　2. 俥一平四　　　馬6退8

　　紅俥驅包趕馬，猶入無人之境。以上兩招既活通俥路，又搶佔肋道，攻擊點準確。

　　3. 帥五平四　　……

　　打造「鐵門拴」取勝的平臺。

　　3. ……　　　　馬3退2　　　4. 俥一進二　　……

　　躍俥棄炮！著法緊湊而兇悍。

　　4. ……　　　　馬2進1　　　5. 俥二進三　　　馬1退3

　　6. 俥三進一

　　再度躍俥棄炮，精彩之極。至此紅勝。黑如續走馬8進6，則俥四進一，也是掃雪填井。

　　第7題　隔斷巫山

　　【**著法**】紅先勝

　　1. 炮五平六　　……

　　突如其來的棄炮令黑方如墜五里霧中。

　　1. ……　　　　車4進1　　　2. 俥八進九　　……

　　圖窮匕首見！上招紅棄炮為的是隔斷巫山，現黑車已無法守象。

　　2. ……　　　　車4進6　　　3. 帥五進一　　　包7退2

　　4. 炮四進八（紅勝）

　　該局紅方在少子的情況下棄炮攻殺，著法詭秘莫測。紅方棄炮後黑已陷入絕境。此局妙手棄炮堪稱一則絕妙佳構。

　　第8題　饋禮求和

　　【**著法**】黑先和

　　1. ……　　　　包3進3　　　2. 仕六進五　　　包3平6

　　饋禮！黑方棄包破仕為守和關鍵。

3. 俥四退六　　車3進2　　4. 仕五退六　　車8退1

準備下一著車8平4造殺。

5. 俥四進八　　車8進1　　6. 俥四退八　　車8退1

雙方不變作和。

該局是在劣勢下透過棄子謀和的典型例子。

第9題　小卒逼宮

【著法】黑先勝

1. ……　　　　包9平4　　2. 炮一進一　　車5進3

3. 帥六進一　　卒3進1

棄包逼宮，雄才大略。黑如惜包改走車5平3，紅則炮
一平五，黑反有麻煩。

4. 俥六退三　　卒3進1　　5. 帥六退一　　車5平2

6. 炮一平五　　象5進3

自此，紅已無法阻止黑方車2進2的殺著，黑勝。

第10題　不貪為美

【著法】紅先勝

1. 俥五平四　　　　……

黑車正捉紅兵，現紅方平俥要殺，實施圍魏救趙之計。

1. ……　　　　象3進5　　2. 兵六平五　　車4平8

3. 兵五進一　　車2平5　　4. 相七進五　　……

不貪為美！紅方不但傌不踏車，反而棄炮。紅方飛相乃
神鬼莫測的一招！

4. ……　　　　車8退8　　5. 俥四平八　　車5進6

目前黑方各子已無用武之地，此招進車吃相只是洩憤而
已。

6. 相三進五　　包7平5　　7. 仕六進五　至此黑無

解。

　　該局紅方棄炮精妙之極。第4著紅若以傌踏車，則紅傌被牽及呈劣勢。該局妙手棄炮演繹得淋漓盡致。

試卷6 謀子妙手問題測試

在象棋對局中，如果一方子力占優，在一般情況下就有勝利的把握。因此，在對弈中設法謀取對方子力是一種常見的戰術。謀子手段有圍殲、抽吃、逼其送吃等多種，視其具體情況靈活掌握。

以下從大師對弈中精選10例謀子妙手進行測試。

第1題　中路打擊　紅先勝　　第2題　脅車得馬　紅先勝

提示：該局紅方能從中路進攻而得子取勝嗎？

提示：該局紅方如何利用黑車被牽制的弱點得子取勝呢？

第3題　妙手解圍　紅先勝

提示：該局雙方子力對等，但黑有平卒叫將之勢。你執紅能謀子解圍嗎？

第4題　先棄後取　紅先勝

提示：該局黑方兵種齊全，且小卒已逼進九宮。那麼紅方應如何謀子取勝呢？

第5題　將軍脫袍　紅先勝

提示：該局黑士正捉紅兵，紅方如何以「將軍脫袍」之術謀子取勝呢？

第6題　棄卒謀炮　黑先勝

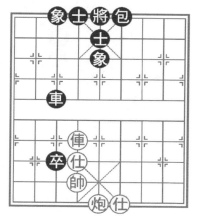

提示：該局黑方多卒，已呈勝勢。那麼臨門一腳應如何處理呢？

第7題 揚相困馬 紅先勝　　第8題 兌子謀子 黑先勝

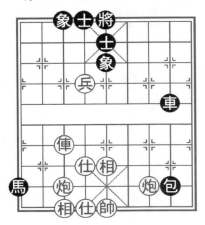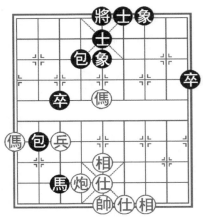

提示：該局黑馬已臨險境，那麼紅方應如何圍殲呢？

提示：該局雙方子力大致對等，你執黑能利用「謀子」取勝嗎？

第9題 金蟬脫殼 紅先勝　　第10題 棄俥謀子 紅先勝

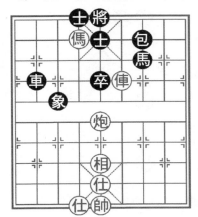

提示：該局黑方多一個卒，且黑包正捉傌。你執紅如何謀子取勝呢？

提示：該局雙方子力對等，那麼紅方如何借先行之利謀子取勝呢？

試卷6　解　答

第1題　中路打擊

【著法】紅先勝

1. 炮九平五　　車2退1

紅炮鎮當頭，由中路突破，進攻路線正確。

2. 兵七進一　　車8進9　　3. 炮五進三　　車8平7

4. 俥七平四　　包6進2　　5. 傌五進四　　車7退2

6. 俥六平四　　馬3進5

黑墊馬送吃無奈，因紅有前俥進三連殺的手段。若改走將5平4，則前俥進三，將4進1，後俥平六，士5進4，傌四進三，車2平3，俥四平六，馬3退4，傌三進四。紅勝。

7. 前俥平五

至此紅方謀得一馬且有攻勢。終局紅勝。

第2題　脅車得馬

【著法】紅先勝

1. 俥二退四　　車3進2

黑如包2進6，則炮四平七，包2平8，後炮進三，馬3退1，兵七進一。黑右馬被困，紅多兵勝勢。

2. 相三進五　　車3退3　　3. 相五進七　　車3平5

紅揚相謀子為妙手。黑若車3進1接受棄相，紅則炮四平七「雙杯獻酒」攻殺，黑丟車。

4. 炮七進六

紅妙手謀得黑馬。終局勝。

第3題　妙手解圍

【著法】紅先勝

1. 炮七退二　　……

面對黑方卒5平6的凶招，紅臨危不亂。此招一出，風雷驟起，乾坤扭轉。黑若接受紅方獻炮，則傌六進七殺；若逃炮，則傌六進七後再炮七進三打象抽馬。

1. ……　　　　馬3退2　　2. 炮七平四　　馬2退3

3. 炮四平九　　……

又是凌厲的一手，再次獻炮謀卒，令黑方目瞪口呆。黑終於看到還是不能接受獻炮，否則傌六進七殺。

3. ……　　　　士5進4　　4. 傌六退八

至此紅多子勝定。

該局紅方頻頻妙手謀子，堪稱棋壇一絕。

第4題　先棄後取

【著法】紅先勝

1. 俥八退三　　……

置紅傌安危於不顧，退俥瞄包。這是一步含蓄的謀子妙手。

1. ……　　　　車3平4　　2. 傌五退四

先棄後取，以下應是車4平7，俥八平六，將4平5，俥六退二。

紅方妙手謀子，勝定。

第5題　將軍脫袍

【著法】紅先勝

1. 相五進三　　……

「將軍脫袍」！這是一步算度深遠的妙手謀子。

1. ……　　　　車7退2　　2. 俥五平六　　將4平5

3. 炮二進三　　車7退5

紅炮沉底陷車，妙手謀子又上了一個新的臺階。

　4. 俥六平八　　　卒4平5　　　5. 炮二退八　　　車7進8

　6. 俥八退四　　　……

驚天霹靂！令黑方戰慄的一招。

　6. ……　　　　　車7退2　　　7. 俥八進八　　　……

死子不急吃，解救紅兵於虎口。

　7. ……　　　　　士5退4　　　8. 俥八退九

紅方妙手謀子勝定。

第6題　棄卒謀炮

【著法】黑先勝

　1. ……　　　　　車3平2　　　2. 帥六退一　　　卒3進1

　3. 仕四進五　　　卒3平4

突如其來的棄卒，招法詭秘之極。

　4. 帥六進一　　　車2進5

下伏包6進8叫將得炮。至此黑方車包士象全，必勝紅俥雙仕。

第7題　揚相困馬

【著法】紅先勝

　1. 相七進九　　　……

圍殲黑馬的先驅者。

　1. ……　　　　　車8平7　　　2. 炮三平六　　　車7平8

　3. 炮七平二　　　車8進4　　　4. 仕六進五　　　車8進1

　5. 仕五退四　　　將5平6　　　6. 炮六退一　　　車8退2

　7. 俥七退二　　　車8平5　　　8. 仕四進五

至此黑馬被殲，紅方俥炮兵勝定。

第8題　兌子謀子

【著法】黑先勝

1. ……　　　　包4退2　　2. 兵七進一　　包2退5

3. 傌五進七　　包2平4

紅方躍傌，意圖兌包。黑將計就計，毅然接受兌包，實則一張謀取紅傌的大網已悄然拉開。

4. 傌七進六　　包4進8　　5. 兵七進一　　……

紅方尚未察覺潛在的危機，企圖兌兵成和。

5. ……　　　　包4退2　　6. 帥五平六　　馬3退2

回馬叫殺得傌！以下黑馬包卒對紅方傌兵已形成必勝局面。至此黑勝。

第9題　金蟬脫殼

【著法】紅先勝

1. 俥四進二　　包7平9　　2. 俥四平三　　……

平俥牽制黑方馬包，謀子要著。

2. ……　　　　卒5進1　　3. 炮五平七　　車2平8

4. 傌六退七　　車8退1　　5. 炮七平八　　士5退6

6. 炮八進三　　馬7進6　　7. 炮八進二　　……

金蟬脫殼！進炮叫將，逃離虎口。

7. ……　　　　士4進5　　8. 俥三平一

至此紅謀子成功，終局紅勝。

第10題　棄俥謀子

【著法】紅先勝

1. 俥六進三　　……

進俥驅包，意圖開通傌路。

1. ……　　　　車7退2　　2. 炮二進二　　包5退1

3. 俥六平八　　包5平4　　4. 俥八進三　　包4退2

5. 炮二平五　　車7退7　　6. 俥八平六　　……

棄俥砍包，謀子妙手。

6. ……　　　士5退6　　7. 傌五進四

抽車，以下紅方多子，形成必勝局面。

第四單元
街頭象棋問題測試

　　街頭象棋屬排局範疇，構思巧妙，著法深奧。此類排局遍設埋伏，陷阱重重，大多巧妙安排一方極易獲勝的假象，誘使街頭猜解者受騙上當。

　　街頭象棋大多來源於古譜。有些棋局屬古譜原形，也有眾多棋局是將古譜棋局增子、減子或子力移位改編而成。當然也有部分棋局屬江湖棋人自創或總結民間棋局加工而成。

　　本單元選擇不同類型的街頭象棋60例，幫助讀者熟悉拆解此類排局的方法和規律，以不被其假象所迷惑，鍛鍊邏輯思維能力，逐步提高棋藝水準。

試卷1　臨危不亂棋局問題測試

　　街頭象棋大多場面驚險萬狀，危機四伏，似乎一方強大而另一方無法解救。實則街頭象棋絕大多數均為和局。遇此情況需要仔細分析棋局，多方考慮，臨危不亂。

　　以下選擇「臨危不亂」棋局10例進行測試。

第1題　柳岸停舟　紅先和

　　提示：該局乍看紅方先用雙炮照將再進俥造殺，那麼黑方應如何應對呢？

第2題　雙馬殉職　紅先和

　　提示：乍看枰面，紅進俥叫將即可取勝。那麼黑方應如何應對呢？

第3題　月朗風情　紅先和

　　提示：該局黑方有多種殺勢，你執紅能轉危為安嗎？

第4題　川流不息　紅先和

　　提示：該局枰面上方空氣已凝結，雙方如履薄冰。那麼該局怎樣才能成和呢？

第5題　老卒建功　紅先和

　　提示：該局黑方正在叫殺。紅方如何借先行之利，巧妙成和呢？

第6題　握手言歡　紅先和

　　提示：該局紅有極易獲勝的假象。紅方能夠進俥叫將而迅速獲勝嗎？

第7題　雙車二炮　紅先和

提示：該局布子微妙，要成和絕非易事。那麼該局雙方如何行棋才能成和呢？

第8題　厝火積薪　紅先和

提示：該局雙方劍拔弩張。你執紅能臨危不亂而與黑方抗衡嗎？

第9題　馬入宮廷　紅先和

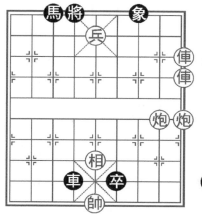

提示：該局雙方皆危如累卵。你能臨危不亂，將此局弈和嗎？

第10題　三戰呂布　紅先和

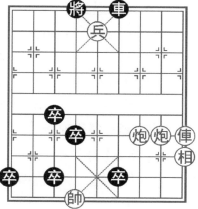

提示：此局紅有極易獲勝的假象，而黑暗藏殺機。你能臨危不亂弈成和局嗎？

試卷1 解 答

第1題 柳岸停舟

【著法】紅先和

1. 俥三平七 ……

該局有紅方容易獲勝的假象。此著如改走：

A. 前炮平四，則車6進1，炮三平四，車6平7，俥三進二，卒5進1，帥六進一，卒6平5，帥六進1，卒2平3。黑勝。

B. 後炮平五解殺，則車6進1，伏包5平4攻著。

1. …… 包5平4　　2. 前炮平六　　包4退2

3. 炮三平五 ……

紅如俥七進五，黑則車6平4。連消帶打勝定。

3. …… 卒2平3　　4. 俥七進四　　卒3進1

5. 俥七退七　　車6平8　　6. 炮五退四 ……

紅如兵五進一也可弈成和局，著法略。

6. …… 車8進2　　7. 兵五進一　　將6進1

8. 兵五平六　　車8平4　　9. 俥七平六　　車4進4

10. 帥六進一　　卒6平5　　11. 帥六平五（和）

第2題 雙馬殉職

【著法】紅先和

1. 俥一進二　　後馬退8　　2. 車一平二　　馬6退7

3. 炮八平三 ……

至此黑方犧牲雙馬，戰鬥更趨激烈、複雜。紅若誤走俥二平三，則包6退9。黑勝。

3. …… 車7平8　　4. 炮二平六　　車4退2

　　紅平炮獻俥令黑危機四伏，黑臨危不亂。黑如誤走車8退9接受獻俥，紅則後兵平六，車4退2，兵七平六。紅勝。

5. 前兵進一	將4進1	6. 俥二退九	車4平5
7. 帥五平四	將4平5	8. 俥二進八	將5進1
9. 俥二退一	將5退1	10. 俥二平四	卒7進1
11. 後兵平六	車5平6		

　　及時兌俥謀和。黑如改走卒7進1催殺，則俥四進一，將5退1，兵七平六，將5平4，兵六進一，將4平5，俥四進一。紅勝。

12. 俥四退四	卒7平6（和）

第3題　月朗風清

【著法】紅先和

1. 俥三進二	馬3退5

　　黑如將4進1，則兵八平七，車3退7，兵六進一，以下與主著同。

2. 俥三平五	將4進1	3. 兵八平七	車3退7
4. 兵六進一	將4進1	5. 俥五平六	車3平4
6. 炮一退二	車8退1	7. 俥六平七	車4平3
8. 俥七平六	車3平4	9. 傌四退二	包6平5
10. 傌二退三	包5退1	11. 俥六退一	將4退1
12. 炮一平五	卒1平2		

　　黑如後卒平5，則傌三退五，卒5進1，炮五退六，卒6平5，帥五進一。紅傌兵例勝雙士底卒。

13. 炮五退四	後卒平5	14. 傌三退四	卒2平3
15. 炮五平六	卒5進1	16. 傌四退五	卒3平4

17. 帥五平六　　　卒6平5（和）

第4題　川流不息

【著法】紅先和

1. 前炮平四　　　車6進1　　　2. 炮三平四　　　車6平7

3. 炮四退四　　　車7進2　　　4. 兵三進一　　　卒5平4

5. 帥六平五　　　後卒平5　　　6. 帥五平四　　　……

紅如炮四進七，則卒5進1，帥五平四，卒4進1，兵五進一，將6平5，炮四平五，卒8平7。黑勝定。

　6. ……　　　　　卒5進1　　　7. 兵五進一　　　將6平5

紅如將6進1，則炮四進六，卒4進1，兵二平三。紅勝。

8. 炮四平六　　　卒8平7　　　9. 炮六平八　　　卒7平6

10. 相七進五　　　卒5平6　　　11. 帥四平五　　　後卒平5

黑卒川流不息，又發起一輪新的進攻。

12. 兵六進一　　　……

進兵叫將謀和要著！因黑有將5平6再卒6平5的攻著。

12. ……　　　　　將5進1

黑如將5平4，則兵七平六，將4平5，相九進七，卒5進1，帥五平六。紅勝定。

13. 兵七平六　　　將5平6　　　14. 兵二平三　　　將6進1

15. 炮八進六　　　卒6平5　　　16. 帥五平六　　　後卒平4

17. 炮八平六　　　卒4平3　　　18. 相九進七　　　卒3進1

19. 相七退五（和）

第5題　老卒建功

【著法】紅先和

1. 前炮平五　　　車4平5　　　2. 前兵進一　　　將5平6

　3. 兵四進一　　　將6平5

黑如將6進1，則兵五進一。紅有連殺手段。

　4. 兵四進一　　　將5平6　　　5. 炮二平四　　　車5平6
　6. 俥二進九　　　將6進1　　　7. 俥二平八　　　包1進9
　8. 俥八平九　　　……

此步紅跟包謀和為要著。紅如誤走俥八退一，則將6退1，兵五進一，卒4進1，俥八退八，卒6進1，炮四進四（俥八平九，卒5進1。黑可連殺），卒4平5，炮五退三，卒6進1。絕殺。

　8. ……　　　　　包1平3　　　9. 俥九退九　　　卒4進1
　10. 俥九平七　　卒4平3　　　11. 炮四進四　　卒3平4
　12. 炮四平五　　卒4平5　　　13. 後炮退三　　卒5進1
　14. 帥四進一　　卒6進1　　　15. 炮五平一　　卒6進1
　16. 帥四平五　　卒5平4（和）

此步平卒4路相當重要。以下視其紅炮活動方向與6路卒分別走閑。如誤走卒5平6，紅炮可分別打卒勝。

第6題　握手言歡

【著法】紅先和

　1. 俥一進三　　　馬6退8　　　2. 俥一平二　　　象5退7
　3. 俥二平三　　　士5退6　　　4. 炮九平四　　　車7平6
　5. 前兵進一　　　將4進1　　　6. 兵六進一　　　將4平5
　7. 兵四進一　　　將5進1　　　8. 俥三退二　　　車6退7
　9. 俥三平四　　　將5平6　　　10. 帥六平五　　卒3平4
　11. 炮四平二　　卒2平3　　　12. 炮二退九（和）

第7題　雙車二炮

【著法】紅先和

1. 前炮平五　　……

另有兩種著法均負：

A. 前炮平四，則車6進3，炮二平四，車6平5，帥五平四，車5進2，帥四平五，卒4平5，帥五平四，卒5平6，帥四平五，卒6平5，帥五進一，車9平5。黑勝。

B. 前兵進一，則將6平5，前炮平五，車6平5，炮二平五，卒4平5，帥五進一，車5進3，帥五進一，馬7進6，帥五退一，馬6進7，帥五進一，馬7進8。黑勝。

　　1. ……　　　　卒4平5

面對紅方炮鎮當頭的殺著，黑方臨危不亂。若誤走車6平5，暫解燃眉之急，則俥二平四，車9平6，俥四進五，車5平6，前兵進一連殺。

2. 帥五進一	車6進4	3. 帥五退一	車9平5
4. 炮二平七	車5進3	5. 帥五平六	卒9平8
6. 俥二平一	卒8平9	7. 炮七進八	車5平4
8. 帥六平五	車4退6	9. 前兵平六	卒9進1
10. 兵五進一	車6平3	11. 兵六進一	車3退8
12. 兵六平七	馬7進5	13. 兵七平六	馬5退4
14. 兵六平五	馬4退5	15. 兵五進一	將6進1

　　（和）

第8題　厝火積薪

【著法】紅先和

　　1. 兵五進一　　　……

此局黑方設有陷阱。紅如誤走前炮平四，則車6平5，炮一平四，卒5平6。反照黑勝。

| 1. …… | 將6平5 | 2. 前炮平五 | 將5平6 |

3. 炮一平四	車6平5	4. 俥一進九	將6進1
5. 兵六平五	車5退2	6. 俥一退一	將6退1
7. 炮五平四	卒5平6	8. 俥一平五	前卒平5
9. 俥五退七	卒4平5	10. 帥五進一（和）	

第9題　馬入宮廷

【著法】紅先和

1. 前俥平六　　……

紅如改走後俥平六，則車4退5，俥一平六，馬3進4，炮一進五，馬4退5。黑勝。

1. ……	馬3進4	2. 炮二退四	馬4進6
3. 炮一退三	車4退1	4. 俥一退四	……

不能相五退七，否則車4平7。黑勝定。

4. ……	馬6退5	5. 俥一平四	馬5進7
6. 俥四退一	車6平5	7. 俥四平五	車5進1
8. 帥五進一（和）			

第10題　三戰呂布

【著法】紅先和

1. 炮二進六　　……

如誤走炮三進六，則車6平7，炮二進六，車7進9，相一退三，前卒平4，帥六平五，後卒平5，俥一平五，卒4進1。黑勝。

1. ……	車6平8	2. 炮三退二	前卒平4
3. 炮三平六	卒4平5	4. 炮六進七	卒6平5
5. 相一退三	車8平6	6. 兵五平四	車6平7
7. 相三進一	車7平5	8. 俥一進二	車5進5
9. 俥一平六	將4平5	10. 炮六平五	前卒平4

11. 帥六進一　　車5平4　　12. 俥六退一　　卒3平4

13. 相一進三　　卒1平2　　14. 炮五退二　　卒2平3

15. 帥六平五　　卒4進1　　16. 炮五平二　　卒4進1

17. 炮二退五　　卒4平5　　18. 相三退五　　卒5進1

19. 帥五平四　　卒3平4　　20. 炮二平六　　卒5進1

21. 帥四進一　　卒5平4（和）

試卷2　苦盡甘來棋局問題測試

　　街頭象棋，大多經過一番纏鬥後苦盡甘來，成為和局，以下精選10例此類棋局進行測試。

第1題　假道伐虢　紅先和

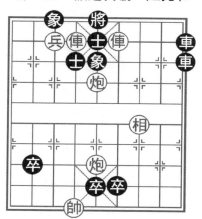

　　提示：該局黑方殺機四伏，且防守嚴密，紅方似乎無以下手。你執紅能苦盡甘來弈和嗎？

第2題　臨危不懼　紅先和

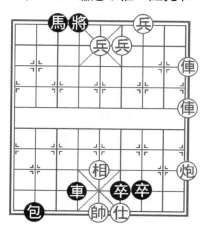

　　提示：該局黑方正要殺，紅臨危不懼，終能弈和。

第3題　海底撈月　紅先和

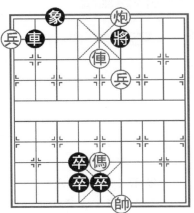

提示：該局紅方沒有連殺，而黑方可以一步成殺。那麼紅方應如何應對呢？

第4題　風和日麗　紅先和

提示：該局短小精悍，雙方都充滿火藥味。你能化險為夷、苦盡甘來而成和嗎？

第5題　煙消雲散　紅先和

提示：該局形勢一觸即發，你能排除萬難將此局弈和嗎？

第6題　武松打虎　紅先和

提示：該局形勢緊張，黑殺機四伏。紅方能積極防守而最終苦盡甘來成和嗎？

第7題 尺短寸長 紅先和

提示：該局是一則俥和卒的戰鬥。你能以俥鬥卒成和嗎？

第8題 三星高照 紅先和

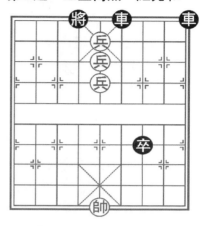

提示：該局黑方子力強大，但終局也只能以車兌兵，苦守成和。

第9題 三星趕月 紅先和

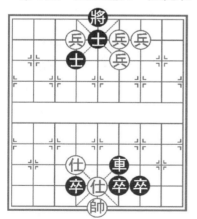

提示：楚河兩岸陣形相同，但各有攻守方案。終局紅以三星趕月之術守和。

第10題 衝鋒陷陣 紅先和

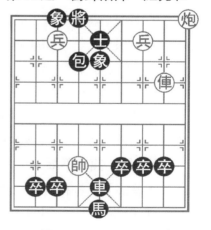

提示：該局黑方殺機四伏，紅方只能避開黑方陷阱，最終兌車成和。

試卷 2 解 答

第1題 假道伐虢

【著法】紅先和

1. 相三退一	前車平8	2. 相一退三	車8平7
3. 相一進三	車 9 平7	4. 俥四平三	車7退1
5. 俥六退一	將 5 平6	6. 俥六退四	車7平6

以下紅有兩種著法均可弈和：

A. 兵七平六　　接主著。

7. 兵七平六	士5進4	8. 俥六進四	車6平8
9. 後炮平三	卒2平3	10. 兵六平五	車8平5
11. 炮五進二	卒3進1	12. 炮五退七	卒6平5
13. 炮三退二	卒3平4	14. 俥六退六	卒5平4

15. 帥六進一（和）

B. 前炮平八　　接主著。

7. 前炮平八	車6進6	8. 炮八進三	將6進1
9. 炮五進六	卒2平3	10. 炮八退一	車6平4
11. 俥六退一	卒3平4	12. 炮五退七	將6進1
13. 炮五平九	卒6平5	14. 炮八退七	卒4進1
15. 炮九平六	卒5平4	16. 帥六進一（和）	

第2題 臨危不懼

【著法】紅先和

1. 後俥平六	車4退4	2. 俥一平六	馬3進4
3. 炮一進六	……		

紅如兵三平四，則卒6進1，帥五進一，卒7平6，帥五平四，車4平9，炮一平三，車9平7，相五進三，車7平

　　1. 兵五進一　　……

　　紅如後俥平六，則中卒平4，俥二平七（俥二平六，包4退2。反照黑勝），卒3進1，俥七退三，包4平8。黑勝。

　　又如紅後俥平七，則包4退3，俥七退一，卒3平4，俥七平六，卒5平4，帥六平五，馬9退7。黑勝。

1. ……	將4平5	2. 後俥平五	將5平4
3. 俥五退一	卒7平6	4. 俥五進八	將4平5
5. 俥二平五	將5平4	6. 炮二平七	前卒進1
7. 俥五平七	馬9退7	8. 俥七平六	將4平5
9. 俥六平五	將5平4	10. 兵七平六	包4退4
11. 兵六進一	卒6平5	12. 俥五退三	卒3進1
13. 帥六進一	馬7進5	14. 兵九平八	馬5退6
15. 帥六平五	馬6退4	16. 帥五進一	馬4進5
17. 兵八平七	將4平5	18. 兵六進一	包4退2
19. 帥五平四	馬5退6	20. 兵七平六	包4退2
21. 兵六進一	將5平4	22. 兵三平四（和）	

第7題　尺短寸長

【著法】紅先和

1. 炮三平四	車6平7	2. 炮四退三	車7進4
3. 俥三進三	卒3平4	4. 炮四平六	卒4進1
5. 兵五平四	……		

　　尺有所短，寸有所長。黑進卒要殺，紅雖有大俥，卻只能疲於奔命，進行防守。

5. ……	將6進1	6. 俥三進五	將6退1
7. 俥三平六	卒4進1	8. 俥六退七	卒5平4
9. 帥六進一（和）			

第8題　三星高照

【著法】紅先和

1. 中兵平六　　　車9進9　　　2. 帥五進一　　　車9平4

3. 後兵進一　　　……

紅如誤走後兵平六催殺，則車6進8，帥五平四，車4退6。黑勝定。

3. ……　　　　　車6進8

獻車引離無奈。黑如改走車6進3，則前兵平六，將4平5，兵五進一，將5平6，兵五進一，將6進1，前兵平五，將6進1，兵六平五。紅借帥連殺。

4. 帥五平四　　　卒7平6　　　5. 兵六進一　　　車4退8

6. 前兵平六　　　將4進1（和）

第9題　三星趕月

【著法】紅先和

1. 前兵平五　　　……

紅如改走仕五進四則與主著同。但如誤走後兵平五催殺，則卒6進1，仕五退四，車6平5。抽吃紅方中兵，黑勝定。

1. ……　　　　　士4退5　　　2. 仕五進四　　　卒7進1

3. 兵六平五　　　將5平4　　　4. 仕四退五　　　卒4進1

5. 帥五平六　　　卒6平5　　　6. 兵三平四　　　卒7平6

7. 兵五進一　　　……

以「三星趕月」之術謀和。

7. ……　　　　　將4進1　　　8. 前兵平五　　　將4進1

9. 兵四平五　　　將4平5　　　10. 仕六退五　　將5退1

　（和）

第10題　衝鋒陷陣

【**著法**】紅先和

1. 俥二進三　……

紅如兵三進一，則士5退6，兵三平四，象5退7。以下紅方無論是兵四平三或平五，黑均車5退8勝。

1. ……　象5退7　　2. 俥二退二　象7進9

黑方有兩種著法均負：

A. 象7進5，兵三進一，士5退6，兵三平四，象5退7，俥二平六。紅勝。

B. 士5退6，俥二平六，將4平5，俥六進二，將5進1，炮一退一，將5進1，俥六退二。紅勝。

3. 兵三進一	士5退6	4. 俥二平六	將4平5
5. 俥六進二	將5進1	6. 兵七平六	將5進1
7. 俥六平五	士6進5	8. 俥五退一	將5平6
9. 俥五退七	馬5退7	10. 炮一平七	卒6平5
11. 俥五進一	馬7退5	12. 帥六平五	卒7平6
13. 帥五平六	將6平5	14. 炮七退七	卒8平7

（和）

試卷3　殺氣騰騰棋局問題測試

街頭象棋有很多是殺氣騰騰的場面，但只要雙方小心從事，互避陷阱，透過一番廝殺，終能成和。以下精選10例殺氣騰騰街頭象棋進行測試，請讀者細心拆解。

第1題　三打祝莊　紅先和

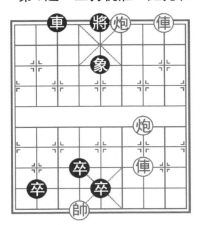

提示：該局雙方殺氣騰騰，但雙方必須互避陷阱才能成和。

第2題　海樹波平　紅先和

提示：該局黑方殺氣騰騰，但紅方憑藉先行之利，經過一番戰鬥也能妙手成和。

第3題　三星伴月　紅先和

提示：此局黑方殺氣騰騰，紅方能透過攻殺兌子而求和嗎？

第4題　蛛絲馬跡　紅先和

提示：該局殺聲震耳、陷阱遍地。你能經過一番纏鬥，避開陷阱而弈和嗎？

第5題　三星聚會　紅先和

提示：該局在古譜「三星會舍」的基礎上加一紅方中兵。雖多一兵也可成和。

第6題　同床異夢　紅先和

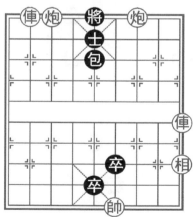

提示：該局紅方子力強大，且殺氣騰騰。黑方能以少數子力與紅方抗衡嗎？

第7題　貌合神離　紅先和　　第8題　披荊斬棘　紅先和

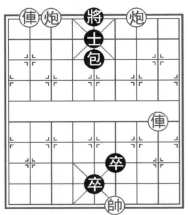 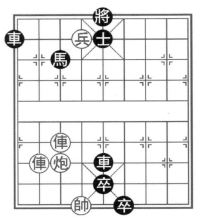

提示：該局貌似「同床異夢」，那麼能否以同床異夢著法成和呢？

提示：該局黑方殺氣騰騰，紅方應如何強攻兌子成和呢？

第9題　鴻雁雙飛　紅先和　　第10題　五卒守關　紅先和

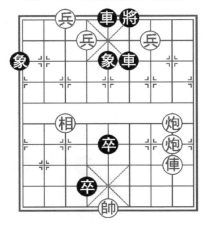

提示：該局看似凶險，但經過一番纏鬥後即可兌子巧妙成和。

提示：該局枰面殺氣甚濃，但雙方只要攻守得當，也可兌子成和。

試卷3　解　答

第1題　三打祝莊

【著法】紅先和

1. 炮四退八　　……

紅如改走炮四平七，則象5退7，俥二平三，將5進1，前俥退一（這是紅方所設的一步陷阱，以下黑如習慣性地隨手走出將5退1，則後俥平五，卒4平5，炮三平八。絕殺紅勝），將5進1，後俥平五（如後俥平六，黑則卒5進1，帥六進一，卒2平3。黑勝），卒4平5，俥三平六，後卒平4，炮三平五，卒2平3。紅無法解殺。黑勝。

1. ……　　　　　象5退7

伏卒5平4或卒5進1殺著。黑如隨手走出將5進1，則俥二平七，象5退3，俥三平六。紅勝。

2. 俥二平三　　將5進1　　3. 後俥平五　　卒4平5

4. 俥三平七　　後卒平4　　5. 炮三平五　　卒5平6

6. 帥六平五　　……

謀和關鍵！紅如俥七退三，黑則卒6平5，紅難應；再如炮五退四，黑則將5平4，勝定。

6. ……　　　　卒4進1　　7. 俥七退四　　卒2平3

8. 俥七平五　　將5平4　　9. 炮五平六　　卒4平5

10. 俥五退四　　卒6平5　　11. 帥五進一（和）

第2題　海樹波平

【著法】紅先和

1. 兵四進一　　士5進6　　2. 炮二平四　　士6退5

3. 炮四退六　　卒5平6

黑如士5進6（馬6進8，傌六退四，馬8進6，俥六退七。紅勝定），俥六退一，士6進5，俥六平五，將6退1，俥五退七。紅勝定。

　　4. 炮四進二　　　……

　　紅亦可傌六退五，卒6進1，傌五退四，士5退4，傌四進五，卒4平5，帥六進一。亦和。

4. ……	士5退4	5. 傌六退五	卒4平5
6. 炮四進一	將6平5	7. 炮四平五	將5平6
8. 傌五進四	士6進5		

　　黑如誤走將6進1，則炮五平四抽吃黑士後，紅炮有機會換取雙卒，形成紅單傌擒孤士的局面。

9. 炮五平四	士5進6	10. 傌四退六	將6平5
11. 傌六退五	卒6平5	12. 炮四進一	後卒平4
13. 炮四平五	卒4進1	14. 傌五退六	卒5平4
15. 帥六進一（和）			

第3題　三星伴月

【**著法**】紅先和

　　1. 俥九進六　　　象5退3

　　棄象，必走之著。黑如誤走士5退4，則俥九平六，將5進1（將5平4，炮一進六。紅勝），兵七平六，將5平6，俥六平四。紅勝。

2. 俥九平七	士5退4	3. 俥七平六	將5進1
4. 兵七平六	將5進1	5. 俥六平五	將5平4
6. 俥五退八	包7平6	7. 炮一平四	……

　　紅也可俥五平四，將4平5，炮一退三。和定。

7. ……	卒6平5	8. 炮四平一	卒5進1

9. 炮一退三　　　卒4平5　　　10. 炮一平五　　　卒5進1

11. 帥四進一（和）

第4題　蛛絲馬跡

【著法】紅先和

1. 前炮平四　　　車6進1　　　2. 炮一平四　　　車6平9

3. 俥一平四　　　……

黑方設下陷阱。紅如誤走俥一進二，則卒7平6，帥五平四，包7平1，帥四平五，包1進1。黑勝。

3. ……　　　　車9進2　　　4. 俥四退一　　　……

紅如俥四退三，則包7平9，俥四平二，包9進1。黑勝。

4. ……　　　　車9進1　　　5. 傌一進二　　　車9平8

6. 俥四平二　　　卒7平6　　　7. 帥五平四　　　包7平1

8. 俥二退二　　　包1平8　　　9. 帥四進一　　　包8進1

10. 後兵進一　　　包8平5　　　11. 前兵平六　　　卒4平5

12. 帥四平五　　　包5退4（和）

第5題　三星聚會

【著法】紅先和

1. 兵四進一　　　將5退1　　　2. 兵四進一　　　將5退1

3. 俥三平五　　　將5平4　　　4. 俥五進三　　　將4進1

黑如將4平5，紅則炮三進四連殺。

5. 炮三進三　　　……

紅如俥五平八催殺，則車5平7。黑勝勢。

5. ……　　　　士4退5　　　6. 兵四平五　　　將4進1

7. 俥五平八　　　將4平5　　　8. 兵五平六　　　……

正招！紅如改走兵五平四（三星會捨此著是正招），則

車5進1，帥四平五，將5平6。黑勝。

　　8. ……　　　　　將5平4　　　9. 兵六平七　　　將4平5

　　10. 俥八退二　　　將5退1　　11. 俥八退一　　　卒5平6

　　黑如誤走將5進1，則兵七平六，將5平4，兵六平五，將4平5，兵五平四，紅勝定。

　　12. 俥八平五　　　將5平6　　13. 俥五平四　　　將6平5

　　14. 俥四退四　　　車5退2　　15. 兵七平六　　　將5平4

　　16. 俥四平六　　　將4平5　　17. 俥六退一（和）

第6題　同床異夢

【著法】紅先和

　　1. 炮七退八　　　士5退4　　2. 俥八平六　　　……

　　紅如徑走俥一進三，黑則包5平6，再卒5進1勝。

　　2. ……　　　　　將5平4　　　3. 俥一進三　　　包5退1

　　4. 俥一進一　　　包5平7

　　黑如將4平5，則俥一平四，卒5平6，帥四平五，後卒平5，炮七平五（帥五平六，卒6平5，俥四退七，前卒平6，帥六進一。和），將5平4，俥四退七，卒5平6，炮五平六，卒6進1，炮三退七。此時紅帥居中，勝勢。

　　5. 相一進三　　　將4平5　　6. 相三退五　　　包7平5

　　7. 俥一平五　　　……

　　此時黑方殺氣騰騰，具有多種殺勢。紅除此一著，無法解救。

　　7. ……　　　　　將5進1　　8. 炮三平九　　　卒5平6

　　9. 帥四平五　　　後卒平5　　10. 炮九退八　　　卒6平5

　　11. 帥五平四　　　將5退1（和）

第7題 貌合神離

【**著法**】紅先和

1. 炮七退三　　……

該局與上局「同床異夢」雖貌合但神離。此著如按上局紅走炮七退八，則士5退4，俥八平六，將5平4，俥二平四，卒5平6，帥四平五，後卒平5，俥四平五，卒5進1，黑勝。

再如紅首著改走俥二平四，則包5平6，炮七退八，士5退4，俥八平六，將5進1，車6退1，將5退1。此時紅不能長將，黑有雙殺勝。

1. ……　　　　士5退4　　2. 俥八平六　　將5平4

3. 俥二退三　　……

紅如誤走俥二平四，則卒5平6，帥四平五，後卒平5，俥四平五，卒5進1。黑勝。

3. ……　　　　包5平6　　4. 炮七平四　　卒6進1

5. 俥二平四　　將6平5　　6. 俥四進一　　包6進5

至此，形成單包和雙炮例和殘局。

第8題 披荊斬棘

【**著法**】紅先和

1. 俥八進七　　馬3退4

紅方獻俥強攻，氣壯山河。黑如誤走士5退4，則俥八平六，馬3退4，俥七平五，將5平6，炮七進七，將6進1（馬4進6，兵六進一。紅勝），俥五平四。紅勝。

2. 俥八平六　　士5退4　　3. 俥七平五　　士4進5

黑如將5平6，則俥五平四，將6平5，炮七進七。連殺。

4. 兵六進一	將5平6	5. 俥五平四	士5進6
6. 俥四進四	車1平6	7. 炮七進七	車5退7
8. 俥四進一	將6進1	9. 炮七平五	卒6平5
10. 炮五退九	卒6進1	11. 帥六平五（和）	

第9題　鴻雁雙飛

【著法】紅先和

1. 前炮平四　　車6進3

黑若車6平7，紅則炮四退四，勝定。

2. 炮二平四　　卒5平6　　3. 兵七平六　　車6平5

4. 俥二平五　　……

另有兩種著法均負：

A. 帥五平四，象5退7，前兵平五，將6平5，俥二平五，車5進2，相七退五，卒4平5。黑捷足先登。

B. 相七退五，象5退7，前兵平五，將6平5，兵三平四，俥五平二，帥五平四，車2進4，帥四進一，車2平5。黑勝。

4. ……　　　　車5進2　　5. 相七退五　　卒6進1

6. 前兵平五　　將6平5　　7. 兵三平四　　卒6進1

此時盤面很微妙。黑如誤走卒6平5（看似順手牽羊掠去一相，且不虧損步數），則兵六平五，將5平4，兵四進一。紅勝。

8. 相五進三　　象1進3（和）

此時雙方只能飛相（象），形成「鴻雁雙飛」。若一方擅動兵（卒），則給對方造成取勝機會。

第10題　五卒守關

【著法】紅先和

1. 炮二進二　　車6平8　　2. 炮三退七　　卒2平3

3. 炮三平七　　車8進9　　4. 炮七平二　　卒5進1

5. 帥六平五　　士4退5

上一段，雙方均解殺還殺，精妙之極。

6. 相七退五　　後卒平5　　7. 俥一平五　　卒5進1

8. 俥五退六　　卒6平5　　9. 帥五進一（和）

試卷4　太平有象棋局問題測試

　　在象棋對局中，象(相)雖不屬直接攻擊子力，但在防守和助攻上能起到相當大的作用。因此在戰局中，我們絕不可忽視象（相）的作用。

　　以下精選10例象（相）在殘局中起到決定性作用的街頭象棋進行測試。

第1題　連橫說秦　紅先和　　**第2題　左相保國　紅先和**

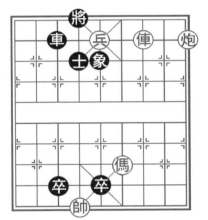　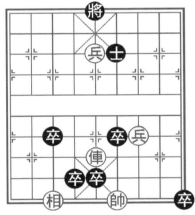

　　提示：該局紅有棄兵抽車極易獲勝的假象，豈料黑方太平有象，終成和局。　　提示：該局俥兵鬥五卒。在彈盡糧絕之際，你執紅能以左相保國嗎？

第3題　右相保國　紅先和

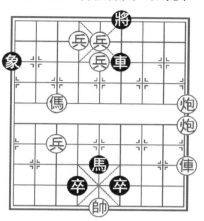

提示：上局左相保國，此局你能以右相保國嗎？

第4題　裏應外合　紅先和

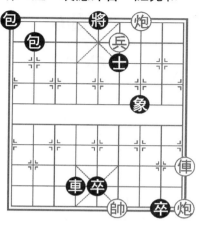

提示：該局黑方可一步成殺，但紅方可以利用對方高象守和。

第5題　懷中抱月　紅先和

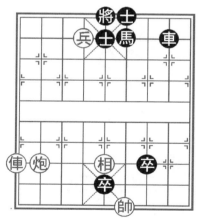

提示：該局布子精巧，在經過一番爭鬥後，你能利用紅相守和嗎？

第6題　瞬息萬變　紅先和

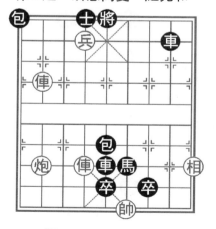

提示：此局戰鬥激烈，局面瞬息萬變，但終局紅可憑藉邊相守和。

第7題　平地驚雷　紅先和

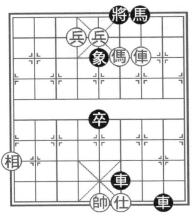

提示：該局為典型的「太平有象」，在雙方激戰後，紅方以「相」守和。

第8題　子圍聘鄭　紅先和

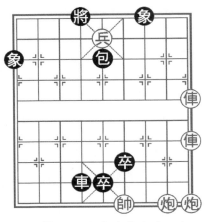

提示：此局雖屬小局，但著法較為深奧，且不可小覷。你執黑終局能以孤象守和嗎？

第9題　雙馬同槽　紅先和

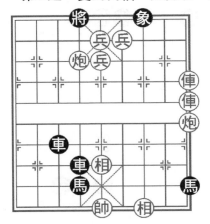

提示：該局在透過一番纏鬥兌子後，紅方僅以雙相守和黑方。

第10題　水底擒蛟　紅先和

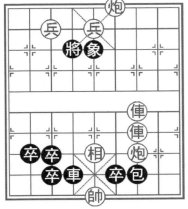

提示：該局險象環生，紅方經過巧妙運子後，能夠以高相守和嗎？

試卷4　解　答

第1題　連橫說秦

【著法】紅先和

1. 兵五平六　　……

紅如不察黑方意圖而誤走兵五進一，則將4平5，俥三平七，象5進3（太平有象），俥七退三，卒3平4，傌四退六，卒5進1，黑勝。

1. ……　　　　　車3平4

黑如將4平5，則兵六進一，將5平4，俥三平七，象5進3，俥七退三，卒3平4，傌四退六。紅勝。

2. 俥三平六　　將4進1　　3. 炮一退八　　象5進7
4. 炮一平二　　將4平5　　5. 炮二平五　　卒5進1
6. 傌四退五　　將5進1（和）

第2題　左相保國

【著法】紅先和

1. 俥五平八　　……

紅如誤走兵五平四，則將5平4，黑勝定。

1. ……　　　　　將5平4

另有兩種著法均負：

A. 將5平6，兵五平四，將6平5，兵四平五，將5平6，兵五進一。紅勝。

B. 士6退5，俥八進六，士5退4，俥八平二，將5平6，俥二進一，將6進1，俥二退三，將6退1，俥二平四，將6平5，俥六退三，士4進5，俥四進五，卒9平8，兵五進一，將5平4，俥四進一。紅勝。

2. 俥八進七	將4進1	3. 俥八退三	將4退1
4. 俥八平六	將4平5	5. 俥六平七	將5平4
6. 俥七進三	將4進1	7. 俥七退六	將4退1
8. 兵五平六	將4平5	9. 俥七平四	卒9平8
10. 俥四平五	士6退5	11. 俥五退二	卒4平5
12. 相七進五			

至此，紅方利用左相守和。

第3題　右相保國

【著法】紅先和

　1. 兵五進一　　……

謀和要著。紅如改走前炮平四，車6平5，炮一平四，馬5退6。反照黑勝。

1. ……	將6平5	2. 後炮平五	將5平6
3. 炮一平四	車6平5	4. 俥一進七	將6進1
5. 兵六平五	車5退1	6. 俥一退一	將6退1
7. 炮五平四	……		

引離黑馬解殺！精妙之著。

| 7. …… | 馬5退6 | 8. 俥一平五 | 卒6平5 |

及時求和，明智之舉。黑如貪勝改走馬6進7要殺，則俥五進一，將6進1，傌七進六，將6進1，傌六退四。紅捷足先登。

| 9. 俥五退七 | 卒4平5 | 10. 帥五進一 | 象1進3 |

經過一場激戰，黑右象打掃戰場，雙方終於偃旗息鼓。

第4題　裏應外合

【著法】紅先和

| 1. 俥一平五 | 將5平4 | 2. 俥五進七 | 將4進1 |

3. 炮一進八　　　將4進1　　　4. 俥五平六　　　將4平5

5. 俥六退八　　　……

兌俥解殺，必走之著。此時因黑高象被紅利用，黑不能卒8平7成殺。黑象起到與紅方裏應外合的作用。

5. ……　　　　卒5平4　　　6. 炮一平八　　　卒4平5

7. 炮八退八　　　包1進9　　　8. 炮八平二　　　包1平8

9. 炮三平四　　　士6退5　　　10. 兵四平五　　　將5退1

（和）

第5題　懷中抱月

【**著法**】紅先和

1. 俥九進七　　　……

紅如炮八平三，則車8進8，炮三退二，士5退4，俥九退一，車8退1。黑勝。

1. ……　　　　士5退4　　　2. 炮八進七　　　士4進5

3. 炮八退九　　　士5退4　　　4. 炮八平七　　　……

伏俥九平六殺著。

4. ……　　　　車8進8　　　5. 炮七平二　　　卒7進1

6. 炮二進九　　　士6進5　　　7. 兵六平五　　　將5進1

8. 俥九退一　　　將5退1　　　9. 俥九平四　　　……

此時紅相對於守和起到決定性作用。如無此相，黑方卒5進1或卒7進1均成殺。

9. ……　　　　卒7平6　　　10. 俥四退七　　　卒5平6

11. 帥四進一（和）

第6題　瞬息萬變

【**著法**】紅先和

1. 俥八平五　　　將5平6　　　2. 炮八進七　　　士4進5

　3. 俥五平四　　　士5進6　　　4. 俥四進一　　　車8平6

黑如誤走將6平5，則俥四平五，將5平6，兵六進一，將6進1，俥六進六。紅勝。

　5. 兵六進一　　　包5退6　　　6. 兵六平五　　　將6平5

　7. 俥六平五　　　車6平5

臨危不亂！黑如誤走將5平4，則俥四平六，車6平4，俥六進一，將4進1，俥五退一。紅勝勢。

　8. 俥四進二　　　……

絕妙的一招，也是唯一可以解救的一招。

　8. ……　　　　　將5平6　　　9. 俥五平四　　　車5平6

10. 俥四進六　　　將6平5　　11. 俥四進一　　　將5進1

12. 炮八平五　　　包1平6　　13. 炮五退八（和）

縱觀全局，雙方殺機四伏，紅邊相為守和本局立下戰功。

第7題　平地驚雷

【**著法**】紅先和

　1. 俥三退七　　　……

平地驚雷！此招獻俥暗伏殺機。

　1. ……　　　　　車6進1

黑若車8平7，則傌四進二，車7退8，兵六進一。紅勝。

　2. 俥三平四　　　車8平6　　　3. 帥五平四　　　馬7進6

　4. 兵六進一　　　卒5平6　　　5. 相九進七

至此，紅方利用邊相走閑守和。如無此相，待黑卒定帥後，紅會因欠行告負。

第8題　子圍聘鄭

【**著法**】紅先和

1. 後俥平六	包5平4	2. 俥六平四	卒6進1
3. 俥四退二	卒5平6	4. 帥四平五	包4平8
5. 俥一平五	象1進3		

黑如誤走包8平5，則俥五平六，車4退4，炮一進九速殺。

6. 炮一進九	象7進9	7. 炮一平五	包8平5
8. 炮五退二	象3退5	9. 俥五進二	車4平5
10. 俥五退六	卒6平5	11. 帥五進一	

至此，形成單象守和炮低兵的例和殘局。

第9題　雙馬同槽

【**著法**】紅先和

1. 炮一平六　　　……

紅如誤走炮六退六，則車4平5，相三進五，車3進3，帥五進一，馬9退7，帥五平四，車3平6。黑勝。

1. ……	車4退2	2. 炮六退六	車4進3
3. 後俥平六	車4退4	4. 兵五進一	將4平5
5. 俥一平九	車3退6	6. 俥九平三	象7進9
7. 俥三平二	象9退7	8. 俥二進三	車4平7
9. 兵四平五	……		

紅如誤走兵五進一，則將5平4，兵四進一，車7進5，相五退三，車3進9，帥五進一，馬9退7。黑勝。

9. ……	將5平4	10. 後兵平六	車3進1
11. 俥二退一	車7平4	12. 兵六進一	車3平4
13. 兵五平六	車4退3	14. 俥二平六	將4進1

（和）

太平有象，紅方終局以雙相守和黑方。

第10題　水底擒蛟

【著法】紅先和

1. 後俥平六　　車4退2　　2. 炮四平六　　……

紅如誤走俥三平六，則車4退1，炮三進五，象5進7，炮四退二，包7退6。黑勝。

2. ……　　　　車4進3　　3. 炮六退九　　包7退3

4. 相五進三　　前卒進1　　5. 炮六進一　　……

紅如改走炮六進六，則象5退3，炮三進一，前卒平4，帥五平六，將4平5，炮三平五，卒3進1，炮六平五，將5平6，相三退五，卒2平3，後炮平一，後卒平4，炮一退二，卒6進1。黑勝。

5. ……　　　　前卒平4　　6. 帥五平六　　卒6平5

7. 炮三平六　　卒5平4　　8. 帥六進一　　卒3平4

9. 帥六平五

至此，紅高相禁黑卒平5路，和棋。

試卷5　老軍獻身棋局問題測試

在象棋對局進入殘局階段時，兵、卒進入九宮後其威力巨大。而進入對方底線後（俗稱老軍），雖威力劇減，但它們仍有一定的攻擊或防守能力，其對局勢的作用切不可忽視。

以下選擇10例老軍在對弈時影響勝和的棋局進行測試。

第1題　五個老兵　紅先和　第2題　下車伏謁　紅先和

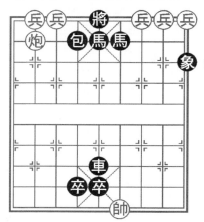

提示：該局紅方僅以一炮及五個老兵對陣黑方龐大陣容。你能發揮眾多老兵的作用而與黑方抗衡嗎？

提示：該局黑象管住紅方老兵，那麼紅方老兵還能起到攻擊作用嗎？

第3題　妙算無遺　紅先和

提示：該局為俥兵戰群雄。你執紅能利用老兵守和嗎？

第4題　三顧茅蘆　紅先和

提示：該局黑方子力較強，那麼紅方應如何鬥智鬥勇而成和呢？

第5題　老而不倦　紅先和

提示：該局黑方活動雙車均可成殺，紅方應如何巧妙兌子，利用老兵走閒成和呢？

第6題　顛峰得路　紅先和

提示：該局紅方兵力雄厚，然黑方僅以五卒守和。你能弈出正確招法嗎？

第7題　兵卒和談　紅先和

提示：該局黑卒蜂擁而至，紅雙俥只能盡力守和。

第8題　五顏六色　紅先和

提示：該局雙方老兵、底卒對局勢都起到決定性作用。

第9題　老卒闖宮　紅先和

提示：該局著法撲朔迷離，終局黑方底卒建功，兌子成和。

第10題　四海為家　紅先和

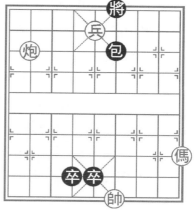

提示：該局雙方子力雖少，但著法微妙。你能以「老軍獻身」之術弈和嗎？

試卷5 解 答

第1題 五個老兵

【著法】紅先和

1. 兵七平六	將5平4	2. 兵八平七	將4平5
3. 炮八進一	包4退1	4. 兵三平四	將5平6
5. 兵七平六	馬5退3	6. 兵六平七	車5退7
7. 兵七平六	卒4進1	8. 炮八平五	卒4平5
9. 炮五退九	卒5進1	10. 帥四進一	卒5平4
11. 兵二平三	象9退7	12. 兵一平二	象7進9
13. 帥四進一	卒4平3（和）		

第2題 下車伏謁

【著法】紅先和

1. 俥一進二	後馬退8	2. 俥一平二	馬6退7
3. 炮二平八	……		

平炮解殺，謀和關鍵。紅如誤走俥二平三，則包6退9，反照黑勝。

3. ……	車8平9

平車保留殺著為明智之舉。黑如誤走車8退9，則炮八進一，卒4進1，帥五進一，車8進8，帥五進一，包6退9，兵八平七，包6平3，炮八進一。紅勝。

4. 俥二平一	車9平7	5. 俥一平三	車7退9
6. 兵八平七	……		

老軍獻身，英勇悲壯，為換取和平立下不朽戰功。

6. ……	象1退3	7. 炮八進二	象3進5
8. 炮八平三	象5退7	9. 帥五平四（和）	

第3題　妙算無遺

【著法】紅先和

　1. 兵五平四　　　馬3進5　　2. 兵四進一　　……

紅如誤走俥五進一，則將5平4，兵八平七，將4進1，俥五進五，將4進1。黑勝。

　2. ……　　　　象3退5　　3. 兵八平七　　……

紅如俥五進一，則將5平4。黑勝。

　3. ……　　　　卒4平5　　4. 帥五平六　　馬5進3

　5. 俥五平七　　卒5進1　　6. 帥六進一　　卒6平5

　7. 帥六平五　　卒3進1（和）

該局由於紅方底兵限制黑將活動範圍才得以成和。

第4題　三顧茅廬

【著法】紅先和

　1. 兵五進一　　……

紅如誤走俥三進二，則車6退3，俥三平四，包3平6，炮二進四，包6進4，俥一平四，卒4進1。黑勝。

　1. ……　　　　將4平5　　2. 俥三平五　　將5平4

　3. 俥五平六　　將4平5　　4. 炮二平五　　卒5進1

　5. 俥一平五　　將5平6　　6. 俥五退四　　卒6平5

老軍獻身，謀和妙手。

　7. 俥五退一　　包3進9　　8. 俥六退五　　包3平5

　9. 帥六平五　　車6平5　　10. 帥五平六　　卒7進1

11. 帥六進一（和）

第5題　老而不倦

【著法】紅先和

　1. 俥四進一　　將5平6　　2. 俥二進七　　象5退7

3. 俥二平三	將6進1	4. 傌一退三	車2平7
5. 俥三平七	後卒平4	6. 炮一平四	……

緊著！將黑車置於險地，否則黑伺機下將逃車。

6. ……	士5進6	7. 俥七退八	卒4進1
8. 俥七平六	卒5平4	9. 帥六平五	車7進1

黑車被困死，現索性咬傌是明智之舉。黑如改走馬1進3，紅則兵四進一，將6進1，傌三退四。紅勝。

10. 兵四平三	士6退5	11. 兵三平四	士5進6
12. 兵九進一	卒8平7	13. 炮四進五	卒9平8
14. 兵九平八	卒8平7		

至此，紅方底兵老而不倦，終成和棋。如無此兵走閑，紅方則必欠行告負。

第6題　巔峰得路

【著法】紅先和

1. 傌一退二	象5退7	2. 兵六進一	……

紅如相七退五（俥一退二，卒3進1。黑勝定），卒3進1，俥一進六，卒7平6，傌二退四，卒3平4。黑勝。

2. ……	將5進1

黑如誤走將5平4，則俥七進一。紅勝。

3. 俥一進六	將5進1	4. 俥一平四	卒3進1
5. 炮七平五	卒5平6	6. 俥四退七	卒7平6
7. 帥四進一	將5退1	8. 相七退五	卒3平2
9. 相五進三	卒7進1	10. 相三退一（和）	

此局黑方3路卒在戰鬥中既消滅了紅俥，現又走閑守和。如無此老卒，紅方傌底兵必勝黑方單象。

第7題　兵卒和談

【**著法**】紅先和

1. 俥八進二	將5進1	2. 俥八退一	馬5退4
3. 俥一平五	將5平6	4. 俥八平六	將6退1
5. 俥五平四	將6平5	6. 俥六退七	後卒進1
7. 俥六進一	……		

棄俥！謀和的關鍵。紅如誤走俥六進三催殺，則前卒平6，帥四平五，卒5進1，帥五平六，卒5進1，帥六進一，前卒平5，帥六進一，卒6平5。黑勝。

7. ……	前卒平4	8. 俥四平五	將5平6
9. 帥四平五	……		

紅不能俥五退四吃卒，否則卒6進1連殺。

9. ……	卒5進1	10. 俥五退五	卒4平5
11. 帥五進一			

至此，紅方老兵守和黑高卒。

第8題　五顏六色

【**著法**】紅先和

1. 俥三平四	將6平5	2. 兵七平六	將5平4
3. 俥四進四	士5退6	4. 俥七平六	將4平5
5. 俥六平五	士6進5	6. 俥五退六	卒6平5

底卒建功，謀和要著。

7. 俥五退一	馬6進5	8. 帥六平五（和）	

第9題　老卒闖宮

【**著法**】紅先和

1. 俥一退二	……

該局黑方有多種殺勢，而紅方只能盡力防守。此招將局

勢攪亂，伺機兌子。紅如改走炮五進五與主著同。

1.……　　　　　馬8進9　　2.炮五進五　　士5進4

3.炮五平一　　士4退5　　4.傌一進二　　車9退3

5.傌二退三　　包1平7　　6.炮九平一　　……

紅方透過巧妙兌子，瓦解了黑方所有攻勢。

6.……　　　　　卒2平3　　7.炮一退七　　卒3平4

黑老卒獻身，換來和平。否則紅有炮一平三的凶招。

8.炮一平六　　卒4進1　　9.帥五平六（和）

第10題　四海為家

【**著法**】紅先和

1.傌一進二　　卒4進1　　2.兵五進一　　……

老軍獻身，謀和要著。紅如改走炮八平五，則包6進6，傌三進四，包6平9，炮五退三，包9退5，炮五進二，包9進6，炮五退三，卒4平5，炮五退三，包9平5。黑勝定。

2.……　　　　　將6進1　　3.傌二進三　　將6平5

4.炮八平五　　將5退1　　5.傌三退二　　將5平6

6.傌二退三　　卒4平5　　7.炮五退七　　卒5進1

8.帥四平五（和）

試卷6　隔斷巫山棋局問題測試

「隔斷巫山」寓意用己方子力阻擋對方子力，使其失去進攻或防守能力。此種戰術多見於抽將、閃擊時發生，有時也借根子之力阻擋。

以下精選10例此類棋局進行測試。

第1題　臥槽雙駒　紅先和	第2題　馬革裹屍　紅先和

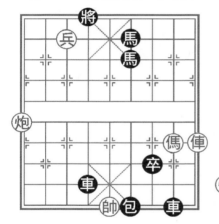

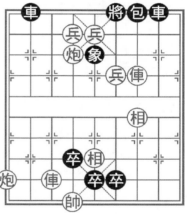

提示：該局充滿火藥味。你能避開「隔斷巫山」的陷阱而弈和嗎？

提示：該局紅方勇棄雙俥，馬革裹屍，可歌可泣。

第3題　天馬行空　紅先和

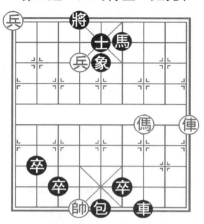

提示：該局紅方躍傌棄
傌。你能看出紅方棄傌後如何
利用天馬行空之勢守和嗎？

第4題　虞芮讓田　紅先和

提示：該局乍看紅方棄雙
炮照將後可成殺，果真如此
嗎？

第5題　似是而非　紅先和

提示：該局有連棄雙傌照
將再炮進底線獲勝的假象，那
麼正解著法應如何呢？

第6題　六國歸秦　紅先和

提示：該局雙方子力對
等，透過一番兌子即可成和。

第7題　單炮禦敵　紅先和

第8題　兵卒言和　紅先和

提示：該局係增子「紅旗掛角」殘局階段，紅方以一炮防守黑方雙卒成和。

提示：該局雙方子力對等，你能終局以兵卒相互守和嗎？

第9題　雨過天晴　紅先和

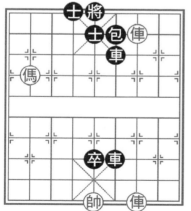

第10題　九月重陽　紅先和

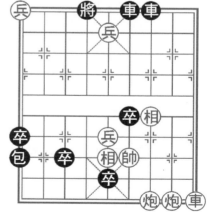

提示：該局經過一場戰鬥，最終紅以獻俥求和。

提示：該局為「將軍掛印」姐妹局。它與將軍掛印招法相同嗎？

<div align="center">

試卷6 解 答

</div>

第1題 臥槽雙駒

【著法】紅先和

1. 俥一進六　　　後馬退8　　 2. 俥一平二　　　馬6退7

3. 傌二進四　　　……

紅如誤走俥二平三則包6退9。隔斷巫山，黑勝。

3. ……　　　　　車4進1

黑如誤走車8退9，則兵七進一，將4進1，傌四進五，
將4進1，傌五退七，將4退1，傌七進八，將4進1，炮九
進三。紅勝。

4. 帥五進一　　　車8退1　　 5. 俥二退八　　　車4退4

6. 俥二進八　　　車4平5　　 7. 傌四退五　　　包6退9

黑如誤走包6平7保馬，則俥二退一，馬7進5，俥二平
四，將4平5，炮九進五。紅勝。

8. 俥二平三　　　將4平5　　 9. 俥三退七　　　車5平1

10. 帥五平六　　　……

紅如兵七平六，車1平4，俥三進六，車4平5，帥五平四，
車5平6，帥四平五，車6平5，俥三退六，車5進1。亦和。

10. ……　　　　車1進3　　 11. 帥六退一　　　車1退1

12. 傌五進四　　　車1平7　　 13. 傌四退三　　　將5進1

14. 兵七平六　　　將5進1　　 15. 傌三進四　　　包6進3

（和）

第2題 馬革裹屍

【著法】紅先和

1. 兵五平四　　　將6平5　　 2. 俥三進三　　　……

棄俥引離、隔斷巫山，緩解黑方左翼攻勢。

　　2. ……　　　　　　車8平7　　　3. 俥七進八　　　車2平3

紅再棄一俥，緩解來自黑方2路車的攻勢。

　　4. 兵四平五　　　將5平6　　　5. 炮九平四　　　卒5平6

至此，紅雙俥一炮馬革裹屍，為換取和平光榮獻身。

　　6. 兵四進一　　　……

紅如誤走炮六退三，黑則車7進5，勝定。

　　6. ……　　　　　　車7進1　　　7. 炮六退三　　　卒4進1

　　8. 帥六進一　　　卒6平5　　　9. 帥六平五　　　車3進8

　　10. 帥五退一　　　車3平6　　　11. 兵四進一　　　車7平6

　　12. 兵五平四　　　車6退7　　　13. 相三退一　　　車6進4

　　14. 炮六平七　　　車6平5　　　15. 相一退三（和）

第3題　天馬行空

【**著法**】紅先和

　　1. 俥一進五　　　馬6退8　　　2. 俥一平二　　　象5退7

　　3. 俥二平三　　　士5退6　　　4. 傌三進五　　　……

紅如俥三平四，則包5退9，解殺還殺。現躍傌棄俥，暗藏殺機，著法準確而兇悍。

　　4. ……　　　　　　卒3進1

以攻為守。黑如車7退9去車，則兵六進一，將4平5，傌五進四。紅勝。

　　5. 帥六進一　　　卒6平5　　　6. 帥六平五　　　車7退9

　　7. 傌五進四　　　車7進1　　　8. 兵六進一　　　車7平4

　　9. 傌四進六　　　將4進1　　　10. 帥五退一（和）

第4題　虞芮讓田

【**著法**】紅先和

1. 炮二進六　　　……

紅如誤走炮三進六，則車6平7，炮二進六，車7進9，相一退三，卒5進1，帥五平六，卒5平4，帥六平五（帥六進一，卒4進1。連殺），後卒平5（隔斷巫山），俥一平五，卒4進1。黑勝。

1. ……	車6平8	2. 炮三退三	卒5進1
3. 帥五平六	卒5平4	4. 帥六平五	後卒平3
5. 俥一平五	卒4平5	6. 俥五退二	卒6平5
7. 帥五進一	車8進5	8. 兵四進一	車8平9
9. 炮三進九	車9平5	10. 帥五平四	車5退4

11. 兵四平五（和）

第5題　似是而非

【**著法**】紅先和

1. 後俥平六　　　馬2退4

正著。黑如馬2進4或車4退4，則俥二平四，再炮二進五。紅勝。

2. 俥六退四	包2進3	3. 相七進九	……

紅如俥六退一，則卒3平4。黑勝。

3. ……	卒3平4	4. 俥二平八	卒6平5
5. 帥五平四	卒4進1	6. 俥八退六	卒4平5
7. 俥八平五	卒5進1	8. 帥四平五	馬4退6
9. 兵五平四	象9進7（和）		

第6題　六國歸秦

【**著法**】紅先和

1. 後俥平六	車4退3	2. 俥一平六	將4平5
3. 俥四退一	車2平4	4. 俥六進四	……

絕妙的一招！唯此才能解殺。紅如俥六退四，則包2進3，俥六退一，卒5進1，炮一退三，卒6平5，帥五平四，後卒平6。黑勝。

4. …… 車4退8 5. 炮一進五 象7進9
6. 炮一平六 包2進3 7. 炮六退九 包2退5

黑如卒5進1催殺，則炮六平八，卒6平5（卒5進1，帥五平六，卒6進1，相七進五。紅勝），帥五平四，後卒平6，炮八進一，象5進7，相七進五，卒5平6，帥四平五，後卒平5，兵七平六，卒5進1，帥五平六。紅勝。

8. 炮六進五 包2退1 9. 兵七平六 包2平5
10. 炮六平五 象9進7 11. 帥五平六 卒5平4
12. 相七進五 卒4進1 13. 相九進七（和）

第7題 單炮禦敵

【著法】紅先和

1. 俥二進九 將5進1 2. 俥二平七 卒3平4
3. 俥四進八 ……

棄俥引離，無奈之舉。紅如改走俥七平六，則卒5平4，帥六平五，後卒平5。黑勝。

3. …… 將5平6 4. 兵三平四 將6平5
5. 兵四平五 將5平4 6. 俥七退一 將4退1
7. 俥七退七 卒4進1 8. 俥七平六 卒5平4
9. 帥六平五 後卒平8

黑如後卒進1，則兵五平六。以下紅炮迂迴至六路「千里照面」，紅勝。再如黑前卒平8，則兵一進一。紅勝定。

10. 兵五平六 卒8平7 11. 炮一平四 卒7平6
12. 炮四進二 卒6平5 13. 炮四進六 卒5進1

14. 炮四平六	卒4平3	15. 帥五進一	卒9平8
16. 炮六平四	卒8平7	17. 炮四退七	卒3進1
18. 帥五退一	卒7平6	19. 炮四退一	卒5進1
20. 炮四平七	卒6進1	21. 炮七進一	卒6平5
22. 帥五平四	將4平5	23. 兵六平五	將5平4
24. 兵五平六			

至此和棋。此時紅如誤走兵一進一，則將4進1，兵一進一，後卒平6，兵一平二，卒5平6，帥四平五，後卒平5。黑勝。

第8題　兵卒言和

【著法】紅先和

1. 前兵平六　……

紅如俥二進一企圖抽車，則象5退7，隔斷巫山，反照黑勝。

| 1. …… | 卒8平7 | 2. 兵六進一 | …… |

此著是本局的閃光點。紅如誤走兵六平五（這是極其誘人的著法），則車5進1，俥二平五，卒7平6。黑勝。

2. ……	卒7平6	3. 兵六平五	將6平5
4. 俥二退一	將5進1	5. 俥二退六	卒4平5
6. 帥五平六	卒2平3	7. 後兵平六	……

紅如改走前兵平六對攻，則象5退7，兵七平六（兵六進一，將5退1，俥二進八，卒5進1。連殺黑勝），卒3平4，俥二平四，卒5平6，帥四進一，卒6平5。黑勝定。

| 7. …… | 卒3平4 | 8. 俥二平四 | 卒5平6 |
| 9. 帥六進一 | 象5進7 | 10. 兵六平五（和） | |

第9題　雨過天晴

【**著法**】紅先和

1. 前俥平四　　前車進2

紅黑雙方首著相互獻俥（車），匪夷所思。其招法精妙絕倫。黑方如接受紅方獻俥，紅則傌八進七，再俥三進九勝。

2. 俥三平四　　車6平3　　　3. 傌八進六　　車3平4

紅棄傌引離黑車解殺，也是逼而走之著。

4. 後俥進二　　　……

驚世駭俗！獻俥求和。紅如改走後俥平三造殺，則黑士5退6解殺還殺。以下俥三進一，車4平3，紅必丟俥。黑勝。

4. ……　　　　卒5平6　　5. 俥四退六（和）

第10題　九月重陽

【**著法**】紅先和

1. 炮三進九　　車6平7　　2. 炮二平四　　車7平8

黑如車7平6，則俥一進三，包1退7，後兵進一，卒6進1，俥一平四，車6進6，炮四進三，卒1平2，後兵進一。以下紅方可勝。

3. 俥一進九　　包1退7

紅方獻俥，黑不能接受，否則兵九平八，紅勝。

4. 俥一平二　　包1平8　　　5. 炮四進四　　包8平5

黑獻包引離紅中兵為明智之舉。紅若貪勝改炮四平五，企圖保留花心兵，則包5進5，後兵進一。以下雙方兵卒銜枚疾進，黑方可捷足先登。

6. 前兵進一　　將4平5　　　7. 炮四進一　　卒1進1

8. 炮四平二　　卒3平4　　　9. 相五進七　　卒1平2

10. 炮二退一　　卒2平3　　11. 炮二進三　　卒5平4

　　（和）

國家圖書館出版品預行編目資料

象棋升級訓練——棋士篇 ／ 傅寶勝　主編
——初版，——臺北市，品冠，2015〔民104．02〕
面；21公分 ——（象棋輕鬆學；11）
ISBN　978－986－5734－18－3（平裝；）
1. 象棋
997.12　　　　　　　　　　　　　　　103025316

象棋升級訓練——棋士篇

主　　編／傅寶勝
責任編輯／劉三珊
發 行 人／蔡孟甫
出 版 者／品冠文化出版社
社　　址／台北市北投區（石牌）致遠一路2段12巷1號
電　　話／（02）28233123·28236031·28236033
傳　　眞／（02）28272069
郵政劃撥／19346241
網　　址／www.dah-jaan.com.tw
E - mail ／ service@dah-jaan.com.tw
承 印 者／傳興印刷有限公司
裝　　訂／承安裝訂有限公司
排 版 者／弘益電腦排版有限公司
授 權 者／安徽科學技術出版社
初版1刷／2015年（民104年）2月

定 價／300元

大展好書　好書大展
品嘗好書　冠群可期

大展好書　好書大展
品嘗好書　冠群可期